20世紀美術系列〈海外卷〉
百年華人美術圖象

20世紀美術系列〈*海外卷*〉

劉昌漢●著

百年華人
美術圖象

The Chinese Overseas Art Icons of the 100 Years

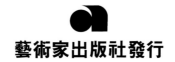

藝術家出版社發行

目次
CONTENTS

自序

寫作有二種目的，一為知識的傳遞，一是內心的宣導，我寫這本書兼有二者因素。

在知識傳遞方面，百年多來由於歷史原因造成龐大的海外華人藝術家群，因為遷居、歸國、死亡，經過一個世紀時間許多人事逐漸湮沒，從歷史角度來看，這些藝術家很多是我國當代藝術的先行者，他們在海外肩負起文化探索，交融的橋樑使命，對於我國的近代美術發展具有深遠的影響。早期的開拓者們走過艱辛的時代，個人付出了無可彌補的代價，在惡劣生活條件下執著於藝術創作；近世的青年藝術家們又以無比勇猛的精神活躍在世界舞台上面，他們都值得我們珍惜。國內對於長年生活在海外的華人藝術家一向缺乏系統性的研究和整理，這本書試著作這項工作的一個開端。

至於內心宣導方面，自己在海外居住了近三十年時間，在生活、創作上深深地沉浸於這些藝術家中間與他們一同生息，看的、想的自然有很多感觸，當然書中免不掉也有批評，但是批評的是藝術的現象，而不在個人。我從不主張藝術的拯救需要建築在對藝術工作者的毀滅上面。本書收容藝術的各個類別，包括油畫、水彩、水墨、雕塑、陶藝、建築，以及一般美術史學者較少觸及的商品藝術。我不是為寫一本功勳簿作偉大的奧德賽（Odyssey）英雄排名，介紹一百位藝術家不是要營造新的封神榜，而是著眼這些藝術家的歷史經歷，藝術風格與時代關係，他們的代表性和作品的可討論性，當然資料是否容易獲得無可避免的也是取捨原因之一。在資格的認定上，我把「海外」視為一個舞台，所有曾在舞台上的表演者都列入考慮取捨者的名單，而不必然以年資做考量；

姓名的英譯部分則盡量忠於使用者本人的用法；在次序排列上我選擇以出生年編排，雖然難免因為風格不同顯得紊亂，但是從更遠的距離著眼也能夠見出時代的推移痕跡。基本上我對這些藝術工作者都抱持肯定的態度，但是在下筆時還是常常面臨必須在二種背叛中間作選擇，在藝術的形式內質上我背叛個人的好惡，盡量求取客觀；在人情壓力方面我背叛鄉愿以忠於藝術的理念和認知。自然會有人對我所寫的有異議，相信可以再討論補充的資料極多。藝術史需要建樹一種辯證的客觀性，一種透過主觀的個人氣質的研究來建立的客觀性。希望有更多美術史學家、藝評家們將研究和關愛的眼神投注這些漂泊海外的旅人和他們的作品上面。他們是歷史，是傳奇，值得國人的注目和禮敬。

　　為了收集寫作資料，一年多來先後走訪了歐、美及台灣各地。應該感謝的朋友很多，像法國的彭萬墀、陳英德、余小蕙、蘇姿婷，德國的邱萍，加拿大的鄭勝天、陳萬雄，紐約的廖修平、卓有瑞、姚慶章、張宏圖、徐冰，芝加哥的高千惠，台灣的林惺嶽、倪再沁，中國的栗憲庭、廖雯……，也要謝謝山藝術基金會、大未來畫廊、阿波羅畫廊慨允提供的資料與圖片，當然更謝謝「藝術家」何政廣兄和編輯群的耐心和支持，使得本書得能順利出版。當一本書寫完了最後的一筆出版，某種意義上即不再屬於作者個人，它面向社會讀者，成為社會可以公評的對象，毀譽都交由歷史，我也以此態度誠懇地面對這必然的結果。

總論

流浪者之歌：從「失樂園」到「復樂園」
　　——謹以此文紀念在一個巨變的世紀中所有漂泊海外的藝術心靈

廿世紀從人類歷史上看，無疑經歷的是一個變動和飛躍的百年。經過兩次世界大戰文明慘痛的洗禮，科技發明終於把人類帶向一個全新的，未可預知的世界。一九〇三年萊特兄弟（Wright Brothers）發明的飛行機器第一次成功地離開地面在天空飛翔了十二秒鐘，一九六九年人類的腳印已經踏上了月球的表面。到了世紀末電腦網際網路的普及，基因工程的改造更激烈地改變著未來。短短百年左右時間，人類踏著何等快速的步伐向前在邁進。

藝術創作是藝術家透過靈視之眼，表現出身處文化歷史演進過程裏對於生命與周遭社會的觀照。在奇瑰絢麗的藝術心靈背後，藝術家創作的作品不唯是個人自身的生命情態的記述，更且成為一個時代的見證。「海外華裔藝術家」一詞自廿世紀初始出現，源於此一世紀中國發生了數起大型而波瀾壯闊的去西方留學取經和發展的浪潮，每一波浪潮沖激岩岸後，雖然大部分水花重又回流海洋，積蘊下一波拍岸的能量，卻也有不少水珠因著各種原因就此留駐岸上。這些「海外藝術家」成為文化傳遞、衝突、交融的試體。他們一方面把西方文化，特別是新的、現代思潮的影響迴盪藉由創作直接、間接地傳回母土，一方面也把中華文化思想散播進西方世界。從某種意義上講，這些海外藝術家在異域的漂泊也孕育出一種文化反芻與淨化的作用。漂泊也是回歸，離散正是回歸的旅程，藝術創作中的文化內質卻在離散中得到凝聚。

海峽兩岸的政府由於關注、服務對象受現實政治限制，可以說對於「海外藝術家」是忽視的。這一群為數可觀的藝術工作者長期來像流落異邦的亞細亞孤兒般在海外自生自滅。其中少部分人終於在西方藝壇獲致聲名，大部分則為陌生的異域風沙所吞噬。泰戈爾（Robindranath Tagore）的詩：

「夏天的漂鳥，到我窗前來唱歌，又飛去了。秋天的黃葉，沒有歌唱，只嘆息一聲，飄落在那裏。」（漂鳥集）

成功者留下的是悅耳的歌聲，更多人卻只留下一聲嘆息，但是嘆息也是美，因為真誠生命情感的流露永遠有撼人的力量。

經過一個世紀時間，當交通、資訊快速發達，「地球村」現象巍然成形，外在環境變易下往昔海外藝術家起到的作用在廿世紀末尾正在迅速萎縮，當所有藝術工作者都經常遊走世界各地，沒有了地域的分限，網路資訊的交流又消除了空間距離，人類真正達臻天涯若比鄰的境地，「海外」、「海內」的界線漸漸地模糊泯滅，或許不久的將來「海外藝術家」終將成為一個歷史名詞。在為世紀留下

記錄的心理趨使下，趁著時間距離還不太遠，我們重行檢視我國的這些藝術先行者，在一個偉大的、巨變的時代中，他們的奮鬥為藝術求知、求新的實踐歷史留下豐富的色彩。

西方的誘惑

十九世紀中國面對的是一個多災多難的局面，自一八四〇年鴉片戰爭以來，在西方船堅砲利的壓迫下，中國對外戰爭節節失利，不平等條約接續締造，到了甲午戰爭，中國百年積存的惡弊終於一下子再也掩蓋不住而暴露無遺。社會上、文化上都只見滿目瘡痍，處處流著膿血，往昔「天」朝「中」國的自信片片地破碎瓦解，偌大一個國家竟像一盞微弱的燈蕊在風雨中搖搖欲滅，隨時有著亡國之虞。中國的知識份子在這樣情勢逼迫下開始一波波救亡圖存的運動，其中重要的一個方向即是向西方汲取現代的新知識。經過張之洞的自強主張和康有為的變法維新，終於導致一九一一年孫中山領導的辛亥革命，一九一九年強烈的現代化要求借因外交的挫折更激發出著名的五四運動。歷史因素累積使得中國近代的發展，西方成為中國自救圖強不能不借鑑、學習的對象，「西法」被認為是救國的靈丹。西方是既遙遠而又陌生之地，卻對當時黯淡的中國前途展現了一抹現代的微茫，向著中國的有志青年們散發出誘惑的微光。

一八七二年清廷派容閎帶領小留學生赴美國學習是中國正式向西方留學的濫觴。當時留學的目的在富國強兵，注意力多集中於實用科學，尚不及於文化領域。梁啟超曾說：「中國近代求進步，是先知器械不足，次知政治不足，最後是知全部文化不足。」

一八九八年清代第一所近代式的高等學校京師大學堂於北京成立，採取了部分西方教育理念，學科分為正科與預科，預科又分政、藝二方面，藝即包括了圖畫學。該校另附設立的師範館也有圖畫教習，課程有「實物模型」與「用器畫」，大概可說是中國最早的西畫教育了。京師大學堂於一九一二年改稱國立北京大學，師範館的圖畫課程並沒有賡續。一九〇二年兩江師範學堂創立於南京，四年後設圖畫手工科，教授中、西繪畫，是中國最早的美術院系。

南方上海由於是與西方通商的港口，思想較為開放，一九一二年劉庸熙在上海創立上海美術圖畫院，並由張聿光、劉海粟分任正副校長，該校只有西畫教授。

一九一八年北京美術專門學校設立，首任校長是鄭錦（1892-1959），原只教授水墨畫，後擴及西洋繪畫，一九二八年改名北京藝術學院，是今日中央美術學院的前身。

一九二六年林風眠在杭州創立西湖藝術院，三五年改名國立杭州藝術專科學

校，日後成為著名的浙江美術學院。

這些中國最早的美術教育學府的設立代表中國向西方制度學習，認識到美育的重要性，開始培植專業藝術人才，廿世紀中國重要的藝術家或多或少都與前述幾所學校有著淵源。

廿世紀初期中國受到西方強烈的吸引，西方是進步、現代的象徵，這種認知造成了大批出洋求學取經的浪潮。早年赴西方學習藝術的留學生，後來泰半回國成為國內美術院校的中堅骨幹，這些人本身的留學背景又影響了他們的學生們成為下一波放洋的留學生。百年來中國留學的浪潮，雖然因為國內政情間有起伏，但是直至今日從來未曾停止過。

探索的歲月：1910 年前
長夜與黎明

十九世紀，中國民間已經有人前往西方發展，尤其以南方廣東省人數最眾。大部分人到海外的目的是工作賺錢，像美國西部的鐵路築設，華人苦力就有重要的貢獻。初時很少人是去求學，清廷容閎主導的小留學生雖然以學習科技為目的，但是此一留學政策也只維持了四年就因為各種因素戛然終止。由於地緣與歷史關係，中國與日本的接觸一直較西方密切。明治維新以後日本成為「列強」之一，尤其甲午戰爭戰敗了清廷，成為中國欲圖現代化的西方之外另一個學習對象。透過日本，西方文化間接地二手傳遞、影響到中國，去日本學習的人數遠比歐美為多。同期間遠赴歐美學習的人數也逐年在增加，其中有些是官方派送，有些由教會資給，也有一些出於自費。這些人多為了學習一技之長，學成以後回國服務，也有少部分人就此留居異域。無論是回國工作或在異邦生活，藝術在那時候與現實的距離太遠，在當時環境下學習藝術者可說是鳳毛麟角。

依據現有的各方資料考據，中國最早到西方學習藝術的人大概是李鐵夫了。李鐵夫於一八六九年生於廣東，一八八五年前往加拿大工作，二年後轉往英國，進入阿靈頓藝術學校（Arlington School of Art）學習繪畫，九年後回到加拿大，後來至美國繼續求學並定居。他曾結識孫中山並加入興中會。一九三二年回到中國，在海外共渡過了四十七年歲月，可以稱之為第一位「海外華裔藝術家」。另一位馮鋼百於一九〇三年去墨西哥，後來轉往美國，因特殊際遇成為畫家。他於一九二一年回到中國，也在海外停留有十八年的時間。

一八九八年高劍父、高奇峰、陳樹仁赴日本學習美術，歸來後在水墨畫中參酌了西式技法與色彩發展成為嶺南畫派。黃輔周是最早進入東京美術學校的中國人，隨後李叔同於一九〇五年到日本，一九〇九年回中國，帶回並推廣了西洋的

水彩與油畫教學。這些人雖然在日本的時間不長，巧合的是他們其中大部分都或多或少參與了當年的革命運動，這一現象反映出當時求知救國的熱忱是青年人普遍的覺醒。

在中國近代藝術的黎明期，從十九世紀末到廿世紀初年是一個探索的時代。歷史的長夜未盡，西方藝術對於中國的影響猶未彰顯，傳統的中國文人書畫仍然是中國藝術的主流，從清朝的揚州畫派到民國初年的海上畫派，雖然已顯現出藝術與現代商業機制逐漸結合的現象，但仍未曾達到跨越歷史的分水嶺，直到下一波繼起的接踵者，在創作的人數上與作品的內容上，才對中國產生出質變的影響，使中國藝術邁進全新的近代領域。

汲西學以沃中土：1911 至 1930 年
留歐、留日的歷史回顧／取經的孑遺──海外華人藝術家

在新舊交替的清末民初，留學的目的是汲西學以沃中土，思想上延續清朝末年現代化的訴求，在中國面臨「數千年未有之變局」下為民族與文化尋求出路。中國歷史上向來重視文人形而上的文化傳統而輕忽民間的應用傳統，美學論者偏重藝術表現的人品、節操、風骨境界的評述，自明、清以降，藝術終於走進了狹窄的象牙塔內淪為文人意識的手淫文化，在重重臨摹下難有新的機蘊氣象。辛亥革命成功，蔡元培擔任民國以來第一任教育總長，其後又擔任北京大學校長。蔡氏曾經留學德國，對於康德（A. Comte）的美學甚為嚮往。中國新式教育曾經提出德、智、體三育教育，蔡元培再提出美育思想以輔之。他主持北京大學期間，北大雖然沒有藝術系，但是他開設中國美術史課程，聘葉浩吾講授，又親自主講美學，另開書法、畫法與音樂研究會，蔡氏對於中國新藝術教育有重要的貢獻。西方的實證科學和再現真實的美學觀隨著時代需求和西潮的影響成為中國嚮往進步的青年藝術家學習的方向。這波浪潮以民族意識覺醒為出發點，出洋留學的人數雖眾，絕大多數學成之後重又回到中國，因為特殊因素羈留異域的終是少數。

一九一一年李超士到法國學習，一般以為他是最早赴巴黎學畫的國人了。此後至三〇年代初期到法國求學藝術或相關科系的留學生日多，這段時間以手邊現有資料有姓名可查者有：李毅士、吳法鼎、方君璧、林風眠、謝壽康、張道藩、徐悲鴻、李金髮、孫福熙、常玉、潘玉良、蔡威廉、吳大羽、周碧初、方幹民、龐薰琹、汪日章、王臨乙、顏文樑、劉開渠、劉抗、陳人浩、邱世恩、陳士文、常書鴻、張荔英、黃覺寺、滑田友、吳作人、呂霞光、呂斯百、雷圭元、劉海粟、周圭、唐蘊玉、莊子曼、陸傳紋、司徒喬、唐一禾、郭應麟、胡善餘、秦宣夫⋯⋯等等，相信還有更多的佚名者。學文學的盛成此時也在歐洲，據說他曾參與早年

的達達主義運動。同時間宗白華等留學德國，張充仁在比利時，余本赴加拿大，朱沅芷、許漢超、曾景文、胡惜玉剛剛在美國起步。這些人中以林風眠、徐悲鴻、顏文樑和劉海粟回國以後對中國近代美術產生的影響最為深遠。

東渡日本的畫家一直較赴歐美求學的人數為多，汪亞塵、陳抱一、徐悲鴻、張大千、關良等於一〇年代赴日，丁衍庸、倪貽德、豐子愷、關紫蘭、丘堤、蕭傳玖則於二〇年代或稍後到日本，其中許多人終身從事水墨畫創作，與台灣第一代畫家大多到日本學習西洋畫的情形不同。

甲午戰後簽訂的馬關條約，清廷將台灣割讓予日本。台灣最早接觸到西歐繪畫技法多是從日本開始。日人鄉原古統、石川欽一郎、鹽月桃甫等人在台灣教學，培養出大批有志藝術的學生。劉錦堂（王悅之）、黃土水、張秋海三人最早，於一九一五年至東瀛學習藝術，二〇年代前後至三〇年間又有楊三郎、顏水龍、劉啟祥、王白淵、陳澄波、廖繼春、陳植棋、陳進、林玉山、呂鐵州、郭柏川、陳慧坤、陳清汾、李梅樹、李石樵、倪蔣懷、何德來、陳英聲、陳銀用、范洪甲、張遜卿、藍蔭鼎、洪瑞麟、張義雄、李澤藩、張萬傳、陳承潘……等人，其中顏水龍、劉啟祥、陳清汾、楊三郎更再往巴黎學習。

這段時間留學後羈留海外的藝術學子不多，但是隨著歲月積累，因為各種不同原因，「海外華裔藝術家」族群終於聚砂成塔逐漸成形。像常玉、潘玉良終老巴黎，朱沅芷病逝紐約，何德來長居日本，他們是中國現代化歷程裏蓽路藍縷第一批取經的孑遺者。但是由於客觀的大環境還未成熟，他們在海外只能個別地孤軍奮鬥，最後多半潦倒以歿，這些畫家一生成就的不是任何不朽的功業，而是一個偉大的犧牲，寫下了第一代「海外華裔藝術家」歷史性的悲歌。

〈14〉

戰亂與避秦：1931 至 1950 年

夢中故國─留洋的水墨畫家／落地新生

進入三〇年代，西學東漸之風仍然方興未艾，但是不安的國內政情和世界局勢給文化、藝術前景籠罩上濃重的陰影。在中國，北伐雖然統一全國，共產黨卻正蠢蠢欲動；國際上歐洲經過第一次世界大戰猶未恢復元氣，法西斯勢力趁機崛起，先有西班牙的內戰，繼有日本的侵華戰爭，終於導致第二次世界大戰，人類付出慘重的生命和文明代價。大戰甫結束，中國的國共內戰重又開打，一九四九年共黨政權的中華人民共和國正式成立，國民黨的中華民國退守到台灣，這是一段斑斑血淚織就的歲月。藝術在這個狂飆的時代下被摧殘、被毀滅，也在巨大的變革中尋求新的生機出路，無意間為「海外華裔藝術家」提供了客觀的衍生滋長的環境。

在對日抗戰前夕及戰爭期間中國到海外留學的人數受到抑制，一九三三年「中國留法藝術學會」在巴黎成立，成員約有三十人左右，三七年抗戰開始後赴歐留學幾乎中輟。同一時期到日本學習者有傅抱石、李仲生、陽太陽、劉汝醴、俞成輝、王式廓等人，台灣前往學習的畫家則有林之助、陳永森、黃鷗波、金潤作、蒲添生、陳夏雨、廖德政、莊世和、蔡草如等，陳永森後來定居於日本。

華人往東南亞發展的歷史起源甚早，四○年代在南洋的華人畫家人數業已不少，像楊曼生、張汝器、莊有劍、李曼峰、司徒喬等較為人知，可惜今日已經不易見到他們的作品。

抗戰結束後留學的風潮再起，也有些是出洋考察或開展覽，熊秉明、吳冠中、張自正、沙耆、呂霞光、趙無極、謝景蘭、程及、王己千、郭光遠、郭大維、曾佑和、徐堅白等都於四○年代末出洋，卻由於國共內戰、山河易幟，使得這一批藝術家絕大部分及其後為了避秦出走的張大千，東南亞赴歐洲的唐海文，香港去歐洲的丁雄泉等人都在歐美羈留下來。

這些留在海外的畫家許多以水墨畫見長，他們到海外並不為著取經，純粹時勢使然。從來沒有這麼多中國傳統藝術造詣這麼深厚的藝術家在海外定居生活，像張大千、王己千、曾佑和、郭大維以及後來到美國的鄭月波、王昌杰、劉業昭等人為西方的「東方藝術」提供了最好的介紹，也為中華文化作出絕佳的示範和宣傳，此時東西的文化交往不再是單向的流動而呈雙向的互通了。這些藝術家的創作雖然大多繼續倘佯於傳統的精粹，在夢中尋覓故國山川，但是外在環境的變易使得他們不知覺中也吸納綜合了西方的影響。從深一層的角度觀察，這些畫家不單是中國傳統文化在海外的保存者和維護者，更成為結合中西的實踐者和開拓者。

另外一些年輕的藝術家像趙無極、丁雄泉、程及等則以過河卒子之姿權把涼州作汴州，與西方藝壇產生了良好的互動，既然不作回國之想，創作上更能夠與客居地的文化社會相連，態度上從過客的驚鴻投影到親身去奮力參與，像落地新生的種籽，在海外吸取創作的養分，消化、吸收後開綻出豔麗的花色來。

放逐與築夢：1951 至 1970 年
政治的放逐者／西潮裏的築夢人／抽象主義的烈焰與餘燼

一九四九年中國內戰結束，國共雙方的統治猶未完全鞏固，零星的交戰仍未止歇，兩岸政權均如驚弓之鳥，白色恐怖和紅色恐怖的戲碼分別在海峽的兩邊上演。藝術家崇尚的自由在這種背景下幾不可得，有能力者自然選擇了出走——自我放逐或被放逐，到西方新世界在更大的國際舞台求取發展。這份抉擇或出於對

〈15〉

現實的無奈，或出於強烈的抱負，國內後來有些評論認為這些一去不回的藝術家投靠西方甘作驥尾，責備求全的批評似乎過於苛刻了。

五〇年代中國大陸與西方的交往極少，基本上它是一個封閉的社會，在單一意識形態統治下不能夠自由地旅行出入。政府雖然選派藝術家前往社會主義老大哥的蘇聯學習，但在藝術為人民服務目的下，沒有學成以後不回國的自由。全山石、蕭鋒、羅工柳、徐明華、李天祥、林崗、郭紹綱、張華清、錢紹武、董祖詒、王克慶、司徒兆光、曹春生等都於學成後回到中國。五〇年代末，隨著中、蘇交惡，此一政策乃戛然而止。

台灣的國民政府相對下較為寬鬆，在政治、經濟、自由度各方面西方強大的吸引下出走的藝術家較多。朱德群於五五年前往法國，趙春翔於次年赴西班牙後轉美國，另外龐曾瀛赴美，林聖揚、賀慕群（當時還不是畫家）也遷居巴西，秦松因白色恐怖出亡美國，劉生容因歷史因素選擇日本，著名的「東方」和「五月」畫會成員此時也開始外流，蕭勤、霍剛、夏陽、蕭明賢、陳昭宏、李芳枝、彭萬墀、韓湘寧、李元佳、洪嫻、顧福生、馮鍾睿、胡奇中等先後移居到國外，更多藝術院系的畢業生在終於拿到留學簽證後也一去不回，像姚慶章、華之寧、陳英德、廖修平、郭東榮、李元亨、謝里法等都是。

香港方面也有許多藝術家前往海外，林壽宇赴英國，戴海鷹、張漢明赴法，蔡文穎當時還沒有從事藝術工作，也於此時赴美，後轉向藝術發展並獲致可觀的成績。

到海外的藝術家許多是現代藝術創作者，他們在國內時候曾經親炙現代思潮的烈焰洗禮，到了國外自然就融入了西潮流派中。如果不以西方藝壇肯定與否作衡量標準，這些藝術家在各個的創作領域其實很有可觀，他們分別參與了廿世紀現代藝術的演變過程，而不是全然地冷眼旁觀。文化的交流必須參與才能認識，才能取長捨短。這些海外的藝術家提供自身做為實驗的試體，他們不像世紀初的留學藝術家強調民族意識，但是因為他們多在中國與台灣、香港成長，文化背景無形中使得民族思想以柔性隱約的表現帶進入西方藝壇上面。

抽象主義完全捨棄物象的創作是廿世紀表現形式最強烈的藝術派別，二次大戰前開始在歐洲興起，大戰後以烈焰彌空之勢迅速地波及世界。趙無極自五三、五四年左右開始繪製抽象畫，把東方意在形外的寫意表現融進創作之中，豐富了抽象畫的面目；朱德群則於五六年因受了德史泰爾（Nicolas De Stael）影響才作抽象作品，他的色彩與筆觸律動富有音樂性；旅美的畫家郭光遠、趙春翔、陳蔭羆等也採抽象或半抽象的創作形式；一九六六年劉國松自台灣到美國，他的東方抽象水墨也獲致西方人接納。這些藝術家們初時完全地接受西方流行的表現形

式，卻因為文化背景，使得作品的內質比起同時的西方抽象藝術家明顯地非常「中國」。

　　抽象的烈焰藉由西方的國力和大眾傳播媒體影響至於台灣，當年的青年現代藝術團體像「五月」與「東方」的成員最後幾乎清一色以抽象表現是尚，抽象差堪成為現代的代名詞，其中「五月」偏向傳統的自然觀，「東方」則從人文為出發，這股西風來得猛烈，燒滅了當時的保守勢力，卻也為日後的反彈埋下了伏筆。八○年代隨著台灣政治解嚴，藝術思想呈向多元思考，抽象定於一尊的單一選擇面臨到反省與挑戰，造就出台灣蓬勃的美術本土化運動。

接踵者：1971 至 1980 年
抽象表現與東方美學／超寫實的追隨與變奏／從觀念起步／海外過客

　　就在台灣藝術家紛紛外流的時候，中國大陸於一九六六年開始空前的文化大革命浩劫，此一毛澤東主導的超級「達達」鉅製前後延續了十年時間，一切傳統的和西方的藝術全部受到批判清洗，藝術家承受的苦痛罄竹難書，中國這十年的藝術除了宣傳畫外，完全是一片空白。一九七六年毛澤東去世，七九年北京舉行了「迎春畫展」，藝術重新展現出一線生機，長久的壓抑到八○年代終於演變為一個風起雲湧的全新形勢。同文同種的海外藝術家郭光遠、劉國松、姚慶章、廖修平、趙無極等人此時先後去中國講學，灌溉了中國乾旱已久的藝術園地。

　　台灣在這十年裏遭逢了巨變，外交上被迫退出聯合國，繼之與日、美斷交，對社會造成嚴重的衝擊，但是經濟的成就和民主思想成為社會最珍貴的財富。這段期間出外留學的藝術家在海外接觸到更多最新的藝術資訊，表現形式及內容都有了遠較以往為多的選擇。

　　五、六○年代西方盛行的抽象繪畫此時已呈式微，但是仍有一些後來出來的畫家繼續此一形式的創作，像在美國的莊喆、馮鍾睿和洪嫻，他們畫裏有中國山水畫的意境想像，與東方美學觀相結合，成為富有東方氣質的抽象表現藝術。

　　七○年代海外華人藝術家創作的一個新的方向是超寫實派（Super　Realism）技法的追隨，此一現象尤以美國紐約為中心據點。超寫實派於六○年代在西方產生，導源於對純主觀抽象藝術的反動。此派理論強調藝術應絕然客觀，不含主觀的詮釋意義。繪畫創作泰半利用攝影照片或幻燈片以投影方式移轉到畫布上作描繪。

　　從非寫實唯心的抽象到超寫實唯物的具象，華人藝術家選擇的是另一種極端。台灣、香港旅美的畫家從事此類創作的人有韓湘寧、秦松、夏陽、陳昭宏、姚慶章及稍後的司徒強、卓有瑞、費明杰、鍾耕略等人。就像華人抽象畫家的東方變

奏一樣，這些藝術家在跟隨的過程中也展示了反思的情感流露。一般而言此類創作強調的「客觀性」製造了藝術與觀眾「隔」的效果，感覺像在錄音室裏隔著玻璃觀賞演奏家演奏，可以清楚看到每一個動作，卻無法聽到敘述的聲音，藝術家隱身在作品背後作一個「沒有聲音的人」。

超寫實繪畫機式的描繪方式相當迎合聯考制度下成長的華人畫家，可以透過工具結合努力以功夫來取勝，但是長期隱藏情感終和藝術的表現個性相違。他們當中一些人，特別是後期加入者聰明地選擇作畫的題材透露藝術家本人想說又未說出的言語。像夏陽的「瞬間」，姚慶章的玻璃反照，司徒強欺瞞視覺亂真的靜物和卓有瑞的「牆」都把純然的客觀物質形象轉換成為主觀的言語敘述，本質上與超寫實主義揭櫫的意義分道而相去日遠。

廿世紀的藝術不脫形式主義、構成主義、表現主義、超現實主義和概念主義五種範疇。抽象繪畫原屬形式藝術的一種，後來加入了表現的情感；超寫實創作則為形式加上了構成處理。海外華人藝術家可以說沒有真正的超現實主義者，超現實主義在探索人類經驗裏的先驗層面，這方面最有成就的華人畫家當推有一半華人血統的古巴籍畫家林飛龍（Wifredo Lam），在巴黎的張漢明也傾向超現實表現。對於概念藝術，從杜象（Duchamp）、克來恩（Y. Klein）到包浩斯（Bauhaus），華人藝術家對這方面的觸及較少。學習工程的蔡文穎製作的電動雕塑改變了傳統靜態的雕塑觀念，揭示了人與機械互為依存的人文精神；七〇年代末謝德慶在紐約以概念創作行為藝術，怪異的行徑成為當時的媒體新聞；事隔了近廿年，愈來愈多的藝術工作者認同他為一位先驅者。「幕開，槍響，幕落，達達」不再驚世駭俗。將我們現有的意識放入一個長遠的歷史視野中，從觀念起步，影響了九〇年代更多的海內外的華人藝術創作者。

〈18〉

台灣的經濟起飛導致出國留學、旅遊的人數日增，留學生與畫家在短期放洋之後意識到在台灣生活較海外更為豐富容易，加以多元思想與本土意識抬頭，除了早先定居在海外的藝術家外，後來者多半重又回去自己土地發展，滯留不歸的人日漸減少，這些人成為海外的過客。此時早期定居在海外的藝術家也開始回台灣去展覽，這一現象使得台、港與海外的文化脈動漸趨同步。留學生和海外藝術家紛紛以母國作展身的舞台，「海內」的富足使得「海外」不必然成為逐鹿的戰場，海外，只是暫時的駐足之地。

大開放、大遷徙：1981 至 1990 年
異國情調的裝飾畫—雲南重彩畫派的崛起與沒落／寫實的回潮／新語言、新對話／從摩天樓到紀念碑

八○年代中國大陸採取改革開放政策，重新開啟與西方交往的大門，大批中國藝術家前往海外求發展，形成二○年代後另一波放洋的高潮，人數很快地超越了台灣出來的藝術工作者。這些畫家在中國受過「藝術為人民服務」的教育，思想上沒有西方藝術界追求藝術原創性的桎梏，適應能力甚強。自貧窮的中國來到富裕的西方，除少數人進入學校學習，更多人追求的是安身立命立即可見的成果，結果產生了二種藝術異象——重彩畫的氾濫和寫實的回潮。

　　中國的重彩畫遠緒傳統民間壁畫藝術與唐朝的金碧山水，廿世紀初期林風眠以西方顏料用中國宣紙作畫，後來中央美院的黃永玉繼續此一畫法並影響了他的一批學生們。文革期間這些學生上山下鄉，吸納了少數民族的造形風色，後來被統以雲南畫派名之。中國開放後丁紹光和蔣鐵峰相繼來到美國，他們富裝飾性和異國情調的作品廣受喜愛，美國加州的 Segal 和明尼蘇達州的 Fingerhut 是二個主要推動此派畫的藝廊，以絹印版畫形式限量發行，成功地使得重彩畫成為八○年代市場的寵兒。

　　丁、蔣的成功使得大量中國畫家起而效尤，盧虹、周菱、何能、秦元閬、蕭惠祥、吳鍵、蘇江華、楊黃莉、胡永凱、郭楨、黃冠余、秦龍……等等，其中有些人在國內即從事重彩創作，原有不錯的根基，但更多人是為了市場而轉行；在中國的畫家也把作品成批地運送到國外爭食大餅，結果輾轉抄襲，千人一面，斲斷了藝術的原創精神。雲南畫派的初始原具有革新的精神，但是唯美的謊言在於裝作對人生的苦痛一無所知，缺少從現實生活中承擔的某種重量，自囚於一方狹小牆垣之內作納西瑟斯（Narcissus）的自戀，終至成為虛浮而不能持久的美麗的泡沫，在市場過熱後迅即消散無蹤。

　　八○年代末期另一個海外華人藝術的異象是寫實畫的回潮。寫實精神向來是西方藝術悠久的傳統，但是自現代藝術崛起之後開始沒落，西方藝術家多不再注重寫實能力，在著重於藝術的原創精神，即使六○年代超寫實的反撲也以工具作輔助；社會主義中國造就出大批寫實能力卓越的畫家，他們很多人是從畫毛澤東像起家；這些畫家的寫實技法相對來說可謂傑出，來到海外後有些人以此技法能力在街頭畫肖像維生，有些比較幸運，進入畫廊體系。陳逸飛在中國已是知名畫家，一九八○年到美國後因石油鉅子韓默（Armand Hammer）賞識崛起，他的成功鼓舞了許多類似背景出身的畫家。雖然這些人的藝術理念和表現不盡相同，筆下與歐洲十九世紀的寫實也有本質的相異，但是共同的特色是展現了堅實的、寫實的技法功力。像廣州美院出來的陳衍寧、關則駒、涂志偉、司徒綿、尹易、蔡楚夫、李自健；四川美院的高小華、程叢林、秦明、楊謙、裴莊欣；浙江美院的黃金祥、陳寧爾、連城、王德慶、劉南生、甘錦奇；中央美院的湯沐黎、白敬周、

李斌、李全武、金高、王征驊；魯迅（瀋陽）美院的祝平，另外還有夏葆元、魏景山、沈嘉蔚、梁卓舒、陳川、盧世超、薛建新、陳逸鳴、梅琳、孫焱…等人，形成為一支可觀的寫實大軍。

　　史賓格勒（Oswald Spengler）認為人類文化一如生物有著生、老、病、死，藝術現代過程裏邁向新生演化的需求尤其迫切。旅美的張宏圖、陳丹青、錢大經、徐進、查立等人從寫實的具象表象走向與當代西方藝術內質結合的途徑；袁運生從寫實邁向近似表現主義的內視創作；周氏兄弟以二人聯合合作的形式獲得了西方的接納。在抽象繪畫方面，由於狂飆的年代已過，中國出來的畫家投身其間的不多，趙渭涼、盛姍姍、邱久麗、林緝光、潘企群等的作品與台灣藝術家孕含山水意象與人文思想的抽象不同，較富裝飾性。旅法雕刻家王克平和畫家李爽、馬德升，以及在日本的黃銳都是當年「星星畫會」的成員，到了海外也有各自的發展。

　　這段期間另一種延續概念藝術發展的裝置和觀念藝術在世界藝壇興起，此類創作直接用思想與人交談，華人前衛藝術家投身其中，省略了語言轉換，表現的成績相當突出。谷文達、徐冰在八〇年代末尾與九〇年來到美國，黃永砅、楊詰蒼於八九年到法國，蔡國強於八七年至日本，都很快地崛起，開始受到西方藝壇矚目，成為當代世界前衛藝術風潮中耀目的中國闖將。

　　華人從事建築工作的人很多，由於分散在各個公司裏工作，在建築界整體團隊分工下難有個人突出的表現。出身現代建築搖籃包浩斯設計學院創辦人格羅佩斯（Gropius）門下的貝聿銘是廿世紀世界建築界的佼佼者，他正趕上建築業欣欣向榮，摩天高樓睥睨矗立的景氣年代，以鮮明簡樸的造形風格享譽國際。生長美國的青年女建築師林瓔因參加華府越戰陣亡將士紀念碑設計獲選而聲名鵲起，該作初時頗遭保守人士攻訐，後來終於廣受讚譽。其他像建築師陳其寬、橋樑工程專家林桐延、Skidmore、Owings & Merrill 的羅震東等等也都在建築界有一席地位。

交流與交錯：1991 至 2000 年
觀念、裝置、點子／水墨的新希望

　　中國大陸的藝術在七〇年代末尾展現了一點從文革之後復甦的跡象，經過「星星」等在野畫展的衝擊、八五新潮到後八九藝術，十年間快速地吸納和消化了百年的西方現代藝術，終於在九〇年代表現出可觀的成績。這一群歷經過文革，敢把皇帝拉下馬的紅小兵的前衛作品雖然不被中共政權喜愛，在國內成為地下的、邊緣的試驗文化，卻顛覆了西方的前衛藝壇。夾著中國古老深厚的歷史形象，藉

由觀念、裝置和點子架構出一道穿越不同文化詮釋的橋樑，他們犀利地剖解歷史與全人類的文化課題。

從現代主義到後現代現象，西方藝壇早已是「如果上帝不存在——一切都可為」，在革命無罪，造反有理的思想推波助瀾下，自由、狂熱與激情的藝術創作已接近不負責任。藝術家成為單純的「示覺者」（Visionaries），展示的是一種變色龍般的曖昧遊戲，藝評家、展覽策畫人、美術館工作者在眾多藝術家中摘擷自己所需作借題發揮，進行他們的再創造；作品不再是藝術家的個人創作，成為與周邊關係人的集體創作，藝評家、策展人擔任最佳伴唱的角色。中國除了有一批衝鋒陷陣的前衛藝術家外又有長住在西方或能與西方對話的藝評家及策展人，例如侯瀚如、高名潞、巫鴻、費大為、栗憲庭、廖雯等，以及藝術基金會經營者鄭勝天，都對九〇年代中國前衛藝術在海外開花結果有積極的促進貢獻。

繼八〇年代末蔡國強、徐冰、谷文達、黃永砅、楊詰蒼等人之後，九〇年代到海外踴身這一波濤的還有張健君、王功新、張培力、吳山專、陳強、陳箴、朱金石、顧雄、張洹等人，以及中國的女性藝術家秦玉芬、林天苗、沈遠、羅明君、邱萍、蔡錦、胡冰、陳妍音等，她們與台灣出來的女性藝術工作者像薛保瑕、陳張莉、薄茵萍、陳幸婉致力抽象表現採取了全然不同的創作方向，遠較潑辣聳動。這些藝術家們經常參與國際性前衛展覽，獲得了可喜的成績。如果從一九九九年的威尼斯雙年展觀察，華人藝術家的成績令人振奮，他們不但躍上國際舞台，並且擔任了主角演出，但是下一世紀又將如何？廿世紀末因為時空的差距縮小，在後現代多元思想下中國前衛藝術家成功地融進了西方，可是也引起了究竟誰吃了誰的討論。他們創作裏呈現的荒謬、焦慮、挫折、殘暴與不安所帶起的切身之痛的快感令人上癮，不過這是否是中國藝術未來的唯一形式出路？在這種思索下重行檢視水墨畫在海外的發展即成為有意義的研究課題了。

廿世紀初期的中國畫家李鐵夫、徐悲鴻、劉海粟、林風眠等人到海外學習西洋繪畫，回國後最終還是走回到水墨畫創作上，水墨是中國人文精神的寄託，這一現象在前衛思潮飛揚的今日並未泯除，只是較為隱象罷了。水墨畫長久來失去掌聲確實有太多方面需要檢討。從歷史上看，凡是中外文化交匯之處往往成為中華文明璀璨新生的發祥之地，魏晉六朝西北絲路是中西交通的孔道，產生了不朽的敦煌文明；明末清朝東南沿海因為通商產生了揚州畫派和海上畫派，民國初年廣東又產生嶺南畫派……廿世紀大批的中國移民在西方落居使得東西文化交接點從太平洋的彼岸推移至西方世界腹地之內，文化的交匯、激盪、相融，海外成為中華文化孕育新生的實驗場域。自張大千、王己千後從事水墨創作的藝術家甚多，雖然其中許多人終身囿於傳統，但也有不少人深具西方現代學識，能作文化

抉擇的思辨取捨。在藝術史學的整理上，華人學者李鑄晉、方聞、何惠鑑、傅申、張子寧、郭繼生、吳同、王德育、沈揆一、巫鴻、高木森等的貢獻甚多。畫家方面早期的曾佑和給水墨畫開創了新的形式；周士心、周千秋在教學方面把傳統中國水墨推介進西方社會；胡念祖、簡文舒、楊善深、楊之光等人雖然深掘傳統，但也具有現代面貌；王無邪長期對理論的實踐使他跨越中西；此外吳毅、木心、徐希、劉丹、瞿谷量、靳杰強、劉昌漢、梁藍波、呂吉人、趙秀煥、蕭岱文、簡繁、馬承寬、姚奎、吳祊藝、刁筠新、叢志遠、駱奕同、徐志文……等的作品也各有新生的契機，帶來水墨傳承與接續的希望。

結語
掌聲與失落背後的百年孤寂／我們是傳奇／從失樂園到復樂園

　　百年來踏足西方的中國藝術家可以用過江之鯽形容，因為主、客觀因素，長期居留海外的藝術工作者極多。華人的第二代、第三代成長後以藝術為職志者也不少，像古巴籍的林飛龍和美國的曾景文、胡惜玉、林瓔等人都是海外生長的第二代子弟。除了前面各章提到的藝術家外，因為藝術的多元性，曾經在海外留學居住而較知名者還有很多，隨手可舉者包括：美國—戴榮才、黃志超、汪澄、洪素珍、洪素麗、梁奕焚、刁德謙、陳錦芳、曾四遊、張心龍、李永貴、張融、劉虹、阿城、趙穗康、林琳、馬白水、胡奇中、蔡蔭棠、張道林、趙澤修、陳瑞康、陳英傑、于兆漪、陳和雄、葉子奇、吳杉、林莎……；法國—戴海鷹、司徒立、江大海、陳志堅、陳建中、李文謙、何漪華、洪俊河、梁兆熙、陳江淇、傅慶豐、黃步青、顧世勇、陳愷璜、陳其相、黃小燕、陶文岳、吳正雄、侯錦郎、陳啟耀、陳啟元、李國翰、陳香吟、游正烽、王度、李加兆、陳雲鵬、武德淳、茹小凡、杜岩峰、李元亨……；英國—林克恭、林壽宇……；義大利—陳聖頌；西班牙—莊普、陳世明、戴壁吟、陳建北、簡福鉾、梁君午、胡文賢、吳炫三……；德國—吳瑪悧；比利時—易忠錢（蜀濤）、黃朝謨、席慕蓉、林良才……；澳洲—周于棟、蔡日興、關偉……；菲律賓—洪救國；日本—舒家鼎、陸琦、何德來、尤勁東、管懷賓、方振寧……；真正的名單是不可能一一列舉的。以今日紐約一地為例，據非正式估算，藝術院校出身（包括已轉行者）和從事藝術相關工作的華人即有二千餘人，百年下來該是何等龐巨的數字。

　　在廿世紀末尾，中國經濟正快速在成長，台灣早已是富裕的社會，真正的移民藝術家日漸減少。年輕人出國學習後回去自己故鄉發展，國際間獲致聲名的藝術家往往也在自己母土設立工作室，在那兒吸取創作的養分。因著經濟富足，重行整理自身文化的覺悟使得國人以自己的史觀檢視過往的海外華人藝術家，而不

以他們獲得的國際聲名為唯一的評價標準，減少了許多遺珠之憾。例如一九八六年台北市立美術館印行的《中國現代繪畫回顧展》畫冊中對常玉的介紹是「生平不詳」，十餘年後的今日常玉已被公認是一位開拓的先行者。朱沅芷的情形也十分類似。當海內外的界線泯除，「海外華裔藝術家」將成為廿世紀特殊的歷史名詞，肩負著時代賦予的文化探索、傳遞、交融和橋樑的使命，當這些使命完成之日即是這個名詞隱退之時。長久來，海外華人藝術家對海內（包括中國與台灣）的影響如長江巨浪，引起的誤解卻是最多，成功者常遭「附驥西方以驕國人」之譏；若是作品裏表達了他們的焦慮、絕望、虛無和疏離，國人又從陰暗悲惻的一面去瞭解，這兩種瞭解都是不完全的。藝術真正的偉大之處在於美與苦痛、愛與瘋狂、群體與孤獨、永恆與片刻、理性與荒謬之間那種恆常的張應力量，以及藝術家超越它的企圖心；海外華人藝術家面對了更多超越的壓力，使他們的生命豐富。沙特說：「藝術品是從生命中摘下的一片葉子」，輕如鴻毛又重逾泰山。在掌聲和失落的背後，海外藝術家如同鐵砧般長期忍受異域的寂寞孤獨、文化的衝突和生活壓力的錘煉，表現出一個被撕碎破裂，捱受苦難而無所遁逃的條件下堅持創作的高貴的藝術靈魂，透露了一個時代的壯麗的史詩般的心靈歷程，他們的精神不會隨著「海外藝術家」一詞的消失而褪色。在斯賓諾沙（Spinoza）的「永恆之相下觀照」（Concern under the form eternity），惟有對人生抱持深厚的熱情，不避對人生做最深刻的悲劇體驗的人才可能大生大死。海外藝術家勇敢地以赤身面對無根而生的試煉，使得他們可以驕傲的說：「我們是傳奇。」

海明威（Ernest Hemingway）的中篇小說《乞力馬扎羅的雪》（The Snows of Kilimajaro）開頭寫道：

乞力馬扎羅是一座海拔一萬九千七百一十英呎高的長年積雪的高山，據說它是非洲最高的一座山。

西高峰叫馬塞人的「鄂阿奇鄂阿伊」，即上帝的廟殿。在西高峰的近旁，有一具已經風乾凍僵的豹子的屍體。

豹子到這樣高寒的地方來尋找什麼，沒有人做過解釋。

海外藝術家背井離鄉，以失樂園之姿背負著只有到了異國他鄉才能深切體悟的巨大的文化傳承背景尋找各自的「上帝的廟殿」，憑藉自身的夢想和願望以及生命熱量去領悟這份尋找的意義，從個人匯聚成為巨川終至彼此相屬，歷程既刻骨銘心又艱難重重。生命是短暫的，但是長遠的希望將之照明，使得尋覓的流程儘管有悲情卻絕不荒謬。在追求、堅守藝術最後的防線同時，海外藝術家在創作中傾注了一生的奮鬥，搖擺掙扎的藝術旅程也正是他們踏向「復樂園」之途完成的過渡。

1 — 微明的先行者 李鐵夫 (Li Tie-Fu 1869-1952)

　　歷史演變往往提供個人演出的舞台，不單對政治人物如此，對於藝術家來說，時代條件與個人經歷的生發互動也不脫這一模式。十九世紀末中國由於歷史因素積累，一波波留學生開始前往海外求學，最早從實用科技出發，終於波及到文化領域。在藝術範疇裡雖僅僅短短百年的時間，但是由於早年未作資料整理，相關人士陸續凋零作古，使得今人考據面對了甚多的困難。以目前史家看法，一八六九年出生的李鐵夫應該是第一位到西方學習藝術的畫家，並且他一生將近一半的時日是在海外度過，創作的高峰期也在海外，堪稱為是第一位「海外華裔藝術家」了。

　　李鐵夫生於廣東鶴山，原名李玉田，一八八五年十六歲時到加拿大工作，因為志趣愛好，得到叔父幫助於二年後再橫渡大西洋進入英國阿靈頓藝術學校（Arlington School of Art）學習歐洲傳統繪畫，在該校先後九年時間。

　　廿世紀初始李鐵夫回到了美洲，先在加拿大學印刷術，從一九〇五年起定居美國，一九一二年在紐約繼續深造藝術，醉心沙金（John Sargent）和切斯（William Chase）式的肖像表現，曾為他們的門生（fellower）。次年他獲得一項肖像畫比賽金牌獎並且留校任教，一九一六年成為美洲藝術家學會會員，是該會的第一位亞裔會員。在埋首創作中作品的成就日高，孫中山稱許他是亞洲藝術的巨人，徐悲鴻也推崇他是中國油畫的第一人。

　　李鐵夫的創作涉獵很廣，油畫、水彩、雕塑、陶藝、水墨和書法他都從事。離開中國時雖然年幼，但是幼年的傳統中國教育使他往後的一生受益。在海外時候他關心當年中國時局的演變，一九〇五年在英國加入了孫中山的革命組織興中會並成為孫的好友，一九〇九年幫助成立了同盟會紐約支部，利用賣畫籌款支應中國的革命事業。他終身沒有成家，自稱自己為著革命和藝術而生而活。

　　一九一一年武昌起義辛亥革命成功，孫中山邀請李鐵夫回國任職，他寧願選擇留在美國繼續畫家的生活，一九三二年才終於回到中國，晚年定居香港，於一九五二年逝世。李鐵夫在海外總計共生活了四十七年時間，他的作品大半散失，在香港時遭逢第二次世界大戰日本的佔領，也有很多畫毀於戰火。晚年生活十分潦倒，去世後由於文革浩劫，在反對一切外來影響之下，他的姓名幾乎湮沒失傳，世事滄桑變化，直至近十年他才再被藝術史學家從封塵的記憶中間挖掘出來。

　　在向西方留學取經的大潮中，李鐵夫是第一波拍岸的浪頭，他的生平可為後來無數的海外藝術家作代表，這些藝術家雖然身處海外，絕大部分從來未曾稍減過對母土的關懷，在一切可能情況下他們為中國的現代化起了推動的作用。賽珍珠（Pearl Comfort Sydenstricker）的小說《大地》(The Good Earth）敘述中國人對於土地深厚的感情，這份土地的歸屬感是海外華裔藝術家的根，無論漂泊何處，總是深深地牽動著他們的心靈。

　　李鐵夫各式的藝術創作以油畫肖像最為出色，從〈音樂家〉、〈青年畫師〉、〈灰鬚的教授〉、〈少女〉、〈鬥牛士〉等作中可看出他在人像畫上下過深刻的工夫。他的畫非常地人性，樸素的構圖中光暗的對比，輪廓的掌握，油彩的潤澤揮灑都極為細膩，技法運用得心應手，畫裡洋溢著一份光明浪漫、親摯的抒情意味。

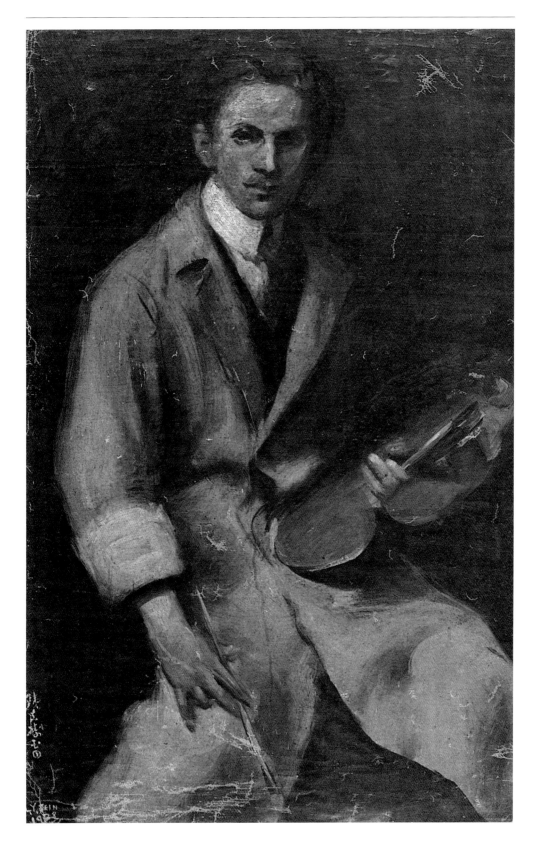

青年畫師（Young Artist）
李鐵夫　油畫　尺寸未詳　1928 年

2 ─《畫魂》的傳奇 潘玉良 (Pan Yue-Liang 1895-1977)

　　潘玉良的一生因為藝術帶起了個人的傳奇，她的生活與生命艱辛曲折的點點滴滴與她的創作交織成為一體，一身將時代的苦果和重負擔負過去，從一字不識的青樓雛妓到成為名畫家、大學教授，她的生平故事和藝術永遠感動著愛藝者的心靈。

　　一八九五年潘玉良出生於江蘇揚州，本姓張，原名秀清，後改名玉良，由於雙親早逝，十四歲時被賣入青樓，遇潘贊化贖出為妾才從潘姓。一九一八年入劉海粟辦的上海美專從王濟遠、朱屺瞻等人習畫，廿一年以官費赴法國留學，曾在里昂、巴黎，後至義大利羅馬學習。一九二八年回國，任教於上海美專和南京中央大學美術系，卻由於早年不幸的出身難容於當時保守的中國社會。一九三七年終於再度離開中國，此後終老巴黎，於一九七七年去世，享年八十二歲。

　　潘玉良的創作包括油畫、水彩、彩墨、素描、速寫和雕塑，一生留下約四千多件作品，可以說是一位創作不輟的藝術家；題材以人像和靜物為主，構圖飽滿，造形豐厚，色彩濃艷，早期油畫的筆觸豪放，線條的勾勒對全局僅具輔助作用，受後期印象派和野獸派影響；二度赴歐以後作品轉趨細緻，線條佔了全畫更重要的位置，這段時期她畫了許多裸女畫，由於雇不起模特兒，大多為對鏡自繪而成，風格接近日裔畫家藤田嗣治。她的水墨基本是用中國材料西方手法創作，不像同時代的徐悲鴻、劉海粟等為二重分裂的面貌。隨著海外歲月流逝，晚期畫裏表現出更多東方情懷，傾注了更多畫家遊子對母國含蓄深沉的懷念激情，卻未顯露傷感的頹然。她的人生經歷坎坷，命運多蹇，但堅持著為藝術獻身的信念，她是堅強的人，這份堅強多少也流露在她的作品中。

　　潘玉良的作品參加過「法國藝術家沙龍」、「獨立沙龍」、「秋季沙龍」，也在巴黎塞努希博物館（Musée Cernuschi）舉行展覽並獲巴黎大學獎章。她曾說：「畫家眼中的色彩是一種藝術感覺。觀察對象不能停留在它的固有色上，要有塑造注意表現，賦予想像，使它達到感染人的力量。」此段談話顯示了她比當時許多致力寫實形象表述的藝壇同儕更多了一份對色彩的關注，這個特質更接近印象派以後的現代主義藝術風格。

　　中國畫壇上潘玉良是第一位具備專業畫家精神的女性，在中國油畫發展史上她也是一位開拓者。當然若以今日標準審視她大多數作品仍難脫一份稚拙，把這一標準放諸其他中國第一代西畫家的作品中也有相同的不成熟處，卻無損我們對這些先行者們的崇仰。以潘玉良生平拍攝的電影和同名小說《畫魂》使國人對這位傳奇女子寄予無限的同情，自然其中有許多美化失真之處。除開了「故事」，後人真正面對的還是她的作品，自其中傾聽一位藝術家激烈而纏綿的心聲，感受她沉毅堅實又充滿光彩，與命運不屈的搏鬥的生命的悸動。

自畫像（Self-Portrait）
潘玉良　油畫　73×59cm　1945

3 — 傳統水墨最後一曲動人的探戈 張大千（Chang Dai-chien 1899-1983）

　　張大千名爰，是中國近代史上傳統水墨畫的大師巨擘，徐悲鴻曾謂：「五百年來一大千」，他於一八九九年生於四川內江，一九八三年卒於台灣。在他八十四年生命裏將近有三十年時間栖遲海外。他的潑墨、潑彩重要畫風開端與成熟於海外；一生的代表作，像〈青城山〉、〈四天下〉、〈長江萬里圖〉、〈黃山前後澥圖〉……等都完成於海外時候。由於畫家豐厚的國學素養，筆下揮灑著中國面貌的山水、花卉和人物，使人很難管窺外來的影響。其實海外的生活展拓了他的眼界心胸，異域文化的衝擊，思鄉的渴慕，在在對他藝術邁臻巔峰有著深巨的影響。上海博物館美術史家單國霖把張大千的藝術分為前期與後期，他認為前期大致至他五十六歲止，是學習、研究和融化傳統的階段；後期自五十七歲始，是變法創新的階段。單國霖說的後期也正是張大千的海外時期。

　　一九四九年國共內戰，山河變色，張大千當時暫居於香港，由於避秦，次年移居印度，以後又輾轉到南美洲阿根廷、巴西和美國，一九七八年到台灣度過晚年。在印度時候，他的人物畫兼採了敦煌和印度阿稱陀窟佛畫的經驗，已見到異域文化的影響；居住南美以後旅遊世界，遍歷了歐美的美術館，飽覽了山川名勝。他曾對西方當代美術發抒看法，有相當識見，可見不是泥古之人。西方現代藝術的多變，色彩的絢麗強烈，抽象畫的烈焰狂濤他曾一一收錄心中卻不作牛後驥尾，而待消化融匯後做為自己的語言才再發述出來。他的線條挺秀，色彩妍麗，格局高古中見博遠清逸之象。一九五七年感染眼疾影響了視力，六〇年左右開始以潑墨作畫，六三年前後更加進了潑彩，一變傳統筆墨為磅礡的恣縱潑灑，氣象萬千，明豔壯麗。由於融為自己的語言，於大面積絢爛肆意的墨彩抽象中兼得了傳統審美之書卷氣蘊，至此才真正開展了大千藝術巍巍的輝煌面目。

　　中國的傳統繪畫一般以唐、宋為代表，山水則推五代、北宋為高峰，元、明以降氣勢日小，清朝思變而無力，歐美文化夾著船堅砲利，使得中國的文化自信幾乎喪失殆盡。民國初年黃賓虹、傅抱石等思欲圖強，終因格局不大而難以為繼。張大千的藝精於勤，胸襟懷抱能夠博採為用，身雖海外，心實故國，對於西方技法擷取洋為中用而超邁前人；他的作品是中國傳統水墨最後一曲動人的探戈，他不是顛覆型的革命家，卻是文化的集大成者。

　　廿世紀百年的變化超逾往昔千年的總和，交通、傳媒、電腦徹底改變了人類生活。舊中國的、傳統的帷幕已落，新時代方才開始。張大千為傳統水墨寫下最絢麗的結束的篇章，恰如節慶結束前的焰火，完成最壯觀耀目輝燦的演出，留下了讓人不能不感受傳統的欣愉與鼓舞的偉大作品，這一成就也許是後無來者。

　　張大千的代表作很多，〈山雨欲來〉完成於一九六七年，是他潑墨潑彩技法完全成熟的作品，蒼鬱森莽與瑰麗雄奇兼而有之。歷史博物館出版之《張大千九十紀念展書畫集》中介紹此畫具有大自然的「聖光」。畫家不拘泥於素描光源的處理，將心中的光感與傳統墨韻渲染技法相融，於混沌中開闢出一片氣象氤氳渾茫的新天地。

■山雨欲來(The Approaching of a Mountain Storm)

張大千　水墨潑彩畫　93×116cm　1967年

4— *浪漫的悲歌* 常玉（Chang Yu 1900-1966）

　　常玉的一生是一首藝術家浪漫的悲歌，他從富裕家庭出身，到晚年貧病交迫，生命以意外悲劇結束，客死異鄉，死後成名，其坎坷際遇差堪與西方的梵谷比擬。他的簡筆油畫和水彩像極中國詩詞的絕句，精鍊又韻味無窮，已成為今日海內外收藏界的珍寵。生涯故事為藝術的不可測性平添了一頁新的傳奇。

　　生於一九〇〇年（一說一九〇一年）的常玉又名常幼書，四川順慶人，青年時曾至日本投靠二哥居住二年，一九二〇年響應蔡元培「勤工儉學」計畫前往巴黎求學。在巴黎時，與他同時留法的徐悲鴻、林風眠等人是接受歐洲正規學院畫的洗禮，常玉由於個性懶散，涉獵自由寬廣，喜好追求自我風格的實踐，故選擇開放自由的「大茅屋工作室」（Academic Grande Chaumiere）學習，以簡筆勾勒寫意形式創作，流露出大膽細膩的創意，與中國文人追求簡約淡泊之意境契合。畫作題材以人物—特別是裸女、盆花、風景與動物為主，他畫的裸女頭小身大，姿態生動；盆花靜物刻意表現硬瘦蕭條之象，背景常常空無一物；動物在大取景的風景中被縮小，顯露了孤獨的心靈告白，這些創作看似逸筆草草，實則內容蘊藏著濃厚的生機。

　　第二次世界大戰前巴黎是藝術家的聖地，吸引了世界各地的藝術家——像蘇俄的夏卡爾（Ｍａｒｃ Chagall）、荷蘭的蒙德利安（Piet Mondrian）、羅馬尼亞的布朗庫西（Constantin Brancusi）、日本的藤田嗣治等居住創作。常玉的作品由於無為而為的抒發，表現了一種無可如何的深邃的傷感之情和靈魂中陰鬱動人的生命光彩，突出的個人風格和完整獨立的原創精神使他很快地受到矚目，作品被選入甚難進入的杜樂麗沙龍和獨立沙龍，一九二九年復受大收藏家侯謝（Pierre Henri Roche）賞識，列名於法國《當代藝術家字典》中。

　　三〇年代常玉極為風光，經濟無缺，後來又繼承了大筆遺產，不愁生活並有餘力玩相機、網球、提琴，喜與名媛仕女交往，風流倜儻，但是他任性率意，不願創作，不耐畫廊的需索干擾，終於使得原先看好他的畫廊棄他而去。大戰後常玉於一九四八年赴美，二年後再回巴黎時人事已非，經濟的支持不再，成名的機會已失，使他晚年陷至窮困潦倒之境。

　　四〇年代常玉曾靠製陶維生，五〇年代中期在仿古家具廠描繪中國彩漆桌、櫃與屏風，由於經濟拮据，他放棄正規油畫顏料，作品常畫於木夾板上。一九六四年常玉原有落葉歸根，赴台灣任教的計畫，因事流產。六六年八月常玉在家中因瓦斯中毒意外地結束了生命。

　　常玉的畫不僅掌握了藝術表現的重要本質，他不斷求「簡化」，使創作單純到全為畫家心境而存在。他的畫脫離了表面形式而進入生命的裏層，使觀賞的人感受畫家內心的每一分顫動、驚嘆、愛慾與孤獨的低泣。

　　裸女是常玉喜愛的題材，〈雙人像〉一女俯臥，一女側躺，輪廓以線條勾勒，紅色絲綢的床單用平塗手法，上下以暗赭色作水平分線，兼具有日本的浮世繪面貌與中國文人畫的逸筆韻致。此作約完成於一九五五至六〇年間，於簡單中表現了綿長的內容韻致。

▌雙人像（Nudes）

常玉　油畫　101×121cm　1955-1960年　國立歷史博物館藏

5—加勒比海的神祇 林飛龍（維夫瑞多・拉姆）（Wifredo Lam 1902-1982）

　　廿世紀九〇年代美國青年高爾夫球好手老虎伍茲（Tiger Woods）崛起體壇，他的多種族背景使血源問題再度引起討論。血統的純度以往與民族認同度恰成正比，尤其在近代飽受西方列強侵略的亞洲，自尊與自卑心理的反射特顯強烈，這一現象目前已在逐漸改變中。從血源的混血到藝術的混血，林飛龍堪作他那時代的代表人物。維夫瑞多・拉姆（Wifredo Lam）一向以古巴籍畫家著稱於世，他的藝術將拉丁美洲的神祕性與歐洲現代藝術調和為一，在國際享有崇高的盛譽。

　　拉姆的父親是中國人，母親為非洲裔古巴人，所以他有一半華裔血液和一個中國名字——林飛龍。曾就讀哈瓦那聖阿雷堅多羅（San Alejandro）學院和西班牙馬德里聖費南度（San Fernando）藝術學院，自一九二四至三八年十四年的時間在西班牙度過，直至西班牙內戰爆發後始轉往法國巴黎。在巴黎時他與畢卡索（Picasso）和超現實主義者布魯東（A. Breton）、馬松（A. Masson）、湯吉（Y. Tanguy）、恩斯特（M. Ernst）等人來往並受到影響，參酌了立體主義形式和超現實主義精神內容，以古巴島民土著藝術的宗教神祇開展出一種叢林部落文化的神祕表現。林飛龍與畢卡索都曾從非洲面具與雕刻尋找靈感，但畢卡索圍繞在形式借用上打轉，林飛龍更觸及這一藝術的生命靈魂。他的藝術運用西方現代語言述說拉丁美洲熱帶島國非裔美洲人的心靈世界，是隱喻的、象徵的、巫幻的，集美麗與恐怖、善與惡於一體。

　　拉丁美洲人種是歐洲人與當地印地安土著的混血後裔或非裔血統，在血源上當地最能以開放平等的心態面對。一九四一年林飛龍自歐洲返回哈瓦納成為加勒比海現代藝術最具代表性的畫家。四〇年代後期除了慣用的面具外，他用一些尖銳的刺、角、尾放入半人半神的造形中，畫面裁汰了多餘的贅述，以精簡的圖象形式出現，在跨文化的精神敘述裡植入一種尖刺的不安，像我們觀看恩斯特（Max Ernst）作品的那種刺痛的感覺。五一年林獲得哈瓦納國家沙龍首獎，五五年再獲巴黎利索內獎（Prix Lissone），自此在國際藝壇確立了屹立不搖的聲望。

　　林飛龍的作品裡拉美與母系的非洲影響處處可見，獨不見父系華人的色彩，這方面減低了國人對他作品的認同度。他在他母親家鄉沙瓜葛蘭德成長，由於華人很少，使得中國文化的影響無跡可尋。雖然血源為喚起藝術身分共鳴的重大因素，但正如同性別、年齡、性取向的分類，如果視之為欣賞的決定性因素則大可不必，因為藝術的本質有其超越性，也有放諸四海的普遍性。林飛龍的藝術不是中國的，是屬於加勒比海和非裔傳統，我們不必因為他一半華人血統牽強地以華人之光去附會而沾沾自喜，也不必因此感到挫折和疏離，他的藝術代表了一種華人後裔在異域裡落地新生的現象，為人種與藝術混血的產物，在文化闡釋和解讀中重新的分權與整合將有助人們更公正地去理解和欣賞藝術。

阿巴隆恰（Abalocha）
林飛龍　油畫　120.5×100.6cm　1964年

6──人道、哲思、憧憬的和歌 何德來 (Ho Te-Lai 1904-1986)

　　八〇年代台灣本土藝術興起，揭起對前輩畫家研究整理的風潮。對於旅日畫家何德來最早的介紹文字可能是莊世和一九八四年發表於《台灣文藝》八十八期的〈台灣畫家何德來在東京〉一文了，二年後何德來因心臟病猝逝，並未引起日本與台灣二地的注意，但是由於台灣特殊的歷史背景，何德來具有一定的人文象徵意義，值得我們賦予注意。

　　台灣早年的西畫教育是透過日本傳輸成形，日人石川欽一郎、鹽月桃甫、鄉原古統等在台灣教書，造就出大批有志學子，這些人自一九一五年起陸續前往日本求學，回台後成為台灣本土藝術的第一代代表畫家。何德來不屬於此一歷史，他於一九〇四年出生於今日台灣的苗栗，幼年過繼給當地大地主何宅五為養子，使他得於九歲時前往日本接受小學教育，中學回台就讀台中一中，畢業後再度負笈東瀛。一九二七年考入東京美術學校西洋畫科，後娶日本女子木邑秀子為妻子，除曾於畢業後返台二年參與新竹的美術研究會及一九五六年回台展覽外，一生都在日本度過，日本對他的影響是巨大的。台灣旅日的老一輩藝術家中，他到日本的時間最早，年齡最小，也日本化得最徹底，並且是少數在日本親歷過第二次世界大戰戰爭浩劫的台籍畫家。這段經過使他的創作有一種宗教情懷轉化的宇宙觀，融合了現代美學符號，展示出一種個人的理想世界的追尋。他的油畫具有強烈的哲理說明性，形式上兼採棟方志功(1903-1975)的文字詩畫與日本傳統民藝的風格，也受到歐洲印象派和野獸派畫風的影響。二次大戰後所作的〈戰後〉、〈人滿為患的地球〉、〈今日仍在描繪和平之夢〉、〈人終須一死〉、〈死之誘惑〉等作品裡可以看出他用繪畫反省社會問題的用心，其中沒有幻滅、反諷的消極情緒或陷入軍國主義的思想泥沼，而以一種積極性光明的憧憬面對之。

　　何德來曾長期參與日本「新構造社」、「佳德會」、「飛鳥會」等美術活動，逝世後「新構造社」設立了「何賞」紀念獎以誌紀念。他畫過身著和服的自畫像，也畫過彈日本琴的妻子，在畫家心裡也許對自身成長的日本的認同更超越了出生的台灣，這是特殊的歷史因素使然，以民粹精神去解讀──例如某些評論企圖把他塑造為一矢志不渝的愛鄉者是沒有必要的。他以細膩的、關懷的心靈吟唱日本在一個大時代的「和歌」和作者本人的心路歷程，與他是否是一位優秀的藝術家並不具有必然的關聯。在他之後，長期居住日本的台灣畫家還有陳永森、劉生容諸人，老一輩台灣人對日本的矛盾情感或許是許多大中國意識者無法完全明瞭的。政治或可用力量作解決，文化卻早已融進了血液，在體內循環。就像艾爾‧葛利哥(El Greco)究竟應算希臘人抑或西班牙人？杜庫寧(Willem de Kooning)究竟是荷蘭畫家還是美國畫家？文化永遠難有明確的劃分線，重要的是藝術作品才是真正應該注目的對象。呈現於何德來作品中的是人道、哲思與浪漫的心象世界，具有象徵的特質，或許並不強調藝術的崇高、悲壯的戲劇性，而以平和的希望歸納。他一生拒絕參加官辦的展覽，以致處於日本畫壇的主流之外，但是最終還是因為畫裡表達的對宇宙和人類的關懷，重新吸引了人們的注意。

　　油畫〈無常的歲月〉是何德來愛妻秀子染患癌症去世前，他在病房相陪時所作，以近似野獸派的寫意筆法畫出瓶花、鐘與黃銅色的背景，帶有杜菲(Dufy)的意韻，表現了生命燦美的美好記憶。

無常的歲月(The Ever-Changing Days)
何德來 油畫 73×61cm 1971年

7— 文化橋樑 呂霞光 (Lu Xia-Guang 1906-1994)

　　一九〇六年生於安徽阜陽的大富之家，呂霞光自幼喜愛美術，出國前曾在南京市立美專和上海藝術大學就讀，後者當時的校長是左翼文人田漢，因此影響呂霞光往後一直與左派人士有較多來往。一九二九年呂霞光師從徐悲鴻學油畫，成為徐氏的得意弟子。一九三〇年呂霞光離開中國到巴黎求學，因為經濟接濟發生問題，當時正在比利時留學的吳作人告訴他只要考試達到前三名內，在比利時皇家美術學院可以領取庚子賠款獎學金，邀他去試試，結果呂霞光去了並考了第一名，解決了生活、求學的問題，後來與法國女友瑪麗·瑪德蘭(Marie Madeleine)結婚，瑪德蘭成為他往後一生的支柱。一九三五年他從比利時重回到巴黎，入巴黎高等美術學院和裝飾藝術學院繼續深造，一九三七年對日抗戰爆發前夕偕同妻子回到中國，初時任教於蘇州美專，抗戰開始後轉往後方，先在武昌藝專授課，後獲聘為國立藝專教授。在四川任教國立藝專期間與周恩來、鄧穎超、郭沫若、茅盾等人時相往來，從郭沫若處習得了骨董的鑑別知識，成為他後半生在法國收藏、經營骨董事業的基礎。

　　抗戰結束，呂霞光隨校東歸，任教於杭州。一九四八年應法國駐華總領事館邀請赴法國舉行畫展，先展於巴黎，再展於盧昂(Rouen)和里昂(Lyon)。法國總統奧里歐(Yincent Auriol)及各界名流都前往參觀，甚得好評。他的畫與徐悲鴻相同，一脈相承歐洲學院派的寫實傳統，無論素描、油畫或水彩，功力甚為深厚，但是廿世紀中葉巴黎藝壇早已經歷了現代主義的洗禮，正準備迎接下一波抽象藝術的大潮，他的畫儘管紮實穩健，終難躍登藝術界的巔峰。此時呂霞光不幸罹患了重病，定居於巴黎近郊的楓丹白露(Fontainebleau)療養才逐漸康復。一次在巴黎著名的跳蚤市場閒逛情形下引發了經營骨董生意的想法，意識到重病後行動不便，藝術創作每感力不從心，骨董買賣一方面可以鑑賞保值，一方面可以豐富生活，於是和妻子一起著手經營，幾年下來成為這方面的專家。

　　事業順利，利潤豐厚，呂霞光沒有斷絕對中國的感情和聯繫；他在巴黎的國際藝術城購買房產成立了一所中國畫室，提供為中國藝術家到法國學習的寓所和工作室，進修的人選由中國美術家協會推薦遴選，每次二至三人，每期六個月，辦理了多次，為中國培育了許多人才；他也捐贈了自己的藝術藏品，包括歷朝的銅、玉、陶瓷器與字畫等給浙江美術學院。做為一位文化橋樑人物，呂霞光是成功的，他的藝術創作忠實於學院派傳統，雖然功力深厚，惜未能開創與時代銜接的新局，他一生活了近九十年時間，只有二十餘年真正地投注在創作上，五〇年代初病癒以後就很少作畫了，不能不說是個人和時代大環境的遺憾。

婦人像(Portrait)
呂霞光　水彩畫　年代、尺寸未詳

8— 藝術家的命運 朱沅芷（Yun Gee 1906-1963）

談論華人藝術家在海外艱辛的奮鬥環境，十九世紀末至廿世紀前半期的美國可為最嚴峻考驗的代表。美國自一八八二年排華運動後華裔人數銳減，居住美國的華人面對異域的文化衝突，社會的歧視壓力，家人的分離難聚，以及三〇年代經濟大蕭條的生活衝擊，在如此惡劣環境下選擇藝術為生，並且堅持創作的人可謂鳳毛麟角。

朱沅芷一九〇六年出生於廣東，由於父親在美國舊金山工作，所以於一九二一年十五歲時赴美依親。一九二四年進入加州美術學校（California School of Fine Arts），追隨葛塔德・皮亞丘尼（Gottardo Piazzone）和奧蒂斯・歐菲德（Otis Oldfield）習畫並且接觸到現代藝術。一九二七年曾到法國巴黎發展，受到塞尚、高更、畢卡索等人影響。一九三〇年因為經濟問題返回美國，居於紐約，但不得志，一九三六年再度赴法，直到一九三九年歐戰爆發才返回美國，此後即在紐約定居。

在這段困難的時代，一般華人在美國謀生均不容易，遑論做為一位藝術家了。朱沅芷在巴黎與美國舉辦過多次展覽，也參加許多聯展，但是在當時美國濃重的排華氣氛下，一般美國人對華人的印象都是文化低落的苦力，根本無法接受藝術家的事實。一九三三年《藝術世界》（The Art World）曾經滿含敵意的批評朱沅芷的畫：「極端可怕——充滿廉價的煽情色彩，只追求（感官）效果，對藝術的基本知識和理論毫無所知。」在如此敵視的環境中朱沅芷的挫折可想而知，到了後來幾乎沒有展覽作品的機會，終至沉酖酒精以至精神崩潰，一九六三年因胃癌結束了悲劇的生命，享年五十七歲。

生為一位華人，一位移民美國人，一位現代主義畫家，朱沅芷的一生無法歸進特定的模式，他的畫不同於當時美國流行的各個流派，也難歸屬歐洲的主流風潮。他踽踽獨行於自己的藝術苦旅上，用色雖然濃烈，內容卻頗為疏離，正是社會邊緣人的表象。朱沅芷的藝術在他生前死後都遭受長期的忽視湮沒，直到世紀末才被重新發掘研究，或許有了適當的時間距離，文藝批判能夠做到比較公平。對照著今日海外許多風生雲起，名成利就的華人畫家，朱沅芷是位探路者，當年他在貧困中創作，孤獨地堅守藝術，正是藝術家可貴的執著與生命理想的光輝表現。

〈布朗斯區之晨〉不能算是朱沅芷的代表作品，但是他的一些畫作過於強烈，這張畫較沉穩，是他第一次巴黎歸美後的作品，當時正是他創作的旺盛期。此畫描繪紐約布朗斯區的晨景，毗鄰相連的公寓擁塞著整幅畫面，赭灰略為深沉的色調有別於一般描述清晨希望的輕快，正是大都會刻板的新的一天的寫照。穿立的樹為畫帶來景深，屋頂短筆觸的運用可見塞尚的痕跡。高樓畫得十分寫意，顫抖的線條向上延伸，配上微有變化的雲天，帶有宗教的敘事意味。

▌布朗斯區之晨（Morning in Bronx）

朱沅芷　油畫　57.8×31.1cm　1930年　朱禮銀女士收藏

9─ 明朗、樂觀的人生謳歌 許漢超 (Hon-Chew Hee 1906-1993)

　　許漢超是老一輩旅美華人畫家中較為人知的一位，他與朱沅芷同年，二個人的際遇卻完全不同。許漢超集油畫、水彩、絹印版畫、壁畫與工藝各方面才能於一身，使他生前受到多方面的肯定，所作的壁畫至今存留於夏威夷珍珠港、茂伊島醫學中心、阿拉‧莫阿納 (Ala Moana) 旅館和加州奧克蘭海軍供應中心等處供人觀賞。

　　一九○六年生於夏威夷茂伊島，父親為孫中山的友人，曾參加革命工作。許漢超五歲時隨母親返回故鄉廣東，十五歲才再回到夏威夷。一九二九年進入加州藝術學院就讀，當時墨西哥壁畫大師里維拉 (Diego Rivera) 正在該校執教並繪製壁畫，許漢超日夕觀摩，雖未親炙里維拉的教導，但對於他日後致力壁畫工作自有重要的啟發意義。

　　一九四一年許氏受雇珍珠港海軍基地為軍艦油漆數字工作，五天後日軍偷襲珍珠港，太平洋戰爭爆發。大戰期間他在軍中自學了絹印技法，戰爭結束後於一九四八年至巴黎求學，師事勒澤 (Farnand Leger)、勞特 (Andre L´hote) 與葛羅茲 (George Grotz) 學習繪畫；立體主義對他的影響甚大，這份影響往後表現在他的各類創作中，使他的作品在圖案式的民俗趣味之外，添增了一層現代藝術的面貌。他的絹印版畫原為應付軍中量產的需求，結果成為個人獨特的創作形式，以規矩的套色表達了立體觀念的複像。

　　除了繪圖創作外，他也是一位具有組織能力的社會活動家，他在舊金山協助成立了華人藝術協會，在狄揚美術館 (M.H.De Young Museum) 策畫華人藝術家聯展，在夏威夷設立夏威夷水彩畫協會，並在夏威夷大學及台灣的師範大學和中國文化學院等處授課，至八十多高齡仍然作畫不輟。一九九三年去世時享年八十七歲。

　　許漢超作品的特色靈巧多於沉厚，這與他的個性有關。有一個故事說他曾開過餐館，他在餐館門上貼了一張字條：「在你我都餓死之前，趕快進來吃。」這份幽默靈巧使他的創作面貌多樣，卻缺少深沉的一貫性，削弱了藝術的內在力度。前面提到的朱沅芷一生困頓，死後反受到注意，與許漢超生時順遂，身後卻較少被談論，成為明顯的對比。

　　廿世紀海外華人藝術家中許漢超是早期的先行者，在當年艱困的環境下，他選擇以藝術作終生的職志並獲得相當的成績頗不容易。他一生不斷地懷抱夢想，在生而具有的兩種文化背景中自由地優游歡唱，留給後人明朗、樂觀、積極的人生謳歌。

我的夏威夷故鄉（My Native Hawaii）

許漢超　絲網版畫　年代、尺寸未詳

10 —— **胸中丘壑** **王己千**（C.C. Wang 1907-　　）

　　王己千原名季銓，後改名季遷，又作紀千，一九○七年生於江蘇吳縣，曾從顧麟士、吳湖帆等人習畫。東吳大學法律系畢業，卻用一生時間致力中國書畫藝術之研究和創作。他的前半生在中國度過，因為劉海粟的鼓勵決定到海外學習借鏡，由於大陸赤化，自一九四九年起即定居紐約。他在收藏、鑑定與書畫創作各個領域都投注了心力，並皆獲得甚高的成就。海外研究中國藝術的人很少不知道 C.C. Wang 其人，他曾在大學執教，獲選為紐約大都會博物館（The Metropolitan Museum of Art, New York）會員，應聘擔任蘇富比國際拍賣公司（Sotheby´s International, New York）顧問，也經常巡迴世界各地展出自己的書畫。經過數十年鍥而不舍的努力，對傳統書畫之見解精闢入微，已成鑑定界的大家；收藏之富，少有人能與比擬。在繪畫創作上他將傳統繪畫的內涵與現代藝術的精神相融合，推陳出內造的山水，以實驗手法再現傳統胸中丘壑的精華要義。作品的結構嚴謹，採用拓印技法大膽地打破「筆墨」的框限，跳脫古人卻仍是中國式的、文人的奇崛雄茫。他的書法流暢潤厚，注重形式表現，常配以變換的底色，具有畫意，化書卷的柔韌為淋漓的個性和力度之美。

　　對於東、西方藝術，王己千用過一個生動的比喻，他說西洋美術像話劇，話劇以劇情、台詞勝，讓人一看就能明瞭；中國書畫像歌劇，筆墨如同歌者的歌喉可以獨立出來欣賞，整體的美感必須懂得故事和音樂才能完全感受其中的意韻。

　　在如何承繼中華藝術的優良傳統，同時展現時代精神方面，海內外中國畫家面對著同一的難題挑戰。張大千在六三年左右開始他的潑彩，王己千於六○年代後期用拓印、潑墨、海綿揩抹作創作，劉國松自六三年迄六八年以撕紙筋、貼裱建立起明確的自我風格。當代畫家雖處身於不同的域空，在對傳統的重新審視與對外來藝術的借鑑中，在相同的時間裏各自對這一難題作出了回應，共同的特徵是模糊了筆墨明確的敘事意義而增加了偶然的抽象意蘊，在凝煉中達到提昇精神境界的作用，此一共相究竟是時序的巧合抑或文化衝擊交融後的瓜熟自落？

　　站在較高標準期許，王己千大膽用色和技法上求變的努力應該給予肯定，用深灰、暗黑表現水天，奇峰矗立，雲壑翳翳，維繫了「水墨為上」的精神傳統；但是他在山水裏的群樹、房舍的處理流於制式化，減弱了「現代」的說服力。

　　傳統文人山水世界裏的和諧、浪漫與理想是老一輩畫家與生俱存的血液，他們終生服膺其中，在現代、西方的交迫下萬變難離其宗。下一世紀將會是更為多元的社會，對「傳統」的理解與認識愈為開放，文人思想不再為必奉的圭臬，前一代努力留下的是一個浪漫豐厚的傳統的思索與回想，或為柳暗花明郁茂新生的借鑑之路，卻不會是必然的歸途。

山水 900218A（Landscape 900218A）
王己千　水墨畫　97×65cm　1990年

11 — 長青的心象風景 馬白水 (Ma, Pai-Shui 1909-　　)

　　水彩畫自十五世紀起出現，到十七世紀發展逐漸成熟，成為西方獨立的一種繪畫媒材，尤以英倫三島因為雨霧氤氳的氣候特別適合水彩作表現，寇任斯 (J.R. Cozens)、吉爾亭 (Girtin)、柯特曼 (Cotman)、泰納 (Turner) 等建樹了水彩畫濃淡層次的透明技法，使英式水彩長期來被視為正統的代表。廿世紀初的中國和四、五○年代的台灣由於美術創作的物質條件十分匱乏，價廉、輕便、速成的特性使得水彩成為最普及與最大眾化的繪畫項目。

　　自幼生長於中國東北遼寧的馬白水是五、六○年代台灣著名的水彩畫家和美術教育家，是當年學院派水彩的首席導師。七五年師範大學美術系退休以後遷居到美國紐約，至今年屆九十餘高齡仍然創作豐富。他的藝術生命起始於中國大陸，成熟於台灣，晚年在美國持續發散輝燦的餘芒。廿世紀西方出現許多位高齡的藝術大家，像夏卡爾 (Marc Chagall)、米羅 (Joan Miro) 等人老年猶生機蓬勃，色彩明麗，作品宛若一首首生命的謳歌，馬白水也差堪擬之。

　　馬白水為遼寧本溪人，一九○九年生，一九二九年畢業於遼寧藝專。在大陸期間曾在各省市中學執教，由於適逢抗戰，他攜妻兒遍走中原，勝利後又行遍大江南北，飽覽了全國的名山大川，實地寫生，斐然有成。四九年到台灣後受聘師範大學教授水彩，他是位特別講求繪畫方法的畫家，具有傳道的熱忱和責任感，著有《水彩畫法圖解》以作推廣，在師大前後廿七年，作育英才無數，獲頒教育部文藝獎章等多項榮譽。他早年的水彩採用正統英式透明寫實技法，極重視水分的運用，色彩潔淨而明亮；六○年代後採用中國畫的毛筆宣紙，大塊面色彩中時而摻以濃郁深沉的墨色，藉由強烈的對比手法表現出自然的山光水影，雲嵐飛揚的藝術家的心象風景，創作出獨具面目的中式水彩。這段期間他以台灣秀麗的山川，像野柳、碧潭、橫貫公路等畫了一系列瑰麗磅礴、非常動人的作品，採用中國畫傳統的留白、線條和皴法，但不留連於水墨畫感懷落寞的出世情愫，他把西洋美術的色相、明度、彩度與中國畫強調的韻味融貫一體，既是寫實的，也是寫意的，開啟了一個繽繆亮麗、積極樂觀的視覺天地。水彩畫的寫生難在不成為單純的紀錄，不流於淺俗輕薄，馬白水在這兩方面都把握得很好。旅居紐約以後仍然繼續此一畫風，鮮明的光色像是豔陽下五彩繽紛的大千景象，注意力從自然風景更多地轉移到都會景觀上面。

　　畫家林惺嶽曾經著文評述幾位影響台灣畫壇的水彩畫家——石川欽一郎、藍蔭鼎、李澤藩、馬白水、劉其偉和席德進，他認為馬白水的創作主張對台灣固有的沿襲日據時代的風氣產生具有挑戰性的激盪作用，不過近乎無懈可擊的技法也囿限了兼容並蓄的格局。馬白水是當年台灣學院派水彩的代表人物，在執教目的下難免因為有所堅持而略呈保守，但是他五十歲以後能夠跳脫自己教學堅持的「正統」英式透明畫法而建樹一己的藝術風格，從美術教師跨進真正創作的畫家之林，仍不失為學院派中具有開創精神的人物。

■ 寒風徹骨（紐約小黃山）（Winter）
馬白水　61×50.8cm　1985 年

12 — 快樂的吟唱人 曾景文（Dong, Kingman 1911-2000）

曾景文是一位自學成功的水彩畫家，學畫的經歷在他自述的〈我的世界〉一文裡有著生動的記載。他的水彩畫顏色明麗輕快，想像力豐富，洋溢著活潑幽默和機智風趣的心境，宛若一首首快樂的生命之歌，受到中外雅俗歡迎不是意外之事。

中國旅美的老一輩畫家大多選擇水彩創作，應與水彩輕便、速成的特性有關。他們中間許多人當初為了生活奔波，在餐館打工，勞碌的體力使精神難以承受嚴謹龐巨的油畫創作，水彩成為最佳紓解的寄託。比較幾位早期旅美水彩畫家的作品，程及在中國成長和接受教育，注重畫面意境的經營；龐曾瀛受過西洋現代藝術訓練，表現了圖案設計式的趣味；胡惜玉、王少陵創作源於寫生，過度的記錄敘述拘限了藝術的無涯想像。曾景文的畫也是從寫景的寫生出發，但他增加了畫裡的戲劇性，用藝術家的主觀想像處理主題，使作品流露了本人的樂觀、幽默、親和的個性。他常在畫面上保留速寫的筆意，善用留白效果，喜歡都市房宇鄰毗人群熙攘的熱鬧市井景象，有些是憑空想像的添加，在真實生活上難得見到的景致，人群、鴿子、旗海、汽車、直升機……等常在畫裡出現，人物有些爬在樹上看熱鬧的，有正在拍電影的，踩獨輪車的，舞獅的，遊行的，騎馬的……，自然地流露了彼此間相應而生的幽默，有趣而不做作。

曾景文生於美國加州，原名曾茂周，五歲時隨家人移居香港，九歲上學時老師為他取了學名景文，此後他一直使用這個名字。在香港時和十八歲初回美國，他曾短暫地學過畫，老師都勸他不要作畫家，卻未改變他的志向。返美之初因為入境審查被移民局拘留於加州天使島二個多月，獲准上岸後在製衣廠和餐廳打工，也做過管家，閒暇時總不忘外出寫生，畫遍了舊金山附近風景，如獵人岬、金門大橋、中國城、漁人碼頭等等，並開始送件參加一些展覽，逐漸受到讚許認可。後來申請到羅斯福總統推動的公共工程行政計畫及古根漢藝術獎助金，使他不必再為生活奔勞得以專心作畫，終至成為國際級的水彩名家。

他也曾為一些電影作過片頭設計，像「花鼓歌」、「蘇絲黃的世界」、「北京五十五日」中都可見到他流暢的水彩作品。他的足跡遍及世界各主要城市——紐約、舊金山、倫敦、巴黎、羅馬、香港、北京、台北……，這些城市在他筆下都各有個性，像倫敦冷漠，巴黎熱情，他為每一城市留下了美麗的畫像，一看即知是曾景文的作品。

廿世紀早期的海外華人藝術家作品裡常有一份深刻的悲情意識，這份表露與海外失落的環境有關，常玉、潘玉良、朱沅芷的作品中都可感受得到。曾景文是這些畫家中的異數，留下的是令人欣愉鼓舞的快樂之歌。雖然喜劇終不如悲劇撼動人心，也許水彩終不如油畫博大浩瀚，可喜的是人間終於還是有喜樂希望，還有溫情和煦，這是曾景文的水彩帶給我們的感受。

〈彩筆齊揚的藝術家，巴黎〉描繪巴黎蒙馬特街頭藝術家正揮筆寫生，周圍有圍觀的人群、等待過街的貓、小汽車在石頭路面的窄巷中穿梭，遠處聖心堂高高的白塔矗立著。這兒是藝術家心中的聖地，多少前輩大師的足跡從這兒走過。曾景文用畫來記述，以親切取代崇仰，形成一幅生活化了的生動的佳作。

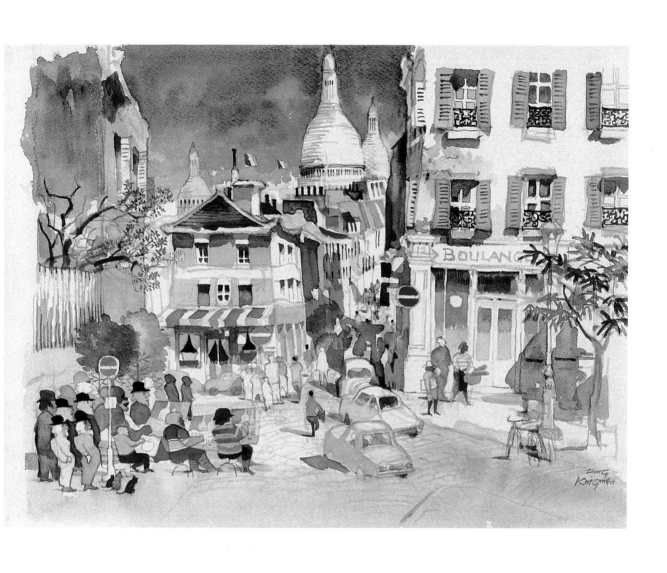

■ 彩筆齊揚的藝術家，巴黎（Working Artists, Paris）
曾景文　水彩畫　56×76cm　1979年

13 ── 從跑堂，夜總會歌手到名畫家 胡惜玉（Jade Fon Woo 1911-1983）

　　早年在美國生長的華人第二代多半是從社會的底層出發辛苦地向上攀爬，胡惜玉一生歷程裡經過餐館跑堂，夜總會歌手，好萊塢電影佈景設計，飯店老闆和美術教師種種階段，最後堅持在藝術創作很不容易，從職業角色不停地改換看得出他靈活的適應能力；他的創作以水彩畫為主，畫過許多周圍身邊所見景象和討好的風景畫，同樣顯現了一種靈巧個性。畫家林惺嶽認為「油畫如深海波濤，水彩畫則如清溪的流水」，繪畫媒材的特性選擇有時候反映了創作者的性格，因此具悲劇性的朱沅芷選擇了油畫，開朗的曾景文和靈活的胡惜玉卻選擇了水彩創作。

　　一九一一年生於加州聖荷西的胡惜玉小時在亞歷桑納州成長，就學北亞歷桑納大學及洛杉磯奧蒂斯藝術學院（Otis Art Institute）。在往後為生活不斷轉換職業之時，攜帶輕巧，創作方便的水彩一直是他之所愛和心靈的安慰。他自述說：「我愛水彩畫，水彩畫愛我，繪畫給了我愉快、刺激、恬靜與滿足。」他的創作從寫生入手，正統透明水彩的技法甚為嫻熟，風景畫遠近明暗的把握使畫裡大氣氳氳，具有空間感受。行人飛鳥常作點景之用，各有動態。他極喜愛大自然，能夠縝密的觀察，金山灣區絕美的景觀令他百畫不厭。在生活掙扎中，他也畫過一些紀錄性的作品──華人夜總會裡裸體的歌舞女郎、中國城的攤販等等，忠實地記載了當時社會下層小人物的生活情態，使他不只是一位風景畫家，同時也是一位人文意識濃厚的社會的同情者。

　　一九六二年他在加州風景秀美的卡邁爾（Camel）附近開設了水彩畫室，除了自己教授外也聘請其他著名畫家來講學，曾景文即為其中之一，每年的春、夏開課，學生常達二、三百人。胡惜玉去世後這所畫室仍然保留下來，成為當地重要的文化景點。一九八五年藝評家尼爾遜女士（Mary Carroll Nelson）在《美國藝術家》雜誌上推崇胡惜玉是「大師級藝術家，大師級的教師」。

　　胡惜玉在現代藝術風起雲湧的時代裡，選擇水彩寫生作風景畫自是難以進入當代藝壇的主流，常年住在加州，距離人文薈萃的紐約甚遠，因此僅具地方知名度。在水彩技法上他是規矩的，也就缺少一點開拓性，「大師」一詞或嫌過譽。他的風景畫明麗流暢，十分受人喜愛，但是真正的藝術內涵不高，倒是一些生活性強的作品表現自身成長過程裡的周邊景象和社會底層的掙扎，這份關注使他的創作具有了歷史性的意義，傳世作品中當以此類最有價值。

　　〈舊金山唐人街〉作於一九四〇年，中式樓宇，狹窄的街道，林立的中英文招牌，穿梭的行人，擁擠的攤販，全畫熱鬧而飽滿，雜亂中卻又自然有序，可視之為美國多民族、多元文化的縮影。紅、綠、黃、白彩色鮮麗，黑筆的線描勾寫統一了全畫繽紛之象。

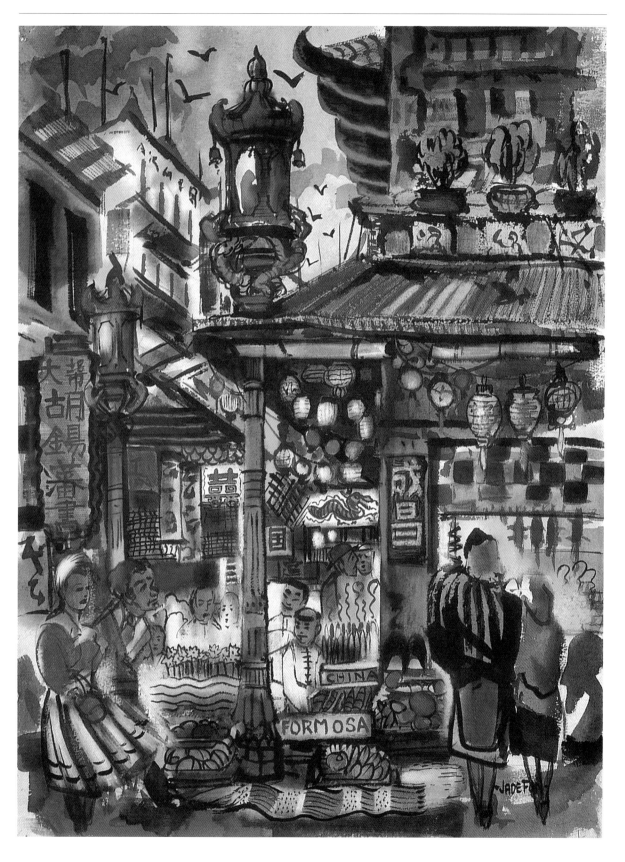

舊金山唐人街（Chinatown, San Francisco）
胡惜玉　水彩畫　75×57cm　1940年　私人收藏

14 — 海派水彩 程及 (Chen Chi 1912-　　)

　　一九一二年生於江蘇無錫，一九三〇年入上海「白鵝繪畫研究社」隨陳秋草、方雪鴣、潘思同、褚雪鷗學習素描和水彩，抗戰時進上海大學社會科學研究所唸社會科學，自一九四〇年起連續四年舉行個人畫展……。程及是中國早期畫家當中少數專注水彩創作者之一。

　　一九四七年二次世界大戰甫結束，程及應紐約國際學生救濟署邀請赴美國考察，四九年國共內戰，國民政府退守台灣，時局的變化令許多旅外人士有家難歸，不得不權把涼州作汴州在海外定居下來，程及也是其中之一。

　　由於水彩與中國水墨氤氳運水的技法相似，作品追求的輕靈生動和詩意表述也相近，東方式的運筆本有西方人難望項背處，中國老一輩旅美畫家多在這一領域得心應手，像曾景文、程及、龐曾瀛都以水彩崛起美國畫壇。程及成功地結合了東方的筆意與西方的色彩，畫裏流露出海派的甜熟靈動，意境之營造和詩情的敘述使他建立了色空兩蘊的獨特風格，既具燦爛豔麗的華美氣象，又有疏逸澹明的幽靜情懷，很快即聲譽鵲起，成為全美水彩學會董事、紐約國立設計學院院士、紐約國家藝術俱樂部終身榮譽會員……。名作家賽珍珠曾推介程及的水彩是「兼具傳統的古老與現代的青春。」

　　程及常用中國的書畫工具，顏料雖是西洋水彩，但是他用毛筆和宣紙創作，畫面也常採用中國的長軸、橫卷形式表現。他能畫寫意的江南小景，也有能力處理繁複的都市寫生，有時也採擷拓印、漬染的特效。小舟、行人、馬車、飛鳥常為畫面點景帶來了生氣，這些特質都非常「中國」。在把中國畫的筆墨技法帶入水彩畫中建立東西藝術交融的新風格方面，程及豐富了水彩的面貌。但是技巧的嫻熟、速成與寫意情緒性表達以及過於迎合商業社會的大眾口味，則往往削弱了藝術裏應有的人性召喚和啟示意義。例如他筆下的街頭浪人與賣藝者均只把握了外觀的記錄，未見對其內心作較深的探索或畫家本身情感的主觀表述，較少了深厚的讜論力量。

　　上海博物館館長馬承源評述程及的畫：「格調清新而又豪邁，富有敘情詩意，充滿著濃厚的東方情結和民族風韻。」東西文化的融匯過程裏，第一代移民藝術家背負了過重的民族與文化包袱，實踐上難脫一種歸納式的記錄和整理，在身處的夾縫地帶因主、客觀因素而難以茁為巨蔭，卻不乏開綻著嬌妍的顏色。

　　相較與其他的早期旅美華人畫家，程及的經歷堪稱平順，他於五八年作的水彩〈滿座風采〉顯露了成功者優雅自信的氣度。這幅作品處理一個困難的大場景，飽滿的紅、黃二色以暖調表現出著名的紐約大都會歌劇院恢宏、隆重、熱烈、堂皇的場面氣氛。弧形的排位使觀畫者的視線集中至正在演出的舞台上面，充滿令人愉悅喜愛的戲劇效果。

滿座風采（On the Stage, The Old Metropolitan Opera House, New York）
程及　水彩畫　41×59 英吋　1958 年　紐約大都會歌劇院藏

15— 掌握時代的藝術精神 趙春翔（Chao Chun-Hsiang 1913-1991）

　　廿世紀中國的水墨畫家面臨的是一個尷尬的世代，老一輩多沉緬於過往的榮光中，難捨筆墨輝煌的傳統，儘管西方文化以大江注海之勢沖激著積弱的中國，這些畫家在時代驅策下也思圖著有以因應，像二高一陳的嶺南派，徐悲鴻的西化寫實，黃賓虹、張大千的汲古潤今，都代表了各自的努力，但是他們創作的面貌距離「現代」仍然甚遠。六〇年代居住美國的趙春翔大概是最早以中國水墨素材大膽地拋棄形象與技法約束，肆意發抒胸懷之氣的畫家之一。前故宮博物院副院長李霖燦曾推崇趙春翔「秉承溶化了以往傳統的優點，又苦心孤詣地掌握了現代的時代藝術精神。」「在中國書法的基礎上，在墨色的推移裏和西方色彩的揮灑中，趙氏慘澹經營，把它們融合於典雅的永恆中。」

　　趙春翔生於一九一三年，畢業於國立杭州藝專，受林風眠、潘天壽等民初現代美術運動倡導者們教導，奠基了他的前衛藝術思想。五〇年代初在台灣曾與李仲生、林聖揚、朱德群等人舉辦現代畫展，一九五六年離台赴西班牙，後轉往美國發展。一九六〇年代活躍於紐約藝術界，多次獲邀參加重要的現代繪畫展覽，曾任教紐約市立大學藝術系。四〇年代美國興起「抽象表現主義」（Abstract Expressionism）及後來的「自動性技巧表現派」（Automatism）、「書法表現派」（Calligraphy Expressionism）的代表畫像杜庫寧（Willem de Kooning）、克萊因（Franz Kline）、帕洛克（Jockson Pollock）和托比（Mark Tobey）等人的作品對當時居住紐約的趙春翔曾有啟示，並且與克萊因成為摯友。九〇年畫家決定落葉歸根，於海外三十餘年後遷回台灣苗栗定居，於次年病故。

　　趙春翔的創作不拘於水墨、水彩或油畫，但是畫作主題始終以「自然」為歸依，這方面流露了濃厚的中國思想。他的畫個性明確，不論是揮是灑，或刷或流，都顯現一份憩暢淋漓的氣勢和時代感，在現代的外貌下，內裏流淌著悠遠的文化遺緒。鮮亮的紅、黃、藍、綠與濃郁的黑色激盪，乾溼粗細，飛縱的筆意與滴流的自然效果相結，既有書法的意趣，又具開闊的氣勢，一新了水墨畫的面目。他的畫開拓了水墨唯心的表現，於半抽象中偶然與寫意結合為一種暢神的語言。在一寫胸臆丘壑思想下，海內外新一代畫家常於畫中呈現中國的山水自然觀，劉國松、莊喆、趙無極畫裏有意無意間都有山水的意象形影，趙春翔卻更多以「花鳥」為尚，這方面依稀可見到乃師林風眠的影子。

　　紐約州立大學教授沈揆一認為下一世紀的水墨將在對傳統的理解與更新、外來觀念的借鑑與再構以及材料手段的開拓三個領域中發展，趙春翔在此三方面都付出了努力，他的畫在今日視之仍具現代感，是一位走在時代前端的先行者。

　　右圖〈覺明為咎〉大流潑的色彩與黯濃的墨色交合出奏鳴似的和諧效果，在現代的外貌下又保持了中華藝術的精神內質。

覺明為咎（Jue Min Wei Jo）
趙春翔　137×91cm

16— 文化的抽象 陳蔭羆 (George Chann 1913-1995)

　　二次世界大戰結束，抽象表現藝術在美國興起，這一以傑克生‧帕洛克 (Jackson Pollock)、馬克‧托比 (Mark Tobey) 等人為代表的畫派以無意識、不含思想的行動，追求藝術創作的絕對自由，作品是行動的記錄，不涉及額外的呈示意義。早年以寫實人物畫享譽美國加州的華裔藝術家陳蔭羆，自五○年代起自寫實轉向抽象發展，在往後四十年左右時間中沉默寂靜地在其中走完餘生，於一九九五年去世。二○○○年台北大未來畫廊重新發掘到他，為他辦理遺作展覽，國人才有機會重新來審視這位幾乎遭受遺忘的藝術工作者。

　　五○年代美國風起雲湧的抽象藝術狂潮無疑地對陳蔭羆後半生藝術的轉變具有決定性的影響，但是他的創作與帕洛克還是有所不同，並不是純粹的摹仿抄襲，因此具有研究的意義。他從文化情感與歷史記憶出發，追求一種刻意的文化構成，借用了抽象表現的外觀，以摻和中國碑帖書法、青銅器上鐘鼎文字等廢墟般斑剝的歷史內質，創作出與抽象表現似是而非的作品。他的風格在七○年代已經完全成熟，在抽象外表中展示了精準的色彩與亂中有序的佈局能力，在重疊繽紛的色斑和書寫的線條交織下，展現了嚴謹又不乏詩情的氣質，帶出華美豐厚的視覺饗宴。可惜此時抽象表現藝術已度過它的黃金歲月進入歷史，陳蔭羆還未曾站上舞台，舞台的布幕即已落下，使他未能獲得藝壇應有的注意和評價。

　　一九一三年生於廣東中山，十二歲時隨同父親來到美國，一九三四年進入洛杉磯奧蒂斯藝術學院就讀，獲得學士與碩士學位並留校擔任助教，前後在該校總共九年時間。這段期間他以寫實的油畫在洛杉磯郡立美術館 (Los Angeles County Museum)、聖地牙哥美術館 (The Fine Arts Gallery of San Diego)、舊金山狄揚美術館 (M. H. De Young Museum) 和紐約蓋梅畫廊 (Guymaye Gallery) 等舉行個展，獲致好評。喜歡描繪華裔、墨裔、黑人的中下階層窮苦人家與孩童，透露了畫家對當時種族歧視悲天憫人的人道關懷。二次世界大戰期間他在陸軍特情部門服務，繪製歷任總統與軍事將領畫像，大戰結束後於一九四七年回到中國，曾執教於廣州嶺南大學，也在廣州文獻館舉行展覽。一九四九年國共內戰告一段落，陳蔭羆偕同懷孕的妻子返回美國，在洛杉磯舉行畫展，展出中國的風景畫與難民圖像。一九五二年起為了家庭生活，他開辦了「農夫市場藝廊」，經營玉石、珠寶與骨董生意，此後他的展覽日漸減少，逐漸成為業餘式的畫家。

　　陳蔭羆的時代背景與另一位華人藝術家朱沅芷相同，朱沅芷一開始即從現代藝術起步，陳蔭羆卻從保守的寫實繪畫出發，到後半生才走進現代藝術領域。他們二人都屬於早年有成，晚年寂寞無聞的畫家，但是他們用一生為藝術付出努力，值得我們給予肯定。

　　由於陳蔭羆後半生幾乎非為展覽而作畫，眾多的作品大部分沒有命名，沒有紀年，造成研究的障礙。附圖的〈變形書法—都會交響曲〉作於八○年代，採用油彩和拼貼完成，緊密厚實且又瑣碎的彩色畫面交織出一片雄渾的音響，是一首都會的歷史讚歌，漫煥著人文的情感和哲想。

▋變形書法──都會交響曲（Distorted Calligraphy-City Symphony）

陳蔭羆　油畫、拼貼　　165×126cm　1980年

17 — 嶺南派的守護者 **楊善深**（Yang, Sen Sum 1913- ）

廿世紀由於交通的發達使得東西方密切的交往，更因為商業機制的普及影響，培育中國傳統文人藝術的環境不再，西潮現代化要求的衝擊強烈地波及文人水墨畫變與如何變的討論思考。一八九八年廣東畫家居廉的學生高劍父、高奇峰、陳樹人赴日本學習藝術，回國以後參酌了日本畫西式畫法，注重寫生，反對傳統水墨迂腐的仿古與陳陳相應習氣，倡議「折衷中外，融合古今」，開創了嶺南畫派，一新中國畫的新面目。

趙少昂、楊善深、關山月、黎雄才是嶺南派第二代的佼佼者。關、黎因為身在大陸，學生在海外不多，香港的趙少昂的花鳥畫生機勃勃，明豔動人，雖與傳統中國畫素淡的文人精神不符，但頗投合商業社會的俗淺的審美需求。趙的學生遍及世界，可惜多以酷似老師為得意，結果千人一面，距離嶺南派當初的創始理想日遠，成為今日最保守俗麗的塗粉繪畫。藝術上永遠沒有一勞永逸的真理，在方向與實踐間也有太多需要解決的問題，嶺南派形成氣候以後同樣必須面對此種反省。在輾轉抄襲之風下，在海外堅守著嶺南派改良主義的初創精神，楊善深為碩果僅存的守護者。

楊氏是廣東赤溪人，一九三四年留學日本京都堂本美術專科學校，抗戰時他避亂澳門，與晚年的高劍父交往密切，介於亦師亦友的關係。他居住香港多年，九〇年代移居至加拿大溫哥華。山水、花鳥、走獸、人物無所不畫，兼得了高劍父的蒼莽筆意，高奇峰的寫生技巧和陳樹人的脫俗構圖，善於發揮用筆線條的雄辯力量，於老辣、剛勁中帶有古樸之氣，沉穩雄健，卓然自成一家。

楊善深常以焦墨禿筆勾寫物象，求拙而成雄，行筆跌宕不亂，渲染敷色深淺有度，潘漬成篇。山水帶蒼鬱之氣；花卉草蟲從寫生入手，色彩妍麗，採用撞水、撞粉技法寫光色的自然變化；走獸以勢取形、神的兼容，貓得輕盈，虎求眈鷙；所繪的裸女從模特兒勾寫，為傳統畫所無而開新境；題畫的書體自漢碑入手而有自己面貌。整體看他的創作雖然源自寫生，仍屬於傳統筆墨的遺緒，形式技法上雖然推陳出新，內容終不脫歷朝「六法」之執著。他的畫不在追索翱翔的想像境界，而自平凡的生活性作抒發求生動的描寫，面對著年輕一代水墨畫的顛覆精神，他是改革者而非革命家，成就在能以自然為師，廣擷博取，達臻自由的筆墨運用。

審美觀的新舊因時而變，藝術創作若是切合時代的脈動即不致被淘汰。當然楊善深仍屬於老一輩水墨畫家，我們無法要求一位八十餘歲的老畫家創作今日瞬息萬變的「前衛」作品。他反映的是一個傳統水墨現代化的過渡，在廿世紀中期的時空背景下，文人水墨畫與資本商業社會融合過程裏的某種堅持和折衷妥協的抉擇。相較於今日許多海內外嶺南派畫家罔顧今夕何夕，一味以塗粉自得，距藝術之「道」遠矣哉的情形，楊善深質古求變的藝術追求雖然屬於那一已經無可挽回的逝去了的時代的餘響，卻仍自有可敬之處。

草澤雄風（Tiger）
楊善深　水墨畫　120×183cm　1991年

18—波希米亞之夢 張義雄 (Chang Yih-hsiung 1914-)

　　在廿世紀結束，正要邁入廿一世紀之際，台灣第一代的前輩本土畫家大多數相繼凋零，張義雄是少數碩果猶存者之一。出生於台灣嘉義，張義雄的人生道途和台灣其他老一輩畫家有相似和相異之處，他兩度在日本居住了甚長的時間，晚年又赴巴黎尋求完成藝術家之夢想，生命的大半在海外度過，不像廖繼春、楊三郎、李梅樹、李石樵等人的藝術創作與台灣密不可分，也不似何德來完全走向台灣之外，張義雄的藝術仍然屬於台灣老一輩的大傳統，受到所謂的日式印象派畫風影響。他在一九二八年到日本時才十四歲，不同於其他畫家是先在台灣受過日本美術教師的啟蒙才再赴日本留學。張義雄畢業自武藏野美術學校後於一九四〇年返回台灣，二次大戰後活躍於台灣藝術界，三次獲得「台陽美展」第一名，四八年起任教師範學院（師大前身）美術系，後又執教於國立藝專，並與廖德政、洪瑞麟、陳德旺、金潤作等組織「紀元美術展覽會」。一九六四年他放棄在台灣得之不易的成績移居到日本，先後在東京中央畫廊、同和畫廊、明治畫廊舉行個展，一九八〇年以六十餘歲之齡轉往巴黎尋求個人的波希米亞之夢，曾入選巴黎秋季沙龍及春季沙龍展並舉行個展，在這段異鄉歲月裏他與台灣始終維持著相當的聯繫，數度在台灣展出作品，使他在國內保持一定的視覺焦點。

　　張義雄的油畫以靜物最多，他用筆粗獷，比起同輩畫友們的細緻收拾，他屬於少數以直覺駕馭色彩處理畫面的畫家。他的畫裏常流露一份倔硬之象，主題明確，性格也明顯，帶有野獸派和表現主義的率直意蘊，也帶有畢費(Bernard Buffet)式的神經質的僵硬和不安定感，反映的是一個被壓扁卻壓不碎的藝術靈魂。這份疏離、孤獨是否與他海外的經歷有關？在個性本質上他接近波希米亞的流浪性格，風流而充滿夢想，畫作對他也是情緒的邂逅，畫得多也畫得快，在熱烈快意的傾吐之後很快地又去另尋新歡，新的創作衝動、新的題材永遠在前頭吸引著他。他不是那種十年磨一劍刻苦自勵的藝術家，而是多產、生命力旺盛的即興者。

　　日據時代台灣的繪畫發展受限於殖民統治，環境不鼓勵在野畫派的生存和發展，日本「二科會」在野精神對台灣的影響幾近於零，台灣畫家多求在保守的官辦展覽中尋求肯定，因此創作缺少了活潑性。畫家在技法刻畫上下功夫，內容追尋與斯土斯民互動的詩情敘述，這份內質使他們具備了樸拙的本土性。八〇年代這些畫家作品的價格飆漲相當原因導源於他們與台灣企業收藏界相同的成長背景的共鳴使然。張義雄崛起於民間沙龍「台陽美展」，在藝術界普遍的保守風氣下他是較有開創精神者，其後雖然身居海外，但是他與這個背景始終未曾斷離，這一結果好壞互見，一方面使他得享台灣經濟成長的果實，一方面也使海外的藝術影響終於未曾在他身上留駐。他的畫裏文化交融的痕跡十分淡薄，只是孤獨而自得地在異域反覆著孤星式的明滅。

　　〈椅子桌子〉一畫以簡馭繁，直線的主體造形切割開畫面，含具了多面呈示的意趣。冷凝的家具間一束瓶花帶來生命的喜悅和活力。

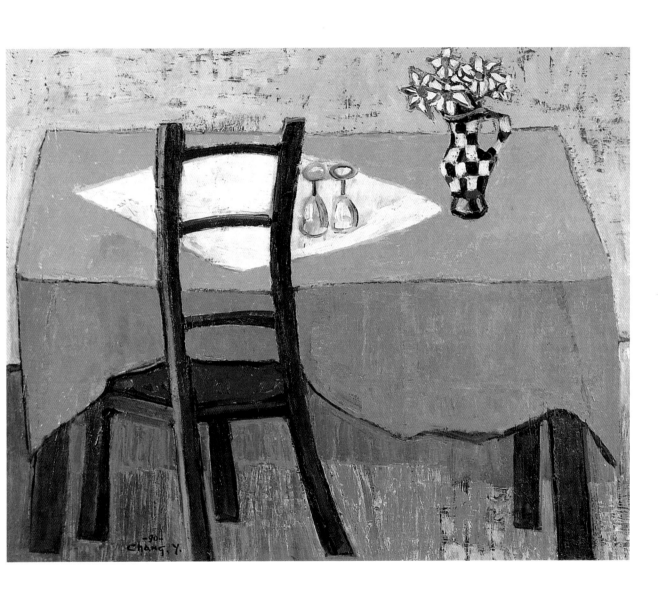

■椅子桌子（Still Life）
張義雄　油畫　129.8×162cm　1990年

19 — 中國畫的普普代表 龐曾瀛（Pang Tseng-Ying 1916-1997）

　　廿世紀五、六〇年代，台灣藝壇正處於一種變動的局面，來自中國的傳統水墨畫仍居藝術界的主導力量，現代藝術剛剛發芽茁長，「東方」、「五月」正撼搖著保守的藝術勢力，白色恐怖猶未消除。龐曾瀛這時正在北一女中執教美術，是「集象畫會」的一員，他不屬於現代藝術的年輕革命家族群，日本出身的西畫背景又難與保守的水墨當權派契合，也沒有台灣本省畫家相濡以沫的親族與根的羈絆，繼許多外省籍精英像朱德群、趙春翔遠走他鄉之後塵，一九六五年龐曾瀛獲得美國亞洲基金會支助舉家移民美國，追求更安定自由的新的生活。此時他已屆中年，國際藝壇爭雄的夢顯得遙遠而不實際，家庭生活的擔子使他無法不考慮市場需求和取向。到美國後的龐曾瀛沒有往他西洋畫的基礎作發展，卻選擇以帶有東方趣味的水墨——水彩謀求生活。他的創作不同於傳統國畫注重技法意境的營造，他畫的是觀念的似是而非的中國畫，把花鳥、山水摻合一起，墨少而色濃，拓漬潑染，脫離了中國的文人思想和書卷氣蘊，帶有濃厚的設計趣味與裝飾效果，為美國水彩畫壇注入一股東方特殊的裝飾情調。爭論他的創作究竟是水彩化的中國畫或中國化的水彩畫沒有什麼意義，它們的出現是文化交往或早或晚必然的自然現象，印證出藝術的自由和包容性。看似無法之法，中西文化從技法到內容終可以相互為用，重要的是表現的結果。龐曾瀛的畫裡花團錦簇中常見毗連的屋宇、細小而各具動態的人物、流水和飛鳥，也常畫草蟲和錦鯉，是許多東方符號的綜合集錦，像中國城的俗淺藝品或中國餐館的洋式中餐，不是中國文人傳統的理想世界，他的畫更平民化而具生活性。

　　在藝術的「俗」與「超俗」中，一類藝術家平和地面對生活，順服於環境；另一類藝術家以犧牲現世生活去滿足一個景仰和理想。前者的創作常有流於庸俗化、淺薄化的危險；後者易將自己閉鎖在一方狹小的牆垣之內作自我的囚人，「過今生」和「渡來世」二者都面對著考驗。龐曾瀛幼時生於日本東京，在北京成長就學，又回到日本唸完大學，曾在中國的西安、瀋陽和台灣執教。生於一個艱難的時代，顛沛的生活對於藝術家究竟是一件幸事還是不幸？年近五十才到海外闖天下，缺少了年輕的本錢，我們可以體諒他做了「過今生」的選擇。他的畫為眼目之娛，沒有深厚的內涵，但是藝術的價值不全然取決在思想上。龐曾瀛畫裡通俗的「中國味」成為改良中國畫的一種實踐，一點一滴的在累積，儘管他在創作之初未必具有一種強烈的使命感，但是他的畫其實已成為當代中國畫中最富普普生活精神的代表。

　　〈悄語〉作於一九八六年，對一位七十歲的老人而言此作的生機和活力令人欣悅。色彩非常地艷麗且多變化，紅色的長葉，黃色的圓葉，白色的芭蕉，濃蔭間幾隻蟋蟀正在低鳴，題材使人想起齊白石的草蟲畫，旋渦狀半抽象流動的感覺使畫有了生命。曾有藝評人認為「雜交的文化是最有生命力的文化」，證諸歐洲古典精緻文明的衰頹和第三世界文化的生猛形象，這一觀點有相當的正確性。龐曾瀛不中不西，亦中亦西的畫也為此種論據提出了佐證，在海外散播出異樣氣味的吸引力。

悄語（Whispering）

龐曾瀛　水彩畫　57.2×41.9cm　1986年

20 ─ 締造鋼鐵與玻璃建構的新世界 貝聿銘（I.M. Pei 1917－ ）

　　貝聿銘在他五十餘年建築師生涯裡在世界各地設計過各種建築，包括辦公大廈、音樂廳、博物館、教堂、圖書館、會議中心、公寓、市政廳、實驗室等等，以一貫平實、簡潔、精緻的設計成為當代最富盛譽的現代派建築大師。

　　生長於中國蘇州，父親是銀行家，青年時家人希望貝聿銘長大後做醫生或工程師。十七歲時他到美國求學，入賓夕法尼亞大學建築學院就讀，後來轉到麻省理工學院取得建築工程學位，再進入哈佛大學設計研究院深造，當時該研究院的院長是著名的包浩斯（Bauhaus）設計學院創辦人格羅佩斯（Walter Gropius），貝聿銘在此處感覺他正面對一個興奮的時代，一個理性的，由鋼鐵與玻璃建構的簇新的建築世界正遙遙在望。

　　哈佛畢業後貝聿銘進入韋伯與克納普公司擔任建築主任，一九六〇年起開始自立門戶發展。藉由科羅拉多州國立大氣層研究中心和加拿大蒙特婁瑪麗廣場辦公與商業綜合大樓等作品，他的公司躋身為現代建築的知名代表之一，一九六八年獲得美國建築師學會獎，一九七九年再獲該學會的長期優異設計金獎。多年來他經常因為大膽而富創意的建築設計引起公眾矚目和爭論。比較著名的作品包括美國波士頓的甘迺迪圖書館，華盛頓市美國國家美術館東館，法國巴黎羅浮宮的三角形金字塔入口，日本滋賀縣的美秀美術館，香港俯瞰維多利亞海港的中銀大廈，北京香山飯店等等，其中許多在建築之初遭到反對的批評，建築完成後都證明了他超越時賢的眼光。

　　建築本身除了美感表達外更重要的是具有實用的目的。廿世紀初起建築師以一種具備改善社會的使命感充分役用工業文明，大量快速地建造都會，由於理性和實用功利性過重，現代建築顯得單調和冷酷。六〇年代起西方建築開始注意到建築與環境的相互協調與古蹟的保存和新生，查爾斯‧簡克斯（Charles Jencks）於七五年發表系列的〈後現代建築的昇起〉論文，建築的觀念至此丕變。貝聿銘的學習和事業的成熟期正當建築的現代主義轉變至後現代的過渡上。他在事業之初即已注意到建築不只是考慮大樓或地皮，還有和整體環境的關係，以及新舊彼此的兼顧和攫取，在硬體建構中應該賦予複合的歷史、時間和人性。例如他設計的巴黎羅浮宮進口以純玻璃的三角金字塔構成，金字塔的形狀引發思古的人文情緒，玻璃建材又具有現代的感覺，在四周恢宏的古典建築廣場上，這個進口完成後像顆鑽石般閃爍發光，給古典的建築物注入了新的生命力。貝氏另一作品北京香山飯店也成功地揉合了中西風格，它的花形景窗靈感來自故鄉蘇州的富家房舍，還採用傳統的磚瓦作裝飾，每間客房都是花園式設計，透過窗子可看見庭院，在寫意的詩情之外同時又具有最現代舒適的起居設備，建築與歷史情感共鑄出一個美麗的驚嘆號。

　　貝聿銘無疑地是今日華人建築師的翹楚，他的作品風格每常以簡潔、乾淨俐落的幾何圖形構成，外形鮮明，流露了雕塑的個性。他注重細節的修飾，細緻完美卻又樸實無華，從現代主義出發，跨越進後現代範疇裡，以生活性的「平」、「實」蜚聲國際，使所有中國人因他而感覺驕傲。

　　附圖的〈羅浮宮進口〉前面已有敘述，另一圖〈美秀美術館〉，是貝氏晚近的傑作，位於日本滋賀縣，依山設計的橋樑、甬道和美術館廳舍結合了東西新舊和地理起伏，展現出特有的東洋風情。

上 ▌羅浮宮進口　法國巴黎（Entrance of Louvre, Paris）　貝聿銘　1989年落成

下 ▌美秀美術館入口隧道一景　日本滋賀縣　貝聿銘

21─ **南美的鄉愁** 林聖揚 (Lin, Sheng Yang 1917-1998)

　　一九五一年林聖揚在台灣與李仲生、朱德群、劉獅、趙春翔、黃榮燦等青壯畫家聯合舉辦「現代畫聯展」，是台灣當年最早標榜現代藝術的展示。這些畫壇朋友後來的際遇各不相同：李仲生長留在台灣，成為台灣現代畫的啟蒙者；朱德群前往巴黎投身抽象藝術的洪流，獲得國際的聲名；劉獅進入軍方的政工幹校，退休後來美；趙春翔到歐洲又流徙美國，生命晚期回到台灣；黃榮燦最是悽慘，因為政治問題在台被捕殺害；林聖揚則長期僑居南美，儘管各人有幸與不幸，他們都是台灣現代藝術最初的拓荒者。

　　林聖揚一九一七年生於泰國曼谷，原籍廣東，少時在泰國成長，因為喜愛藝術，曾在曼谷波燦美術學校學習廣告設計，一九三九年抗日戰火正熾之時毅然遠赴昆明投入抗戰時西遷的杭州藝專就學，經潘天壽、常書鴻、林風眠、李超士諸名師教導，到四三年畢業。四九年赴台灣任教師範大學前身的台灣師範學院，次年至巴黎高等藝術學院深造，三年後返台再度執教於台灣師院藝術系。一九五九年參加聖保羅國際藝術雙年展赴巴西，從此定居在南美於聖保羅大學哲學藝術學院兼課。他的生命有廿二年在泰國度過，十四年時間在中國與台灣，三年在巴黎，後半生四十餘年在巴西，無論居住什麼地方都未曾間斷地投注心力於繪畫和教學上，融匯了中國水墨畫的情韻和西方油畫技巧，風格由寫實逐漸傾向半具象和抽象表現創作。他的油畫風景呈現的是中國山水畫的情懷，有一種不食人間煙火的浩渺長遠的敘事性；另一類國劇臉譜人物畫具有一份親和感，色彩甜暢豐厚，帶有情調象徵的和諧感。

　　在中西繪畫二元分立情形下，林聖揚思圖打破「水墨為中畫，油彩為西畫」的僵硬界分，他選擇的路途是媒材的轉換，在內容的綜合上著力不多，像他在「宣紙上畫油畫」和「油畫布上畫水墨」，今天看來都過於簡單，但是也是中西交往融合必經的一項嘗試。他的古典戲曲人物畫較具豐富的討論性，保有民族文化伸延想像的空間。如果以同樣用國劇作題材創作的另外幾位藝術家作比較，大陸的關良和台灣的王藍雖以水墨與水彩不同媒材表達，都著意在國劇的「劇」，有戲碼及動作，鑼鼓響得疾驟熱鬧，適合於觀；林聖揚的國劇採取一種象徵性暗示目的，臉譜純為東方的符號，擅適於想。他理想要將東、西、古、今的美感結合為和諧均衡的狀態，在這方面獲得了一定的創意成果。

　　林聖揚的風景畫以半抽象形式出現，是出世的；國劇人物是入世的、人間的，藝術家在這兩種境界中游移徜徉。雖然大半生居住海外，但是創作理念和實踐他都與國內保持了密切的聯繫。繪畫是他精神的回歸航程，也許正由於半生漂泊，現實生活上沒有群體的結盟，只有遠觀的想望，像孤獨的寒星兀自明滅。在今日前衛得令人眼花撩亂的藝壇，當年「現代」的幃幕已落，他用敏銳的感性傾訴鄉愁，營造了緬懷的理想國度。

　　中式的山水是依稀的影子，中國戲劇的鑼鼓聲也是遙遠的，對於一位八十餘歲的老畫家，記憶既清晰又模糊，藝術是他的青春之泉，是舊夢，不斷地重複出現在創作上的正是心靈裏甘美的安慰。

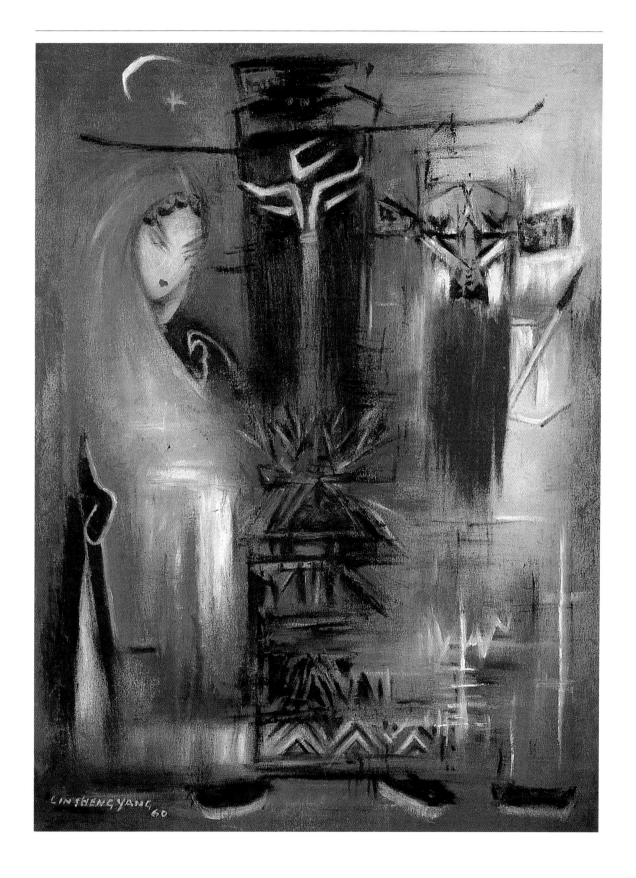

探陰山 (Chinese Opera:Visiting Yin Mountain)
林聖揚 油畫 81×60cm 1960年

22 — 生活化、平民化的藝術 郭大維 (Kwo Da-Wei/David Kwok 1919-)

　　不同藝術、文化的交流，彼此從遭逢、沖激、迴盪到融匯，歷經的陣痛往往無可避免，有時候在事後回首二、三十年前的爭執，早是輕舟已過萬重山了，但是也有很多重要問題時間並未提供解決，問題依然橫梗在前，就像今天水墨畫要在海外展覽，畫廊的接受度即不比三、四十年前更好，對於這一現象，郭大維親身走來，當有更深的感受。

　　一九四九年中國國共內戰，不少學有專精的中國畫家滯留到海外，其中不乏以水墨見長者，像張大千、王己千、鄭月波、王昌杰、曾佑和、劉業昭、趙春翔等都是，他們對於讓西方人認識中華藝術自然起到積極的作用，但是或由於語文能力，或由於內斂的性格，在與西方交往上並不是每人都能得心應手。在當年特殊的時空背景下，曾從齊白石學過畫，畢業於南京美專，五〇年來到美國的郭大維獲西東大學文學碩士與紐約大學哲學博士學位，遊走於美國和亞洲的台、港、新加坡等地講學，肩負了文化傳遞的工作成為比較活躍的人物是歷史必然的現象。

　　郭大維的水墨畫自齊白石平民化、生活化的特性出發，用筆甚簡，喜歡描繪動物與一般生活物品，反對師古人技法的臨摹教學，當年他的這種論點可說相當前衛，也招致一些批評。他在學校教授的課程包羅萬象，水墨、設計、素描、水彩、油畫、中西美術史、版畫等他無所不能，當然也遭受專業度的質疑。一九六七年他到台北展覽，在中央日報發表〈國畫要變嗎？〉即受到保守人士的圍剿。其實他各類形式的創作雖然媒材有異，基本性還相當一致，是屬於那種以靈巧構思見長的創作者。他的水墨畫不重規矩，也沒有齊白石稚拙的天趣，卻也自成一面。例如整幅畫紙就一個單線畫就的鐵製衣架，或者在極長的條幅上自上而下畫一根極細的細線，最後在紙的最下端添繪一隻懸垂的蜘蛛，這種「玩」法最多止於其技盈巧罷了，自然難入方家法眼。動物中他喜歡畫貓，身形動態與水分的控制把握得很好；蔬果也是他常選取的題材，構圖的疏密轉折常見巧思；人物稍嫌潦草，但在八七年前後所畫的臉譜系列也能釋現新意來。生動靈巧是他畫的特色，能把握住墨色變化，水的感覺很足，敢用顏色，惜畫不厚重。他在西方傳授中國畫，出版的《中國筆法》(Chinese Brushwork) 一書曾獲芝加哥圖書館雜誌鑑定佳評，和他先後的幾本畫集同為當年西方人認識中國畫的重要參考，在文化推廣方面他是有貢獻的。他曾是水墨畫在美國的主要發言人，但是他簡單輕巧的風格也造成不少西方人對水墨畫筆墨遊戲草草玩票式的誤解，對於中國五代、唐、宋輝煌的藝術真髓終不曾真正的認識。

　　附圖的〈黑貓〉曾被複製成印刷畫而廣受喜愛。他充分把握了運水的趣味和貓形的特性作了簡潔有力的表現，全畫無一處弱筆，尾部用粗筆一揮而成。此作是郭大維一生的代表傑作。

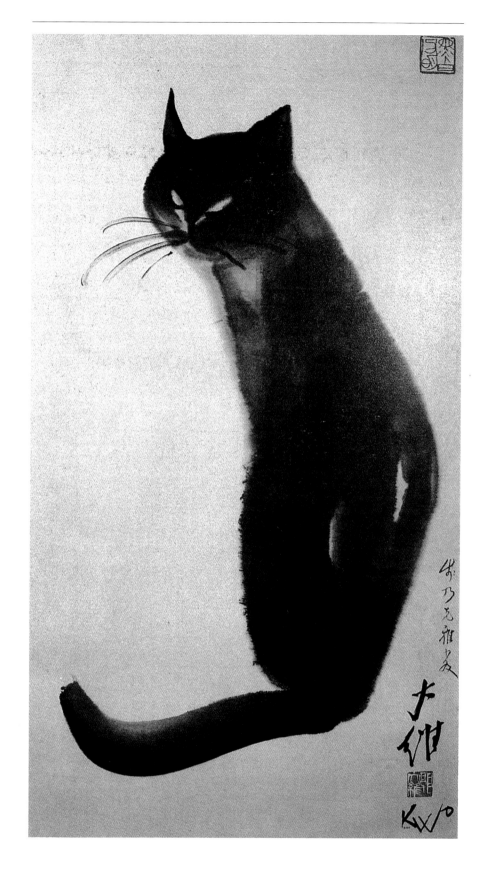

■ 黑貓（Black Cat）
郭大維　水墨畫　66×38㎝　1957年

23 — 結構抽象 郭光遠（James Kuo 1920-1995）

　　一九九七年年底美國紐約州德門學院（Daemen College）為已逝的華人藝術家郭光遠舉辦了一次甚具規模的回顧展覽，九八及九九年另二個場所接續相同的展出，讓觀眾對一位一生致力藝術教育和創作的藝術家能有完整認識的機會，從藝術家躍動的筆觸裡去感受作者樸實、熱烈、豪爽的內心世界。

　　一九二〇年郭光遠生於中國，幼年成長於安徽與蘇州，曾就讀蘇州美專學習水墨畫。一九四七年到美國，進入密蘇里大學獲得藝術學士與碩士學位。此後在美國大學裡前後執教了近四十年時間，擔任過教授和系主任職務，九二年退休時獲頒「終身名譽教授」榮銜。在執教時他繼續致力個人的藝術創作，舉辦和參加過多次個展和聯展。一九六六年和一九八一年曾經二次暫停教職到外地作研究，六六年前往巴黎，結識了廖修平、謝里法諸人；八一年到中國，於北京、上海、蘇州、南京、杭州、安徽各地講學。由於對東、西方藝術本質的體悟，他創作著重自然精神表現，以抽象手法發展出一種率意而具金石味的繪畫面貌。空間處理上化繁為簡，用油彩、壓克力顏料、水彩和水墨，融匯中國的書法和版畫意趣進作品裡。

　　郭光遠在美國求學正逢二次大戰後抽象表現主義興起之時，當時的領導畫家如馬克・托比（Mark Tobey）和法蘭茲・克來因（Franz Kline）等人均向東方書法求取靈感泉源。郭光遠的東方背景使他很自然地融入這一風格運動中。托比的畫法細緻，克來因粗獷率性，郭光遠的畫風較接近克來因，但是他不像克來因只以單色作表現，他在黑白色之外加上了其他顏色。由於喜愛自然，他的抽象中蘊藏了自然的人文情感，但是與趙無極、朱德群的潑寫不同，也與莊喆的山水抽象相異，本質上更機械性與理性地朝簡約的構成錘煉，也許因為教書行政的背景使然，他不能夠肆無拘束，顯得較克己抑制。倘若用紀德（Andre Gide）曾說的「藝術生於抑制，死於自由。」一語檢驗，郭光遠應是他們那一代抽象畫家中甚有討論價值的一位。

　　德門學院回顧展中，〈夜港 II〉、〈晝夜〉、〈構成第五號〉幾幅作品是成功之作，前二者以敘事的題目帶出抽象的聯想，〈夜港 II〉具有寧靜溫暖的情感，船隻泊岸一如人之回家，帶來了平和的心境；〈晝夜〉的構圖以斜線把畫從中一分為二，一暗一明予人「天行健」自由的想像。〈構成第五號〉是純粹的抽象表現，最有郭光遠的代表風格特性，平面的大筆批刷，於簡單中架構出藝術的興味來。

　　郭光遠一生執著藝術，在抽象狂飆的歲月裡他沒有以煽情去贏取喝采，國人知道他名字的不多。八〇年後抽象風潮已過，時間已不在他一邊。廿世紀海外華人藝術家中他未曾在國際舞台得享大名風光得意，卻是默默的實踐者。去世後他的夫人鍥而不捨地持續介紹他，孩子們也相繼投身藝術的工作領域裡，或許只有最平實的生活才最能顯示藝術真誠和感人的一面。

構成第五號（Composition＃5）
郭光遠　綜合媒材、紙本　66×83.3cm　1985年

24 — 躍動的色光 朱德群（Chu Teh-Chun 1920-　）

　　二次世界大戰後旅法的中國畫家趙無極、朱德群、唐海文、謝景蘭諸人先後投身抽象繪畫洪流，這一現象不是偶然。一方面由於當時的抽象藝術改變了所有過去藝術的形貌，成為廿世紀最具衝擊性的創作形式，這股風潮所向披靡，處身風潮中心巴黎的藝術家自然難避影響；另一方面由於抽象藝術與中國傳統文人的抒情寫意精神近似，不需借助語言與形象轉換。如果說趙無極成功由於作品宏遠深沉接近文學的自然哲思；朱德群無疑是以色彩的光影交融迴響，富音樂的抒情韻律獲得西方的接納。

　　朱德群生於一九二〇年於江蘇徐州蕭縣，一九三五年考入杭州藝專就讀，受到潘天壽、吳大羽教導，一九四一年畢業，四九年因國共內戰來到台灣，任教於台北工專及師範學院（師大前身），一九五五年自台灣赴巴黎，此後即定居該處。朱德群早年致力寫實畫風，五六年在法國參觀德史泰爾（Nicolas De Stael）回顧展深受感動，嚮往那種無拘無束的創作精神，從此擺脫物象的約束開始抽象創作。他的色彩極為豐富，善用強烈的對比營造畫裏神祕的光源，延伸空間的感覺，恣縱的筆觸使畫面呈現動感，忽而嘈嘈似雨疾，忽而切切私語夜半時，點染明滅如水晶的色塊，與灰黯的背景對比造成音樂的交響效果。流光瞬逝，將輕盈、沉鬱、悠揚、激越冶於一爐，使他的畫產生節奏，如流動的音樂，奪目可人。

　　美術史學家李鑄晉在〈朱德群的抽象世界〉一文中說：「朱德群的畫和中國的傳統山水一樣，把人帶進一個新的世界，這個世界由他的筆法和用色構成，走了進去就好像走到一個純藝術的世界，隨著他的線條與筆觸任意瀏覽和探索，而發現到這個世界的清新和醇美，穿插深入遨遊其間，使人感到自由、舒適、痛快、淋漓盡致，充滿了詩意，達到一種忘我之境……。」英國藝評家麥可‧蘇利文說：「我們可以從他那栩栩如生的筆路中『默讀』到如雲、如浪潮、如開天闢地的混亂中宇宙的旋律……。」

　　朱德群認為抽象畫是絕對自由的繪畫，創作上他對於生長的東方並不拋捨也不摒棄，而是明智地將影響融會在畫布上。他的抒情抽象不在分析感受，而在傳遞感覺，也許有時候表現得太甜、太美，但是從畫家的畫裏可以感受他盡情熱愛著生命，並盡性地歌頌這浪漫紛繁、幻麗悅耳的世界。

　　朱德群歷經戰亂流離，卻在創作中回報以美，印度詩哲泰戈爾（Robindranath Tagore）詩說：「世界以痛苦吻我靈魂，卻要求報以詩歌」，朱德群的畫或許正為這首詩意作了實踐。

　　善用顏色的明暗、冷暖的對比變化強化畫面效果，朱德群認為「看一張畫就像聽音樂一樣」。〈拂曉〉正是以流動的筆觸使畫面產生律動，變幻的色彩或像大提琴的低沉，小提琴的悠揚，樂器的合奏行雲流水般表現為一首流暢華麗的悅耳樂曲，至於何為雲靄何為山川，就不是用眼去觀看，而要用心去聽才能欣賞的了。

■**拂曉**（Dawn）
朱德群　油畫　200×200cm　1988-89 年

25 — **淼渺浩瀚的哲想** **趙無極**（Zao Wou-Ki 1921- ）

廿世紀初年中國藝術家到海外求學，多半在學習完成之後返國發展，因為特殊際遇原因留在國外的終是少數，並且大多湮沒於歷史塵埃之中。能夠在西方立足並獲致聲名，趙無極是最早成功的代表。

一九二一年趙無極在中國北京出生，距離德國畫家康丁斯基（Vassily Kandinsky）創作美術史上第一幅純粹抽象繪畫已逾十一年時間，但彼時「純然的非具象」仍停留在奠基討論階段，抽象主義還未形成氣候。一九三五年趙無極進入杭州藝專就讀，畢業後留校任教，並於一九四八年來到法國，正逢上二次世界大戰後抽象主義勃興，徹底顛覆了傳統藝術面貌，成為廿世紀最具特色與衝擊性的藝術風格之際。趙無極在巴黎與此一運動的健將們像漢斯・哈同（Hans Hartung）、蘇拉吉（Pierre Soulages）和詩人亨利・米修（Henri Michaux）等結為友人。他的創作在五〇年代初期受到保羅・克利（Paul Klee）影響，後來加入中國的青銅與甲骨文字意趣，逐漸脫離物象的敘事性描繪，於五三、五四年間進入完全的抽象畫境，表現出中國的文人精神與感性世界。他的畫常採取一種宏觀的佈局，將中國畫境、意境的追求和西方現代時空意念的探討融合為一完整豐富的呈現，色彩深邃而澄澈，大筆批刷中有細膩的瑣碎，迴盪著一股穹蒼淼渺，浩瀚蒼茫的博遠氣勢和沉思意韻。

法國的藝術史學者丹尼爾・馬卻索（Deniel Marchesseau）論述趙無極的作品：「涵蓋了，或說是濃縮了大自然的景象與空間。趙無極將此視為對於靜默的召喚，以及一處可供省思與冥想的所在。」「不停地追尋一種更遠大的『單純』。」當然在「單純」藝術追尋中，藝術與文化、土地的聯繫往往被壓縮或抽離，難免遭致與中國半個世紀的歷史與苦難脫節之質疑，不過藝術的道路原有無數可能的方向，這份質疑是出諸對於趙氏的名望所應擔負的社會角色見仁見智的選擇與期盼。

在一次對畫家的訪談中，趙無極對筆者說他認為真正的藝術是沒有國界的，好的藝術品是放諸四海都能被接受，他說走向國際的過程必須自然，東西文化的融匯不應勉強，必須吸收了，消化了才能夠重新表現出來。

在廿世紀的末尾，因著資訊與交通的發達，世界已變得愈來愈小，海內外已不再有難越的鴻溝。回首蓽路藍縷的逝路上，趙無極曾是一盞燈，是一個希望，他在海外成功的故事鼓舞了後繼藝術創作者參與國際的信心，在「有為者當若是」心理下，一批批的年輕藝術家繼續懷著夢想到海外奮鬥，投身於撲朔迷離，充滿未知但又無限引人的藝術之旅。

趙無極作品的題目是以創作日期命題，僅為一個標識，抽象藝術要不受物象的拘束，純然抒發藝術家的意識情感，這份自由甚至不欲被畫題限制。抽象的自由需要不斷地錘煉，不斷在驗證中達到至善。〈一九七三年一月十日〉的色彩深沉博大，神韻氣氛似湧動的山川河嶽，顏色變化中流露了中國哲思的導引和暗示。

■一九七三年一月十日（01.10.1973）
趙無極　油畫　260×200cm　1973年

26 — 從哲學到藝術的感情結構 熊秉明（Hsiung Ping Ming 1922-　　）

　　當二次世界大戰甫結束，由於傳統鑄製雕塑的銅多用於戰爭時製造砲彈，戰後極度缺乏，社會上卻遺留有大批戰爭廢鐵，吸引藝術家用焊鐵創作雕像，配合現代藝術思潮的改變，新生代雕塑家以更自由的取材、更富變化的簡約造形顛覆了往昔雕塑面貌。西歐自米開朗基羅（Michelangelo）、貝里尼（Bernini）到羅丹（Rodin）的偉大浪漫俱往矣，貢薩列茲（Gulio Gozealez）、柯爾達（Alexander Calder）、塞撒（Baldaccni Cesar）等人建構起一個雕塑的新的構成時代。一九四七年畢業於中國西南聯大哲學系的熊秉明考取了公費留法去到巴黎，入巴黎大學攻讀博士學位，卻因個人興趣，二年後轉入巴黎國立美術學校學習雕塑創作。

　　五〇年代起熊秉明開始參加法國各項沙龍展覽，受到著名的伊麗斯‧克萊（Iris Clert）畫廊賞識，曾經二次在該畫廊個展。六〇年代後開始製作回歸東方情感的銅鑄圓雕，卻逐漸失卻市場，不得已只好回到學校於國立第三大學東方語言文化學院教授中文，並曾任系主任職務，但是課餘他的雕塑創作從未中輟。

　　熊秉明在五〇年代至六〇年代常以剪焊鐵片、鐵條的鐵雕為主要創作形式，他的狼、烏鴉、鴿子多成於此一時期；六〇年代一度鑄塑水牛和馬的圓雕，為他的精神歸鄉代表；八〇年後作品漸趨率意圓融，有些鐵條合成作品——像他的鶴有中國書法線條之逸筆興味。雕塑之餘熊秉明也寫作及畫畫，畫多是小品，流露一份稚拙的天趣。

　　近五十年的異鄉歲月，熊秉明由於公開展出的作品不多，曾經遭到國人遺忘。吳冠中論他道：「新境永遠在誘惑他，……他為探索新境而往往忘了歸途！」但是也是正因為這份鍥而不舍的執著使他的創作在九〇年代世紀末重新受到注目。目前海峽兩岸都正在思考他藝術的適當定位。他的作品放逸和沉鬱相互交融，脫離物象的外觀描述變為一種感情結構，正所謂「罷如江海凝青光」以與宇宙對應。早年海外的華人雕塑家不多，潘玉良曾經致力於此，限於時代背景作品難脫寫實的造像，熊秉明代表新一代的出發，無論是創作觀念上或造形語言上他都賦予作品新的意義。他的努力使得海外華人藝術家在當代雕塑演衍中未曾缺席，並且自實踐中尋獲自適和自信的置位。就腳踏哲學與藝術兩界的創作者而言，熊秉明自述說：「哲學是思維方法的探求，如果一個人在藝術中更能實現這個目標，從哲學橫渡到藝術去，也就不那麼不可思議了。」

　　〈嚎叫的狼〉是用鐵片焊剪成的立體雕像，造形十分簡單，引頸長嗥，姿態具生動的動勢，是剎那與空間的度合。這件作品令人想起荷蒙‧蓋瑞（Romain Gary）的小說《狼嗥的冬天》的名句：「一個種族的前途在於設法生存下去，而不是壯麗的滅亡。」還有傑克‧倫敦（Jack London）筆下這一肅然可敬的動物。文學造詣深厚的熊秉明或許對牠們有著相同的感情。

■ 嚎叫的狼（Howling Wolf）

熊秉明　焊鐵雕塑　65 × 70 × 43cm　1954年　山美術館藏

27—東方 vs. 西方？ 許家光 (Ka Kwong Hui 1922-　　)

　　經過一個世紀東西文化交往、衝激、迴盪的過程，華人藝術家在創作上逐漸呈現了一種普遍的共相，即是在藝術的外在表現形式方面向西方的現代借鏡，內在精神方面往東方的固有的深淵探掘；這一情形海外華人藝術家的表現尤為明顯，他們許多人出國前已經有了藝術的根底，在國外漫漫的藝術道途尋覓前路時，創作裏的中國情意結其實正是鄉愁意識的流露，不論在海外時間長短，藝術生命的完成與他們精神的回歸的旅程成為等號。

　　許家光出生於香港，就學於上海藝術學院和廣東美術學院學習繪畫與雕塑，一九四八年來到美國，初時在加州 Pond Farm 工作室學習，再進入紐約阿佛烈大學州立陶藝學院 (New York State College of Ceramics at Alfred University) 獲學士與碩士學位，此後他一直在美國大學裏執教，為一資深的陶藝——雕塑工作者。

　　許家光早期執著陶藝創作的工具性意義，抱有實用的生產觀，作品以瓶式器皿為主，具有宋瓷簡潔的造形風格，碩士論文〈如何給新中國生產桌用品〉可見出他著眼陶藝的工藝目的在工業機制發展的抱負。一九六四至六五年他與普普藝術家李奇登斯坦 (Roy Lichtenstein) 合作製作系列杯子雕塑和陶製人頭模型，這項合作主要在製作的技術層面，他因此而為人所知。在此之前當他於五〇年代任教於紐約布魯克林博物館學院 (Brooklyn Museum School of Art) 時由於接觸了該院豐富的中國陶瓷藝品收藏，觀念上已經有了改變，開始偏向陶製品的藝術創造表現而放棄了實用性的堅持，藝術思想和形式表現上他與李奇登斯坦是不一致的。眾所周知普普藝術是從平凡的文化和通俗的源流中產生，李奇登斯坦將雜誌上的漫畫放大成為藝術品，許家光個人的創作品卻不見這份「俗淺」。他自中國、西藏、印度藝術汲取靈感，也將觸角伸向玉器、銅器、紡織品等各個領域，作品的造形比較複雜，意義上更接近雕塑，某些成品甚至帶有南美印地安藝術的風格。他不採用傳統上釉的方法，常用彩繪，可見到運筆的趣味，有時也用傾倒以達致自然的抽象效果，或用蠟畫過後再上釉彩以產生「留白」。他認為藝術原是一種冒險的航程，從一地轉移至另一地方，他自述自己的生命徘徊在不同文化的界線中作思索，創作在傳統與現代中間作掙扎。從當初的「學習西方，試圖忘記東方」的毅然投身海外到最後愈來愈向中國背景的傳統回歸，這個過程正是「眾裏尋它千百度，驀然回首，卻在燈火闌珊處。」

　　許家光曾經用〈東方、西方〉為題作了很多陶藝，大都不具實用性而更似雕塑。附圖之作予人佛座的造形聯想，佛是東方人的西方極樂信仰，也是西方人眼中東方的智慧的象徵，此處不見佛陀本相，不規則的形狀拿捏成為一件富有禪意的作品。

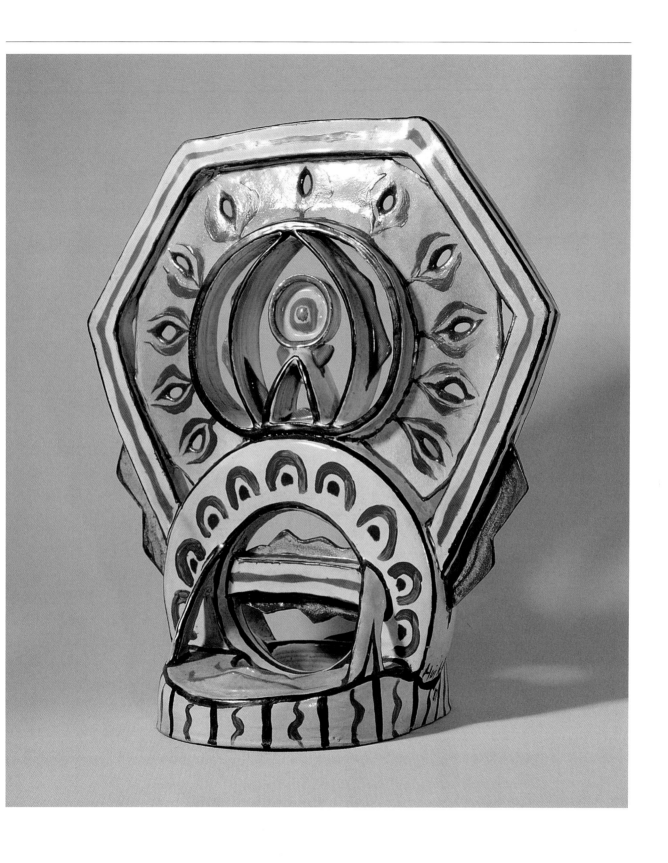

東方、西方（East 、West）
許家光　陶藝　48 × 28 × 53cm

28 — 樸拙的力量 賀慕群（Mojong Hoo 1924-　　）

　　藝海無涯，對於一位青年時候沒有機會接受藝術專門訓練，在國外面對生活與經濟的雙重壓力，欲從業餘畫家脫胎換骨變成為專業的藝術創作者，這條路絕不是平坦易行的。

　　一九九九年二月因事去法國巴黎，因藝評家高千惠的介紹特地去拜訪畫家賀慕群女士，之前，我對她沒有認識，只在鮑加寫潘玉良的文章中曾見過她的名字。那天踏著暮色到達鄰近中國城的畫家的畫室兼居處，見到滿面風霜，七十餘歲仍然健壯的畫家。寒暄之後她嘆道：「當畫家，苦呀！」之後看了她許多畫，並且從她本人及巴黎其他畫友處對她有了多一層的瞭解。回美國後「當畫家，苦呀！」的嘆息一直縈繞腦際，這句話特別撼動了我——是什麼樣的執迷和毅力促使這位非專業科班出身的女性拋家棄子，一人在海外孤獨地創作三十餘年仍然不息不止？

　　在今日五光十色、變化萬端的現代藝術潮流中，聰明的藝術家懂得因風借勢，賀慕群卻是大智若愚的默默篤行。原只為單純喜愛藝術而開始畫畫，結果欲罷不能的投入一生一世。最艱困時候她去餐館洗碗，回家後還是繼續畫了下來。她的畫如其人，樸實無華，回歸創作的基本原點生活上面，自然散發著一股生命的香醇與魅力，令人感動。

　　賀慕群一九二四年出生於上海，國共內戰後曾經到台灣居住，後來與家人移民巴西，六〇年代初隻身遠赴歐洲，先到西班牙，再轉巴黎定居下來。在巴西時候曾與張大千有過交往，住巴黎後與潘玉良成為忘年之友，但是她的畫與這些前輩大師完全不同。曾經短暫學習過畫，也長時間在巴黎「大茅屋工作室」作畫，賀慕群的創作基本上仍具有濃厚的素人畫的稚拙面貌。她作品的內涵不同於洪通的詭趣，較接近盧梭（Henri Rousseau）在具象描述中隱含一份內在的張力。在題材選擇上她沒有男性畫家外騖的關心或幻想，而傾注在周身所見事務上面；筆下總是靜物、風景及周遭體力勞動的人們，風格接近墨西哥的里維拉（Diego Rivera），樸素的、簡單的表現了自己內心真實的感動。她畫的水果、麵包只是充飢的食物，不具許多女性畫家以水果隱喻「性」的矯飾；所作工作中的人物，肢體粗重厚實，充滿泥土的單純和力量。

　　已經很少見到這麼樸拙的畫家，憨然的流露藝術家的自然本性，卻又嚴肅地、全心地投入創作。不作業餘的淺嚐，而是深深的一口飲盡藝術的汁液——無論是甘是苦，藝術的永恆價值正是從這些藝術家的實踐過程裏彰顯出來。

　　賀慕群的〈後院〉完成於一九八五年，院中沒有鳥語花香，只有兩棵粗實的樹，樹幹上斜倚著一個紅色的梯子，是採摘果實後的小小休息？賀慕群作品的畫面從來不美，也不似喬琪・歐姬芙（Georgia O'keeffe）所作的另一幅同樣紅色的〈天梯〉充滿著慾望想像，卻以樸拙單純的力量引人入勝。

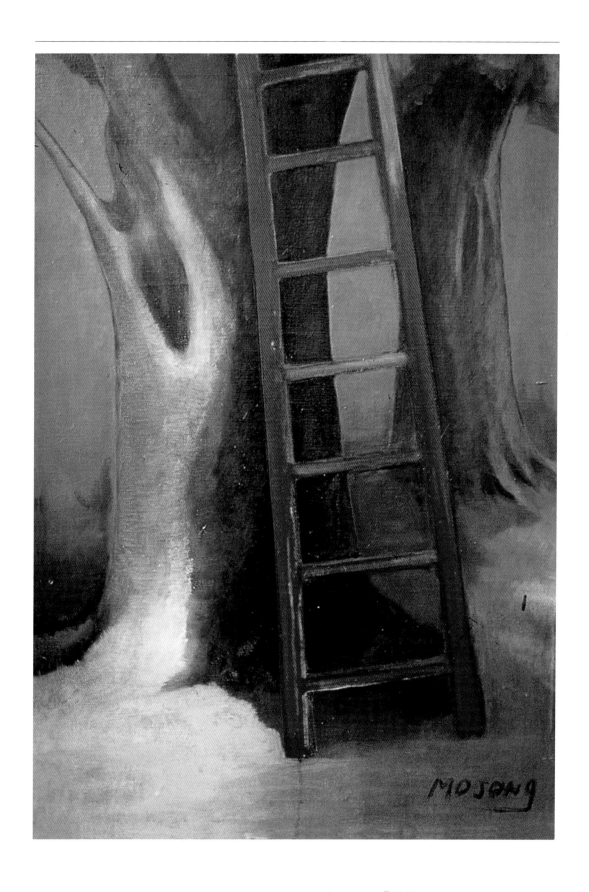

後院（Backyard）

賀慕群　油畫　70×55cm　1985年

29 — 用手完成的舞蹈曲線 謝景蘭（Lalan 1924-1995）

一九八六年台北市立美術館舉辦「中國現代繪畫回顧展」，在展出的目錄畫冊中刊載了旅法去世的畫家常玉的兩幅作品，說明欄中簡單寫道「生平不詳」，十餘年後的今日只要是關心藝術的國人大概沒有人不知常玉其人，他已是一頁傳奇。早年由於時空隔閡，交通通訊不便，海外藝術家除非在國際間享有聲名，否則國人對他們的瞭解即付闕如。歷史需要時間作整理才可能得到較公平的評價。謝景蘭於一九九五年在法國南部因車禍意外逝世，她的生平和藝術重新引起了人們的注意。

一九二四年謝景蘭生於貴陽，五年後定居杭州，中學就讀美國教會學校，七歲時開始學習鋼琴，後進入杭州藝專音樂系，與同校同學趙無極相戀而結婚。一九四八年二人相偕赴法國求學，在巴黎趙進入大茅屋工作室習畫，謝景蘭則進巴黎國立音樂學校學習作曲，又在美國文化中心習現代舞。五〇年代中她結識了小提琴家、作曲家范甸南（Marcel Van Thienen），兩人墜入情網遂於五七年與趙無極分手，次年成為范甸南的妻子。大約在情變的同時她開始嘗試繪畫，一九六〇年於巴黎Creuse畫廊舉行個人首次的畫展。七〇年代她試圖創作繪畫、音樂、舞蹈的「綜合藝術」，獲得法政府研究獎金，先後發表了〈飛動者〉、〈蝴蝶之愛〉、〈水之生〉等作品。她解釋自己的繪畫創作是由聲音和體內的律動帶動自然而生；英國藝評家羅傑・弗夷（Roger Foy）說她的畫是「純粹用手完成的舞蹈曲線」。藝評家陳炎鋒將謝景蘭的繪畫分為：書法性的抽象（1957-1968）、風景畫（1970-1983）和內心真實的抽象（1984-1995）三個時期，是從創作的形式發展上研究。事實上謝景蘭不是模仿一個已經存在的世界，她常介於寫實與抽象之間運用線色表達一份中國式的宇宙觀，透過無以具名的光源從無中乍現一種漂浮、滾動、衝突與和諧的情緒，一個神祕氛圍下的自我世界，纖細而不失張力，表現出一份悲劇性的優雅和詩意的美感。在點塊之間，山嶽河流星球形象的出現使她某些作品與六〇年代劉國松的「太空系列」近似，但劉國松表現了前進的隆隆巨聲，謝卻是緬懷的涓涓細訴。儘管她自認自小便徹底地反抗一切中國傳統，但是東方人與自然的觀念，道家的思想仍不可避免地成為她筆下抒情的根源所在。對於一位童年接受西式教育，憧憬西方文化，遠赴異域沉浸進西方的藝術天地，到最終創作的精神重新回歸到東方，「中國」以沉默屈服了激昂的言辭，成為最後的勝利者。

著名前衛藝術家克來恩（Yves Klein）是爵士樂家、畫家，曾在日本講道館得到柔道黑帶教練資格，他把柔道的對手是夥伴而不是敵人的觀念帶進到繪畫創作，著名的〈人體測量〉即是讓身上沾滿顏料的裸女在音樂背景下在畫布上滾動完成。謝景蘭比克來恩年長四歲，她的綜合藝術與克來恩的創作觀近似。當然克來恩更激進且富實驗精神，認為繪畫是無形的延伸，在把木炭煉成鑽石的過程裡他注重煉的進行；相較之下謝景蘭卻為追尋內心的和諧，或許過於注意完成的結果而失去了部分「進行式」的焦點，但她仍是一位有才華的女性，在早年的中國女性藝術家中無疑是走在時代前端的一人。集音樂家、舞蹈家、畫家於一身，也具有詩人的氣質，謝景蘭的畫在抽象與半抽象間用色很薄，於薄中顯現「澹」的意趣。〈高飛〉完成於一九七四年，對一位不熟悉的藝術家，一幅作品自然難窺全豹，僅可當作開啟瞭解的一扇門吧。

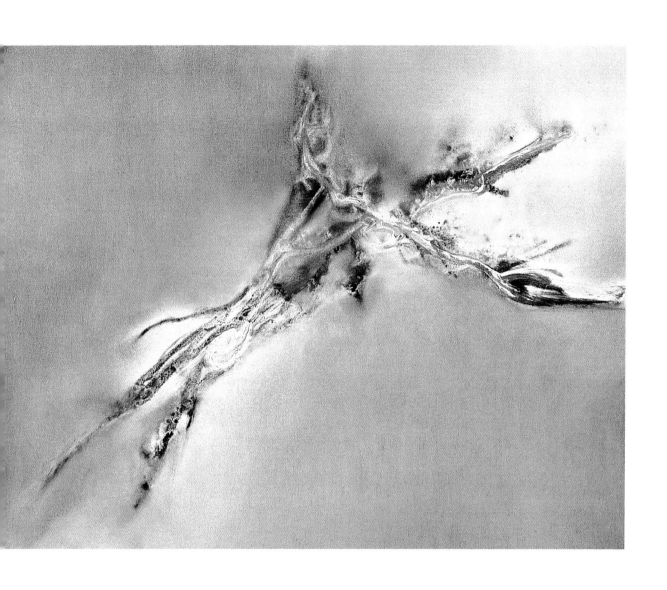

高飛（Flying High）
謝景蘭　油畫　65×81cm　1974年

30—**華風拾掇** **曾佑和**（Tseng Yuho　1925-　　）

汛乎現代藝術的潮流，回溯千古傳統的波瀾微光，一份溫文的、澹逸的、優雅的繪畫風格是曾佑和水墨畫的寫照。

和廿世紀許多中國名家成長的歷程相反，徐悲鴻、林風眠等人都是先到海外學習西方藝術，回國後以西潤中求取中國畫的新發展；曾佑和未出國前是傳統東方女子，出國後強烈的思鄉意識加強了她對中國文化本性的自覺而吸取西方美學營養，開展了一種水墨畫的古意新貌。她長期在夏威夷大學執教，藝術形式也許較徐、林等人更西方，但內質上卻更為中國。她自述自己的創作說：「我在手製的紙上作畫，盡量利用紙質的纖維，順形加以渲染，凸凹層疊成為畫件的背景。這背景雖柔輕，但轉動如人身的脈搏，流通全身上下如呼吸。作畫時我感覺到這流通的脈搏開始活動，我便認為這張畫開始有生命。有時一張畫經旬月之久，畫面有適當的物形色彩，但如聽不到心的跳動，於我這是個無靈魂的屍體，我便會毀掉重新再起頭。」她利用紙的細密纖維製造如出偶然的紋理和潤色，開拓了空間的表現，使她的作品如燒出的瓷釉般明淨溫潤，澄懷晶瑩。

一九二五年生於北京，又名幼荷，曾從溥忻、啟功等習書畫，對於傳統中國書畫篆刻均下過紮實的功夫。二十歲娟麗成年，與德國美術史教授結為連理，其後即遠赴海外，長期居住在夏威夷檀香山。半個世紀的時間，她的繪畫的成長過程似一粒中國文人藝術的種籽在西方萌芽滋長結果，傳統的文化融入她的生活裡，也融入她的藝術創作當中。她從宋元的山水花鳥、中國詩詞與音樂中演繹出一種解構和重組的「掇畫」，一九五七年開始以手製紙的貼裱特性將絹或紙張層層裁貼，有時也採用日本的金箔，強調「自我視物」，於平面上隱約可見半抽象的樹影山石，也似敝牆上屋漏的水印痕跡，全無明顯的筆跡，只有歲月堆疊的形象。因為裁剪原故，常是小方塊拼湊的組合，與東方書法性的率意揮寫或道家太極陰陽無始無終的圓形不同，顯見創作審慎理性的建構企圖。她捨棄了傳統中國畫的外貌，保留了內在一種意境營造與形而上美學追求的精神。

曾佑和是廿世紀中期較早受到西方重視的中國女性藝術家，她的成就不在對中國傳統繪畫內容的積累豐厚上，而在技法面貌能夠擺脫桎梏，繼古拓今，造就出自身的風格。做為一位女性藝術家，她的畫柔而不弱，放而不野，具有哲思的意蘊。從一個長遠的歷史視野中觀察，她的創作方向是中西結合的一種實驗，應屬於單純的沉思而難能獲致討論的結論。人類文明在每個大陸都有偉大的地域精神，中國的人與自然相生相應的宇宙觀一再流動在海外華人藝術家筆下，早已成為一份鄉愁情緒；曾佑和綜合了她的經歷與學養，從生活到心底的這份鄉愁意識都統一完成在她的創作之中。她不只在傾吐一份個人的情感，也在訴說一個集體性的民族標識，就像屠格涅夫（Turgenev）生命的大部分在國外度過，卻更客觀地寫出了俄羅斯一代的心聲，曾佑和的畫也是如此，表達了一種對中國傳統與文化精神無可言喻的眷戀和思慕。

梅花三弄（Three Refrains of Plum-Blossoms）
曾佑和　壓克力、錫箔、手製紙　91×91cm

31 — 素履之往 木心（Mu Xin 1927- ）

　　一位對於文化有心的藝術工作者定然不甘滿足在固定的創作形式之中，對他而言藝術是探索的過程，不是結果。人們經常輕易地用「超越」一詞形容藝術家的這份追求，其實它很難定義在單純的超越上，其中還包括了割捨，並且往往是反覆的、迴繞的，作者在左衝右突中開闢道途，木心即是屬於這一類型的畫家。一九二七年生，原名孫牧心，浙江桐鄉烏鎮人，畢業於上海美專西畫系，最後致力文學與水墨創作，這個途徑是廿世紀許多中國畫家共走的路，徐悲鴻、劉海粟、林風眠等人也是從西入中，這一路途包含了對民族文化的依戀與反芻，也成為使命感思慮的課題。在連年創作中木心的作品發表得不多，作品與作品橫的面貌從具象、半具象到接近抽象可謂豐富多變，由於對於中西文化有深厚的底蘊，探求的心從未停歇過。紐約許多畫家對木心十分尊崇，常以上課的心態定期與他聚首，這些畫家們本身學有專精，共同的思辨對於彼此藝術內質的掌握常有正面的提昇意義。

　　在數十年不停地探索創作中，木心思深而行勤，得以保留了可觀的作品。從參酌民俗石刻拓印和陶藝織錦發展的村舍房宇風景畫，這類題材吳冠中也常為之，表現的是流暢活潑的線色組合；木心則盡量讓線色的作用內斂隱匿，以強調全幅圖畫的整體感覺，它不是不同樂器的起伏呼應，而是合響。吳冠中著眼藝術的醇度，木心卻著意它的深度。另一類的作品木心先以玻璃水印墨漬，像屋漏痕般，於迷離朦朧中添置樹石樓閣，隨遇定形成為山水，常採宏觀廣袤的視點，廣契的胸臆與傳統淵源使作品融籌了荊、關、董、巨、范、李的雄奇博巍，於傳承中上接中國畫最輝煌的山水命脈，又兼具有一份偶得的輕鬆。他另外一類與前二種完全不同的作品表現了靜穆深博、半抽象近似特效攝影的黑底巉石綿延逶邐，把所有樹石等細節一概捨棄，統攝進一片空寂微茫之中，恰似蘇軾的名句「挾飛仙以遨遊」，躡虛御風，俯瞰眾山小。

　　木心的文章偏重思想舉一反三的感悟，與美國思想家霍佛爾（Eric Hoffer）常有相似的洞燭人生的智慧觀察。以他的畫和文章相觀照，畫是森莽而有邊際，文則在更大的時空中上窮碧落下黃泉。寫意，向來是中國文人畫家的大事，木心的畫不在這方面作過多的徘徊，他更偏向探求技法來表述一己的心境——寫心。觀他的畫像是能夠聽到藝術家心中沙沙、滔滔、淅淅、瀝瀝的感觸，使人聯想起宋人蔣捷「虞美人」中聽雨的階段，從紅燭昏羅帳，江闊雲低斷雁叫西風到一任階前點滴到天明，伴隨繪畫走過的有酒濃的輕狂，蕭散的孤寂與滄桑的徹悟。他曾自述自己「繼看破紅塵之後也看破自然」，風景山水於他是緣物寄情心聲的呢喃，一種無由而發的抒發。表面上技法、形式、內容雖然每有常變的外貌，內裏仍有畫家堅持的不變本質，藝術創作的吸引人處，往往就在這份變與不變的折衝上面。

木心　水墨畫　400×100cm

32 — 詩人之旅 **唐海文** (T´ang Francois Haywen 1927-1991)

　　唐海文是一位熱愛生命又帶點神祕性的畫家，由於酷愛旅遊，一生以巴黎為駐足點而遊走世界各地，北歐、美國、非洲、印度都留有他的足印。中國的出生背景影響若即若離地顯現在他一生的藝術創作之中——像利用留白的手法與類似書法的筆意表現作詩情的傾訴，記日記般用圖象記述稍縱即逝的內心的瞬間起伏，這些特質都流露了他的華人血源；但是現實生活上由於同志的性向，他與其他旅法的華人接觸極少。一九九一年因哮喘病發作辭世，國人對於他究竟本姓唐、曾或鄧有不同的解讀。巴黎不少畫商在他去世以後看好他會是另一個常玉，不單因為畫作的水準，也由於生平神祕的傳奇色彩所致。

　　據法國藝評家庫都基(Philippe Koutouzis)的考據，唐海文應姓曾，本名天福，海文是他的別號，但是大多數已發表的華文文獻中將他的姓譯作唐。一九二七(一說一九二九)年生於中國廈門，由於身為長子，自幼接受祖父教導學習書法。一九三七年七七蘆溝橋事變爆發了全面的抗日戰爭，他父親帶領全家遷徙到越南西貢，在該地發展事業十分成功，因此家況殷富。一九四三年唐海文就讀法國中學，對文學、戲劇與美術甚感興趣。一九四八年前往巴黎原準備按照家人期望習醫，結果卻進入巴黎大學文學系，並於五二年決心成為藝術家。他屬於自學成功的畫家，五○年代以油彩繪製過一些具象寫生風景畫和肖像，同時參加索爾邦劇團(Theatre Antique de la Sorbonne)演出，也曾前往美國。一九五五年舉辦了個人的首次畫展，六○年代開始大量採用水墨作創作，在紙水的渲染中尋找到一種詩、畫共通的神祕空間。當時抽象藝術在西方已經如火如荼地發展，唐海文不刻意去區隔具象、抽象的分界，而以一種無所意指，無由言傳的感覺呼應表現主義者的內在情感體驗，以一個異於西方經驗的探索敘述偶發的心靈邂逅。

　　由於語言溝通無礙，唐海文在巴黎結交了許多藝文界朋友，包括詩人、畫家、雕刻家、美展策畫人和畫廊經營者等等，使他的作品在紐約、蘇黎世、科隆、羅馬、馬德里各處展出。在一次訪談中他說：「我的畫既非抽象亦非具象，它不描繪世界並意圖跨越意識的世界，來呈現與自然及其律動相關的新形式。我要將自己化為自然的力量，並透過繪畫將之具體呈現。」繪畫對他如同呼吸，他自發地在其中揮灑折衝，展示了個人原創的自然語彙。在讓材料成為畫的同時，堅持著作品之迴響比個人感情更強的意念，很少去修飾或重畫，而是傾注了精神，活力泉湧地一揮而就，因此後來發展出聯屏的創作形式。由於以水墨為主導，畫裏的顏色不多，大多只以黑白表現墨色的變化，屬於逸筆即興式的揮寫，在筆意、水的渲染、墨的點塊之間全無拘束地恣縱，以近於「道」的言詮敘述一份詩的意境。

　　唐海文是極少數在西方用水墨媒材表現抽象意韻的畫家，他的本性也許更接近作一位詩人，以情感為自然和生活發抒感懷，但是他選擇用繪畫作表達的言語，在藝術的不歸路中吟詠恆動的迷情、恣狂、喜悅與憂鬱的生命歌曲。

構成雙聯幅（Composition）

唐海文　水墨畫　70×100cm　1980年

33 — 政治的抉擇與文化的影響　劉生容 (Liu, Sheng-rong　1928-1985)

　　台南籍的畫家劉生容少年時受到叔父——台灣早期的前輩畫家劉啟祥影響矢志藝術，繪畫與音樂是他浪漫的嚮往之途；由於一生正處於台灣歷史的轉折期，雖然生於富裕之家，命途並不平順。

　　一九二八年出生於日本統治下的台灣，劉生容九歲時隨家人移居日本，就讀日本小學，並開始學習小提琴。十五歲返回台灣進台南一中就學，二年後日本於第二次世界大戰戰敗投降，台灣回歸中國。廿二歲時劉生容入伍服役，因為厭惡國家機器與威權紀律，四個月後逃役成為了逃兵，二年後終於自首，此一事件成為他日後對於政權信念認同轉向的導源。

　　殷實的家世使得劉生容的生活可以說是放任的，拉小提琴、飼養信鴿、收集原住民藝術，在繪畫方面他也沒有進入正式的藝術學院學習，屬於自學有成的一型。青年時候參加過多次南部的展覽活動，因獲得第十二屆全省美展教育會獎而嶄露頭角，寫實的風景帶有詩情的華采。一九六一年再度赴日本，此時畫風由具象轉入抽象，嘗試以繪畫作音樂詮釋的表現，以微妙的筆觸層次變化和肌理構造重塑了音樂的節奏感。一年後返台舉行畫展，與好友組織「自由美術會」，這時開始以民間祭祀用的金、銀紙「燒金」黏貼作創作，作品相繼在台、日、巴西、西班牙、紐西蘭等地展出。一九六七年全家移居日本岡山市，七四年入籍日本，以「三船」為姓，這是他一生重大的抉擇，代表了政治身分的歸屬意義，但是文化的影響是跨越國界而且長遠的。他繪畫創作中中國民間祭拜的「燒金」的運用和福祿壽三星圖象的借喻即與生長環境的中國背景脫離不掉關係，甲骨文字與玉器璧、玦的圓形構圖也在在顯示了華夏的文化遺韻。藝評家顧獻樑評論劉生容的藝術說：「劉君的畫在浮表上深受日本影響，在骨子裡充滿著漢家滋味……，厚厚薄薄的一層芳鄰胭脂鉛華，自然是免不了的；一轉眼一轉身，他已經洗滌乾淨……。」

　　更早一輩的旅日畫家何德來在繪畫上和生活上都比劉生容更大和化了。劉生容或許介於漢和交融的臨界點上，他選擇一種簡樸的藝術語彙作鋪陳，一種近乎於「道」的對稱的構成，採用民俗藝術的色彩，這些特徵在另一位也曾留學日本的台灣畫家廖修平的作品中也可以尋覓到類似的身影。

　　由於特殊的歷史，台灣文化除了漢文化外又摻揉了日本和歐美文化的影響，是無數的歷史寂寞鑄就了獨具的承傳，這種影響存在於台灣人的骨血之中，不因政治意願所轉移，不能瞭解這一事實將永不能明白「台灣意識」所由出。劉生容一生在漢、和政治夾縫中度過，近代史使得現實中他兩方面均有失落，只有在藝術創作中得以擺脫人生認同的抉擇，尋覓到一個生命的湖泊歇息，平撫亞細亞孤兒內心深刻矛盾的悲情難題。

燒金 No. 1（Work with Burning Paper Money No. 1）
劉生容　油畫・拼貼　162×130cm　1966年

34 — **科技的欣悅** 蔡文穎（Wen-Ying Tsai 1928-　　）

　　十九世紀的工業革命，科技進步改變了人類生活，藝術也遭受這波浪潮洶湧的波及，文學上形成了自然主義，在繪畫上衍生出印象主義。一方面科技豐富了藝術的形式領域，一方面科技也壓縮了傳統繪畫裡的敘事意義，就像被打開的潘朵拉之盒，科技凌駕、支配人生現象的出現，科技的冷漠無情使得它與文化間相生相斥的爭議直至今日仍為人文討論思索的重要課題。一九一一年未來派藝術家提出藝術作品「動」的觀念，藝術不再只是單純的靜態呈現，開始具備了空間和時間的雙重意義。一九二〇年俄國構成派藝術家Naum　Gabo首先完成轉動的藝術品，四七年匈牙利藝術家拉茲羅・莫荷里—納吉（Laszlo Moholy-Nagy）發表他的名著《運動中的視覺》（Vision in Motion），其後另二位匈牙利藝術家Nicolas　Schoffer和Victor　Vasarely沿襲他的理論開發了「機動藝術」（Kinetic　Art）和「歐普藝術」（Op　Art）……，一連串藝術先驅們致力將科技與藝術作最大程度的結合，可視之為此一討論的實踐。

　　蔡文穎是六〇年代後期在海外崛起的華人藝術家。學工程出身的他巧妙地運用電能、聲音、光線、水流、金屬造形、色彩和動感，讓無生命的科技產生出一種生命的呼應。人創造了科技，當人藉由科技向無垠的宇宙探求生命的同時，蔡文穎用科技本身製造出一種新形式的「生命」，成功地揭示了人與機械互為依存也互為生發的樂觀的新人文精神。他利用工程學原理追求美學目的，賦予作品隨著人聲走動引導反應產生律動的節奏。就像上帝賜給亞當生命一樣，人成為「生命」的發動者。律動的節奏傳達出友誼的訊息，產生對話的效果，此時機械不再是機械，而具有生命的感應，創造出一種具有活力和無窮感的範圍空間，使人忘了科技的存在而感受生之欣悅。

　　一九二八年蔡文穎出生於中國廈門，一九四九年前往美國進入密西根大學學習工程學，由於小時候學過水墨畫，對藝術一直有濃厚的興趣，所以在求學和後來在紐約擔任顧問工程師時，餘暇都選修藝術課程。一九六三年他接受約翰・海・惠特尼（John　Hay　Whitney）機會獎學金，終於放棄了工程師工作全心投進藝術創作，在一次巴黎旅遊時接觸到受到新構成主義影響的歐普動態藝術，促使他開始製作立體的、配合光學的「重疊畫」，後來發展為「多動力牆」和「電動感應雕塑」，他一度自稱之為「運籌學雕塑」（Cybernetic Sculpture Environment）。他創作的媒材範圍很廣，由於形式新穎，很難歸類進某一種慣見的形式類別。歐普藝術認為感覺比瞭解重要，他們排除藝術裡的知性部分，強調藝術應是無個性的，對所有的觀眾生發同樣的感覺。這是一種排除了社會意識先決性的「純粹」創作，蔡氏的表現也有這方面相似的跡象。

　　參觀蔡文穎的展出，感覺展覽一詞甚不恰當，因為觀眾融進了作品中，這些作品能夠與觀眾互動搖擺起舞、改換空間。他的展覽不是提示一次視眼的經驗，而是提現一個共享的感覺，是一次心眼的體悟。在科技背後，蔡氏曾隨艾瑞克・霍金斯（Eric　Hopkins）學習現代舞，讓藝術穿梭於科技的理性與美的體驗之間，畢竟，科學可以用在破壞或享樂，蔡文穎的創作反映的是富有人文精神的愉悅情緒。數十年的創作生涯，他在世界各大美術館展出，曾為美、日、法、香港、新加坡等公私機構託製公共藝術作品，是少數真正享有國際聲譽的海外華人藝術工作者。

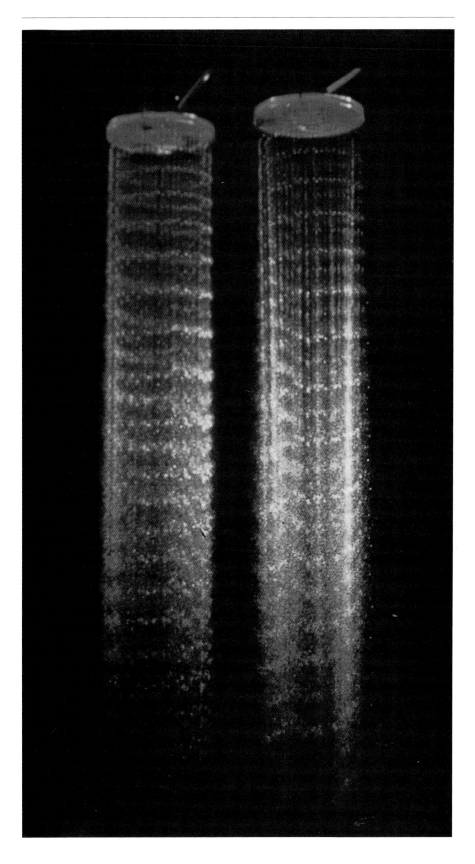

懸掛的下垂之泉（Upward Falling Fountain）

蔡文穎　25.4×2.54×30.5cm　1979年

35 — 美色饗宴 丁雄泉 (Walasse Ting 1929-　)

　　由於時空環境和歷史因素，廿世紀五〇年代以前的海外華人藝術家，他們一生的成就往往不是不朽的功業而是一個偉大的犧牲，作品裡常流露著滅裂絕望的刻痕。五〇年代開始出現了一批年輕又充滿理想雄心的青年「移民」藝術家在海外發展，他們擺脫了前一代失落的鄉愁，更積極勇敢地融入西方，趙無極、朱德群、丁雄泉等人是其中較為成功的例子。

　　談到丁雄泉，立即會想到他筆下萬紫千紅，嫣麗妍婷的女人來，想起他自嘲的「張飛畫美女」，他在畫上鈐蓋「採花大盜」的印章更成為大眾的趣談。美女、花、貓、金魚、鳥兒、馬……，繽紛的色彩，甜暢的線條，交織出一個瀟灑不羈、玩世風流的藝術家印象。

　　一九二九年丁雄泉生於上海，曾短期就讀上海美術專科學校。一九四六年移居到香港，五〇從香港獨闖巴黎，五八年起定居在紐約，此後往返活躍於歐美二地。他創作的風格曾有過幾次演變，從單色潑灑的抽象到色彩明麗的半具象，到七〇年代才開始的今日大家熟悉的女性與花的藝術面貌。許多人以野獸派（Fauve）形容丁雄泉的作品，其實他的創作與野獸派在本質上有著距離，除了提昇純色（Pure Colour）一點近似外，野獸主義畫家像馬諦斯（Matisse）、普依（Jean Puy）、卡莫昂（Charles Camoin）、杜菲（Dufy）、曼更（H. C. Manguin）都以純色來架構畫面的空間感，具有建構的寫實意識，丁雄泉則為中國式的寫意抒情，這方面較接近西方表現主義（Expressionist）的率意訴求。

　　丁雄泉用膠彩和螢光顏料作畫，除了材料彩度高的原因外，快乾的特性也適合畫家寫意的手法。由於畫的平和薄，較難表現博大深沉的主題，易作感官浮面的刺激。他採用強烈的語彙表現聲色之娛和對生命甜美的謳歌，作品極富裝飾性，這方面與八〇年代在美國興盛一時的雲南重彩畫近似，但是他的畫俗豔卻不俗庸，在藝術家的本性宣洩下洋溢出一股熱情，不同於為了追求金錢，失卻了內心真實的感動的庸俗創作。德國作家赫塞（Hermann Hesse）有句名言：「我唯一的美德就是任性，任性的人無條件服從的唯一真理就是神聖地發自內心的自我意識。」丁雄泉的創作相當程度印證了這句話的意義。

　　丁雄泉用八大山人式的簡約線條勾勒筆下的女子，不在畫她們的形，不描述光線、質感和立體的效果，與廿世紀前的西方裸體畫不同；同樣地他的作品也與本世紀的西方藝術家，例如畢卡索所畫的女人不一樣，畢卡索的畫注重構成，有些線描的作品像〈航海日誌〉版畫傳達出性的歡悅心境，丁雄泉作品相當程度停留在視覺感受上，慵懶迷醉於感官的享樂世界，是唯美的、快樂的、情慾的，在強烈色彩後面對於生命與性卻只淺淺地作浮面掠影，使他的畫與觀眾匆匆地邂逅，共享一段歡愉又匆匆地離別了，有點像今日的人際關係，不在乎天長地久，一夜情沒有責任負擔，也難有深刻的心靈契合。他的畫是一段生命情慾的激盪，有著微波的吸引，是緊張繁忙的現代人精神上的外遇和小憩。在一個科技領導人文的時代，中國藝術家或沉緬於過往光榮的傳統，或在現代的追求下逃避進抽象表現中。丁雄泉是一位勇於面對「人」的藝術家，他熱愛這個「人」，熱愛生活與生命，他描繪的雖是一個短暫即逝的美景，但是他用旺盛的熱情將之照明，使得這個短暫不再荒謬。

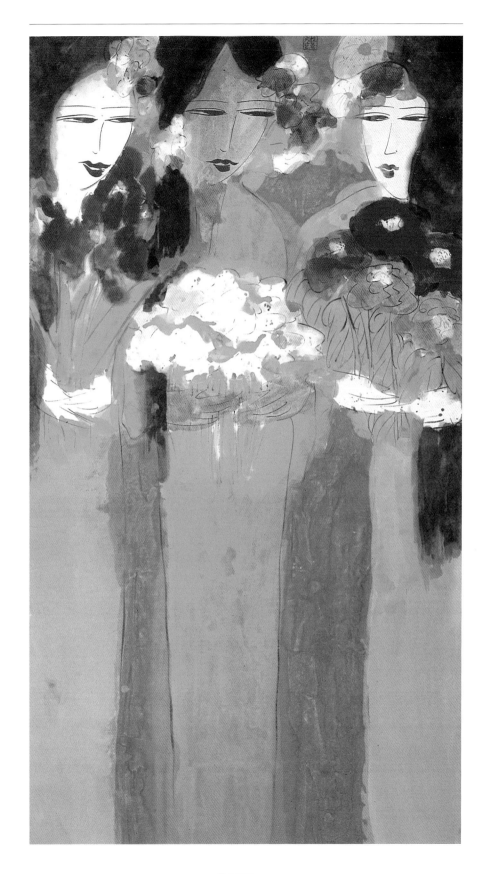

▎無題（Untitled）

丁雄泉　壓克力、棉紙　182.9×91.4cm　1986年

36 — 夏威夷的阿羅哈故事 汪澄（Wong, Ching 1930-　）

　　不像許多海外華人藝術家般出國前已有相當的藝術起步，汪澄的藝術生命從發源到成熟幾乎完全生發在海外，數十年的創作以水彩、綜合媒材和版畫較為人知。作品不是傳統的寫實或寫生，也難歸進任何的新潮大流中，介於具象和抽象、東方和西方、舊與新之間，精神上屬於那種抒情浪漫的抒發，有文學敘事的想像隱喻，色彩甜美具音樂的活潑感性。造成這種藝術風貌除了藝術家本人的個性之外，相當程度也由於長期生活於熱帶情調的夏威夷海島，在椰林海灘輕歌曼舞的氛圍中，遠離大都會的繁忙緊張和喧囂，海那頭故鄉廣東的鄉愁也被暖風吹得淡薄了。創作裏沒有承負巨大的生命重擔，不見激越的情緒動盪，沒有現代都會人的荒誕、虛無、焦慮、暴力和瘋狂，顯得單純而愉悅，如童年甜美的夢境，人與自然萬物在幻想的世界裡共吟著快樂的「阿羅哈」情歌。

　　廿世紀曾長住於夏威夷的華裔藝術家有曾佑和、趙澤修、許漢超、王藍（後住洛杉磯）、陳其寬、陳華、邰少華、李天文、李育煌、戚濃、黃介克、黃可鏗……等人，成就雖有高低不同，但是其中少有以深沉博大作創作取向者，此一現象為地域風情影響藝術提供出了可信的佐證。

　　六〇年代汪澄在巴黎習畫，也曾進紐約藝術學生聯盟（The Art Students League of New York）和普拉特版畫中心（Pratt Graphics Center）學習，九〇年代後遷移至紐約定居。從廣州、香港、巴黎、夏威夷至紐約，時空經常的轉換改變也隱然出現在他的藝術創作裡。他喜歡分割式拼合組織經營畫面，在瑣碎中摻入中國南方廟宇的民俗華彩。人、魚、貓、狗、羊、蛇、鳥……，興之所至地在他的畫裡游走，於黃、粉、藍、綠、紅的鮮豔色彩中挪移紛擾，是十丈紅塵的寓言。畫裡物事大多簡筆勾寫，不求細處作描繪，它們不是作品的主體，全面傳達出來的情緒感覺才是他要表示的目的。〈冬之歌〉、〈夢土〉、〈仙境〉、〈幻舞者〉、〈秋〉、〈講壇〉……，他的畫題也不在題點他之所畫，而是用來完成情感的敘述。

　　在內容錯綜複雜的敘述上，俄國的夏卡爾（Marc Chagall）以畫述記鄉愁的夢幻記憶，是廿世紀浪漫唯心的代表，德國／瑞士畫家克利（Paul Klee）以幻想式音樂性繪畫著稱，二人作品裡都有一份童稚的單純與好奇，汪澄的作品也有這種特質，但因摻揉了自然、民俗、現代等太多意念，有時候表達的內容反顯得隱晦，流於輕描淡寫詩情的浮光掠影，是現代生活裡一蓬溫暖的火光，一份小憩休息以及一顆歡喜心情的流露。

　　歷史中沒有多少像我們今日這樣的例子，藝術家必須面對如此多而且如此難的問題，這令當代藝術流於憤激和怪誕。汪澄並不試圖作這現象的解人，他用熱情反映幻夢般的感受，像精神上溫暖的假期，他的創作游離於冷酷的現實之外，顯現出一片未經琢磨的天趣來。

　　〈秋〉一作用幾個分割套置的方形構圖組成，明麗的黃色調帶來秋季收穫的感受，動物、華彩、圖案和想像力一齊編織述說著藝術家心中秋天的故事。

秋（Autumn）
汪澄　水彩畫　68.6×99.1cm　1992年

37— 主觀的「存在」 劉國松（Liu Kuo-sung 1932-　　）

　　如果在世紀末對百年來的台灣藝壇作一回顧與點將，很難不想到劉國松的名字，不論對他是褒是貶，總不能忽視他的「存在」。其實他在海外、在大陸、在香港同樣發生過影響。很少畫家像他以中壯之年遊走海峽兩岸三地和海外，並都留下鮮明的足印。

　　劉國松於一九三二年出生於山東，青年時到台灣，畢業於師範大學。五、六〇年代台灣現代藝術的文化論戰，他是最重要的旗手。愛之欲其生，惡之欲其死的悍霸性格為他爭取得聲名，也樹敵無數。籌組的「五月畫會」是當年最具份量的現代藝術團體。抽象水墨的倡導，「革中鋒的命」，動搖到傳統水墨畫的根本。以革命者自居的他欲在中國千年的筆墨傳統之外另立一個新的傳統，不論結果若何，其心可謂壯矣！一九六六年應邀到歐美參訪，由於所作正迎合了西方的抽象潮流又保有自身民族風味，很快即聲譽鵲起，作品為各處美術館收藏，成為當年中國當代畫家中少有的異數。其後應聘至香港中文大學執教，對當地現代水墨發展起到積極的促進貢獻。八〇年代他數度去中國大陸講學，把現代水墨觀念和西方當代藝術思想帶進其時猶甚封閉的中國，影響至今未息。

　　藝評家蕭瓊瑞評論劉國松：「他在表面上雖是如此激烈地反傳統，骨子裏卻已經神不知鬼不覺地把一個擁有數千年傳統的美學意念或風格，融入到他的作品中去了。他成功的開拓了水墨媒材的現代語言能力，卻敘述著一些永恆不變的中國傳統美學理念；他是第一個把文言的水墨，變成白話水墨的成功藝術家……。」

　　劉國松對於水墨畫的貢獻在於他把已成符號式的僵化的傳統筆法徹底打破，運用嶄新的、偶然的效果作替代，例如撕紙筋、貼裱、水拓、墨漬，使用噴槍等等，開展了創作的多樣面貌，這些技法取得了即興與秩序的協調，秩序原是理智意識的規範，有流於刻板形式的隱憂，偶然與即興產生一種漫不經意的協調，正像自然的無序之序。在形式上他注重結構，並且相當程度地借鑑了西洋大師的構圖，像羅伯・印第安那（Robert Indiana）、亞歷山大・李伯曼（Alexander Liberman）、亞道夫・葛特列柏（Adolph Gottlieb）等。他的畫雖然以傳統中國文人精神為依附，卻並不完全是新瓶舊酒，其間也摻揉進當代西方積極、奮進的精神價值取向，只是在內涵上所得不若他的技法表現豐富。

　　藝術家難免偏執，劉國松當年以絕對的抽象理念排斥一切，成為邁向現代的導師與領袖，至今遭受到批評，理論雖曾引起階段性作用，終於在事過境遷後為新的注目替代。但是偏執往往也是一種理想堅持的表現，往昔徐悲鴻以同樣的「獨特偏見，一意孤行」至今猶有正反不同的爭議評價。在藝術上劉國松以創作實踐自己的信念，譽謗不移其志，而能取得一定成績，可見藝術的敘理需要客觀，創作上絕對主觀卻也無妨。

▋距離的組織之十九（Structure of Distance, No.19）

劉國松　墨彩畫、拼貼　154×77.5cm　1971年

38 ─ 瞬間的凝結與流逝 夏陽 (Yan Hsia 1932-　　)

　　夏陽於一九六三年自台灣到巴黎，五年後移居紐約，在海外三十年時間最終選擇了歸鄉，一九九二年返回台灣定居。海外的歲月留下他藝術創作上一段重要的「突變」紀錄，不同的時空條件，藝術上有變的外貌，也有不變的精神本質。

　　一九三二年生於湖南湘鄉，四九年到台灣，從五一年起跟隨李仲生習畫，五五年與同學吳昊、霍剛、蕭勤、秦松等人共組「東方畫會」，鼓吹現代藝術。夏陽早年的作品有樸拙的人物畫及自動性技法和符號構成的抽象作品。六〇年代到巴黎進入巴黎高等美術學校修習了二年，開始以紛亂顫抖的線條組成人形的「毛毛人」系列，以簡單的色面向日常生活所見取材，具一種超現實的、荒誕的社會意識。一九六八年夏陽移居美國紐約，因為生活環境改變，受到當時興起的超寫實主義影響，眼見台灣出來的友儕紛紛投身其間，遂也加入了以攝影創作的超寫實繪畫行列。他故意以流動模糊失焦的人影置放入精密繪就的室外背景中，描繪都市匆忙的剎那景象，在動靜之間反映了現代社會冷漠虛幻不定的景象。

　　廿世紀初未來主義（Ｆｕｔｕｒｉｓｍ）畫家曾提出用藝術呈現動力和時間的主張，此一畫派雖然在第一次世界大戰開始不久即告結束，但是它的思想成為現代藝術的一支重要支柱。像杜象（Ｍａｒｃｅｌ Ｄｕｃｈａｍｐ）的〈下樓梯的女人〉，夏陽筆下人物也帶有行動的感覺，但是他用照相機的停格手法替代了杜象電影機式連續的錄像描繪。他在紐約因為起步稍晚，加上語言能力的困擾，雖然獲得Ｏ．Ｋ.哈里斯畫廊作代理，生活可以說並不得意。聽京劇、看武俠小說、吃中國菜、擺龍門陣，除了繪畫外一切都非常地「中國」。八〇年代末超寫實繪畫逐漸式微，夏陽回到巴黎時的「毛毛人」風格上繪製了若干人物和花鳥作品。九〇年代初回台灣後復作了中國的神祇系列，用豐富鮮麗的色彩畫民間神祇，關公、門神、濟公都帶有一種顫動的模糊意象，從「毛毛人」進為「毛毛神」了。在台灣出來的他這一代藝術家中，夏陽是少數對於「人」有興趣的畫家之一，他的人從來不以清晰的面目出現，除了早歲未成熟的作品外，前後兩期的毛毛人和中間的超寫實都是在清楚的背景上面畫上模糊的人的影像。會動的與不會動的、有生命的和無生命的對照下，人或神最難捉摸。他的畫不是在分析紛擾，而為傳通紛擾而作；看他的畫是參與一份騷動。基於對人的關切，他各個時期的創作都常把注意放在工人、囚犯、妓女、小販、一般大眾與帶諷刺意味被膨脹了的將軍和國王身上，使他與留法的陳英德同為當年反共教育下台灣畫家中少有的社會主義的同情者。

　　夏陽的超寫實由於有一種時間感和社會意識的觀照，比起強調藝術客觀性的超寫實同輩顯得較不純粹，但也因此較有個性和可看性。他的超寫實階段一共只有十五年左右時間，正值藝術家創作的巔峰期，以身心技法的投入而言不是他其他時期可以比擬的，諷刺的是這段時間也是畫家生命裏物質生活條件極差的灰黯期。藝術生於困厄，又是何等殘酷的現實。

　　〈舊貨攤〉作於七九至八〇年。豔陽下跳蚤市場近景的貨品與遠處磚牆背景都畫得極為精確細緻，中景人群熙攘往來，注意力或在桌上堆積的雜貨，或踽踽地低頭自行，人與人間沒有交集，流動的模糊影像使畫面產生出引人的節奏。

舊貨攤（Flea Market）
夏陽 油畫 81×117cm 1980年

39 — **先知的創痛** 秦松 (Chin Sung 1932-　　)

　　一位詩人、版畫家、畫家、美術理論家，常自謂：「以左手寫詩，以右手作畫，又用第三隻手寫評論」，秦松的表現可稱全方面，但是他適合在國內發展，因為政治的白色恐怖陰影，從放逐到自我放逐，被迫在海外作個失根的國際人，文化的扞格和語言的陌生限制了他的表現，使他成為沉潛的紐約都會隱士，作品愈形心象化起來。

　　一九三二年出生於安徽，四九年隨家人到台灣，入台北師範美術科；一九五三年隨李仲生習畫，後來成為「東方畫會」、「中國現代版畫會」、「中國新詩學會」等現代藝術團體的中堅成員或發起人。一九六〇年以版畫〈太陽節〉獲得巴西聖保羅雙年展榮譽獎，聲譽突起。六一年後因為〈春燈〉、〈紅旗〉等畫及《天牆》詩作被扯入政治疑慮的白色恐怖，遭受壓抑和挫折，遂於六九年應邀赴美國展覽時選擇了放逐式的在紐約定居下來，轉眼三十年時間。秦松具有先知的個性，卻不是革命家，對於橫逆敢怒而不敢言，在巨大的政治壓力下選擇了出走，到了海外也沒能鮮明地作對抗，他的榮辱起落是廿世紀知識分子的悲劇見證。人類歷史中他不是第一人，也不會是最後一位寂寞的先行者。

　　秦松的繪畫創作儘管有多重不同的面目，其中始終貫穿著人文的精神，從早年描繪田園故土的版畫，五、六〇年代碑帖式的符號形象的抽象，其後骨與肉的對話，七〇年代在美國畫的超寫實，八〇年代拼貼的流變，再到九〇年代回到東方書寫性的復歸方圓，不斷在變的是畫的外貌，使人難以對他的創作有強烈統一的印象，但是畫背後的思想性和文化內質是連續的。他的近作系列「一元復始」某些程度近似葛特列柏（Adolph Gottlieb）和彼得·馬克思（Peter Max）的表現主義，在方圓幾何圖形排列中表現一種自由的聯想象徵和曖昧的生命意象。他認為「有形的世界是有限的，抽象的世界也是有限的，唯有人的精神世界正如人的思維是無限的，一如宇宙之無限。」從不同的形象思維產生不同的形相符號，在精神上從知性的完成還原到感性的存在，運用平塗、層疊、滴流交互表現作背景，加上鮮明對比色彩和〇／×等符號的排列，將單純的平面帶出律動和豐富的空間變化。

　　終於是一枯岩，夜夜聽海的呼喚，在岩之旁。

　　醒來，自落雨的昨夜，今日仍有雨霧迷漫，仍有觀日出的人，立於岩上。

　　雨霧隱退，沼澤隱退，視野迷茫，踏著踏過的足跡，一些人隱退。

　　許多自我迷失，於古老的井底，終於，我昇起我黑色的太陽，於黎明的東方。

　　分析秦松究竟擁有更多詩人氣質或是畫家精神也許是不必要的，從某一角度看詩畫二者可以相乘，從另一方面可能相除，但是詩人和畫家都是藝術工作者，在追尋的航程中都必須俯下身來掌握自己的槳不停地划動，秦松正是這樣，他的人生經歷並不平順，但他不停地、默默地工作了一生，至今回視，已走的航程終於已十分可觀了。

　　〈飛揚〉中簡單的圖形拔地而起或從天而降？秦松自述他這一階段的創作：「方是空間，圓是時間，恆久不息的運作與旋轉，變奏與對話，虛實動靜無始無終，無所不在。絕對又無所不容，肯定而不拘形跡……。」藝術創作具有二種不同的涵義，一方面它是一種事實的存在狀態，同時也是某些人從此一存在狀態獲得的一份感知。藝術的瞭解源於感受，自感受中完成自我的提昇與解放。

飛揚（Float in the Air）

秦松　壓克力、紙　181.5×94cm　1993年

40 — 鏗鏘的餘音 霍剛 (Ho, Kang 1932-　　　)

　　昔年「東方畫會」八大響馬之一的霍剛出生於南京，在台時就讀台北師範學校藝術科並從李仲生學畫，開始了新派繪畫的道路。一九六四年因畫友李元佳的相助離開台灣成為現代藝術撲火的飛蛾，在義大利米蘭定居轉眼三十餘年，在這段不算短暫的日子中終究沒有屈服於現實生活的壓力，在異鄉困難的創作環境裏挺身過來。

　　李仲生教導學生們學會反學院主義思考：「不要畫一種刻板的東西，而要畫有精神性的東西，從大體的印象中再提煉。」這一觀念影響不單在霍剛身上可見，蕭勤、秦松、李元佳等同學的創作都保持了這份精神。霍剛早期的作品從中國的書法和石刻碑拓汲取營養，發展為具超現實意味的表現面貌，帶有神祕性與無意識的即興揮寫的內涵。定居米蘭以後他在創作裏加入了純符號式的敘述，以知性的、有機的幾何構成帶引一種遙遠澄明的玄想，清冷的色調以平塗的秩序建構一個精神性的心靈空間，複雜的世間萬象都被還原成為單純的形色存在，人與宇宙的冥想在永恆、無限的形而上境遇中徐徐地展動。

　　霍剛作品裏有一份金石的意蘊，像中國印章的結構感和陰、陽互生演衍的恆穩蕭穆的特性。簡單的圖形不同於西方規律僵直的幾何構成與硬邊藝術，霍剛的幾何圖象似是隨手畫就，具有寫意般的輕鬆，顯現一份東方式的率意和智慧。物象在他的畫中像是失卻了重量，有時候一些細碎的小點突兀地出現點綴，成為一份閃爍的火花或鏗鏘的餘音，像一曲「靜」的組曲，在可聽與不可聽見中延續迴繞。

　　歐洲二次大戰後興起的新具象(Neo-Figurative)、幻想寫實(Die Phantasten)和另藝術(Un Art Autre)都未脫離圍繞著人間四月天打轉；美國的抽象表現主義(Abstract Expressionism)終於開宗立派，杜庫寧(Willem de Kooning)的狂刷，帕洛克(Jackson Pollock)的滴灑以充滿生氣之姿宣洩肆虐著畫布，相形之下霍剛筆端平渺空靈的思維顯得不食煙火，在出世的平和中自然內斂地表現了也許只有東方人才真正了悟的靜觀思想。

　　華人藝術家在邁往現代的過程，創作裡書法式表現與東方天人合一宇宙觀衍生的無始無終的圓的意象是二種民族性的表徵，抽象與半抽象領域充塞著這種概約的相面。霍剛的創作內質精純，表現於外的沒有前述那種過於簡化了的缺陷，某些作品反映出克利(Paul Klee)般的無瑕的純美，提昇了抽象藝術裡無由的詩情，解說題材以外的精神世界無垠的探訪的航程。

　　附圖〈91-6〉中三角形的銳角在平和的色彩中不具侵略性，不同於拉姆(Wifredo Lam)的尖刺感覺，清澈澄明的色彩呼應著作者本人東方的宇宙觀。

霍剛　油畫　60×90cm　1991年

41 — 生活藝術 李芳枝 (Li, Fang 1933-)

　　廿世紀中期從台灣到海外求學的青年畫家中間不乏女性藝術工作者，由於個人婚姻等諸般原因，其中許多在海外居留下來。海外的生活非易，傳統賦予女性的角色和女性婉轉曲柔的天性導致大部分人陸續放下了畫筆，或僅為業餘式的淺嚐，能夠堅持專業創作，全心投入的不多。記憶所及，現年六十以上者，在美國有洪嫻、華之寧等人，歐洲大概就數李芳枝了。

　　李芳枝在台灣畫壇的資歷甚深，一九三三年生，台北市人，畢業於師範大學藝術系，是台灣早年現代藝術的女性先驅。一九五七年她與師大同學劉國松、陳景容等人創設了「五月畫會」，為當年在現代思潮衝擊下青年藝術家欲求擺脫傳統的束縛，在東、西方藝術間求取平衡並追逐時代感的表徵。當時她作抽象畫，多少受了潮流的影響，厚重的色彩與筆觸帶有年輕人為賦新詞的苦悶與迷惘。

　　一九五九年李芳枝考取法國獎學金赴巴黎藝術學院進修，是台灣第一位藝術系畢業後前往法國的女性。一九六二年她在瑞士舉辦畫展，瑞士報紙評論她的作品「感覺精密，極其細緻，運用了東方書法與調和的特色，以及誘人的情調，在明快的筆觸中表現出自我。」不過瑞士的展覽引致與她簽有合約的巴黎畫商的不快，因此李芳枝決定轉至瑞士居住，後來與其瑞士籍同學結婚，住於山間自建的房屋，為了避免生活受干擾乾脆不裝電話，過著出世般的隱居生活。婚後雖然經濟拮据，卻沒有放下創作，油畫、水彩、水墨、陶藝她都嘗試。由於日夕面對著美麗的自然風光，往昔抽象的「偶然」已不能夠滿足內心真實的需求，創作風格起了明顯的轉變，開始以寫生方式去作直接的記述和表達，畫裏洋溢著柔和溫馨的色系，蘊含了古典和現代雙重的情感面貌。她用寫實的方式簡筆描繪，題材不離風景與花，表現了熱愛自然的本性，充滿女性樸素溫柔的詩情，藝術對她不再是掙扎的苦情，而是天涼道秋的平和與豁達，是生活化的個人審美情感的自然表露。三十多年舉辦過無數次展覽，甚得好評。

　　在當前藝壇強調藝術的原創性，追逐主義、潮流的大環境裏，李芳枝是反璞歸真的藝術家。她表現了守柔曰強，中國傳統文人思想進退自得，悠然自適的人生觀。當代的藝術家很少人能夠跳脫藝術的形式考量或是目的與使命感的操控，屬於有所作為而為之，李芳枝卻純然把藝術生活化了，或說是把生活藝術化了，做為真實自然的情感敘發，於最平淡中流露出芳美甘馨的氣息。

　　〈青泉〉一作李芳枝採用近景、中景、遠景的平述構圖，用色薄是她的特色。拱形的門廊與雕像噴水池帶來思古之幽情，弧形的拱頂增加了構圖的變化。近景隔水與遠景的雪峰相望。用筆簡，色彩明爽動人，景色開闊，粉紅的花表示出初春季節的轉換，噴灑的泉水使得全畫裏的春意都流動了起來。

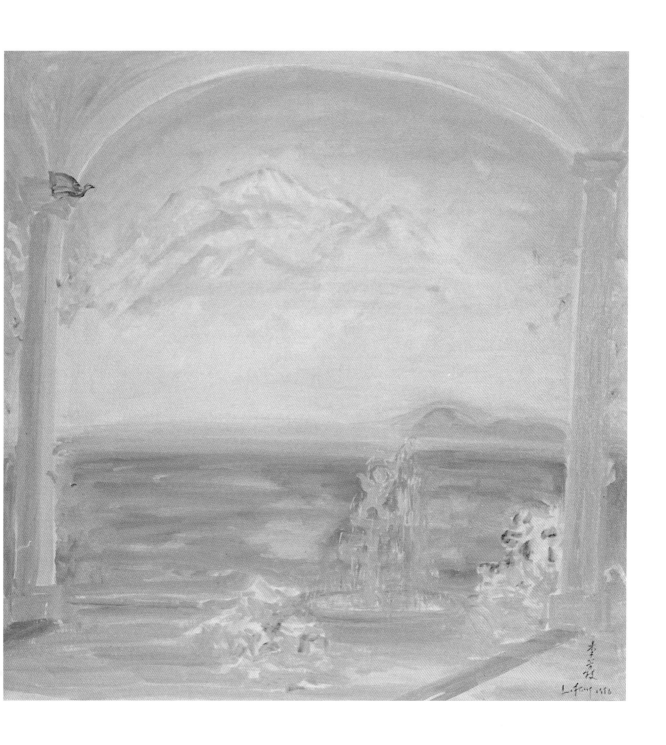

■**青泉**（Fountain）
李芳枝　油畫　80×80cm　1996年

42 — 水墨抽象，抽象水墨 馮鍾睿（Fong, Chung-Ray 1933- ）

「五月畫會」在廿世紀六〇年代以抽象水墨橫掃台灣藝壇，頗有「數風流人物，還看今朝」的氣勢。到廿世紀末尾，三、四十年的時間過去了，其中當年的健將，改畫具象者有之；堅持抽象形式但換湯不換藥者有之；與商業妥協者有之……，馮鍾睿與其他畫友相比是少數能在抽象的純粹語法上和時代感上面進一層去開拓，繼續向深處廣處探掘者。

生於河南，在台灣時曾與海軍畫友們合組了「四海畫會」，一九六一年加入年輕的「五月」——五月畫會當初是以師大藝術系畢業生為中堅骨幹，吸引了其他喜愛現代藝術的四方豪傑。馮鍾睿以大筆批刷帶陽剛性的抽象畫見稱，但在鋒頭上並不是主導人物。在理論推動上，劉國松、莊喆更具雄辯的能力，在藝術的深廣上陳庭詩更有個人的魅力，在色彩的俗豔上胡奇中更受一般大眾的喜愛，但馮鍾睿始終是抽象五月的中堅成員，在他的傳統山水的現代變奏裏獨具構成的風格。五月分子後來大部分移居到海外，馮鍾睿也到美國加州發展。自六〇年代末到七〇年代，他的畫逐漸脫離對傳統山水的抒情依戀，從縱的繼承中將焦點轉移至抽象語言本身敘述上，兼採了多種媒材對繪畫本體作直接的探求，以紀念碑式的緊密結構表現一種東方知識分子的胸臆；八〇年代後又以書法作為一種表現意象，在大塊面堆擠的雄渾畫面中以書法的流動感使作品於肅穆之外兼有靈動的生氣。他的畫裏有生滅，有永恆與瞬間的對立，表現的不是中國傳統文人行雲流水的烏托邦世界，而是一個人本的冥想，是在一個機械文明中漸漸失卻了心靈歸宿感的人類的內省。從類似水墨縱橫的效果裏，展現一種儒家的、道家的、佛家的東方式的問訊和解語。

抽象表現繪畫經過半個世紀的發展，往往成為一種極端，常常濫情得吃不消，成為廉價的情感宣洩，可喜的是馮鍾睿的抽象始終有一份嚴謹、制約的情緒和哲學的思索，並且不流於不斷的自我重複，得以掙脫自我之繭而創造出新的審美境界。對於抽象藝術，他認為「抽象好比是橋，因為它可以使觀者直接跟繪畫的本質溝通；而具象好像一堵牆，觀者在認識到那個相之後，就覺得很滿意，就懶得再往深處看了，因而阻擋了藝術感染力的進一層發揮。」其實具象與抽象都是畫家的一種選擇，無所謂對錯，重要的是不流於形式而失去藝術的生命，此所以好的具象畫與好的抽象畫同樣永遠有吸引人的力量。大衛（J.L. David）、安格爾（Ingres）與康丁斯基（Kandinsky）、蒙德利安（Mondrian）同樣在藝術的天秤上各據一方。

水墨式抽象藝術是西方抽象主義在東方開綻的變種奇花，甚至有人認為這才是台灣生發的真正獨一無二的「本土」藝術，這些論點是美學理論與美術史學家討論的範疇，藝術家在創造過程裏永遠只對美學意韻作探索，是心靈感受的傾訴。做為一位五千年文化傳承洪流中的一分子，馮鍾睿讓他的傳統與當下作了結合，在「蕭蕭班馬鳴」的豪雄氣韻裏同時反映了現代人的思考和焦慮。「五月畫會」諸君中他屬於少數老而彌篤，愈畫愈好的一位。

宇宙的關注系列之十（Universal Series, No.10）
馮鍾睿　油畫　20F　1999年

43—**撕裂的變奏** 洪嫻（Hung Hsien 1933-　）

　　洪嫻加入「五月畫會」的時間不算早，但是由於個人風格十分明顯，因此當人們討論到該會畫家時，她的名字常常浮上記憶的前端。事實上「五月」在一九五七年首屆展出，到六三年的第七屆確立了抽象水墨畫風，在這之後洪嫻才成為其中一員。她曾從溥心畬學畫，對於水墨掌握有獨到之處，細碎的抽象用渲染印拓畫成，運用留白在水墨的瀋漬與圈狀勾畫間表現出一種含蓄的藝術張力。

　　一九三三年生於江蘇，四八年來到台灣，師範大學藝術系畢業後曾留校擔任助教一年，一九五八年到美國進入西北大學與芝加哥藝術學院就讀，此後長住在美國。她也畫油畫，但以水墨為最主要的創作媒材。她的水墨抽象畫的特色在留白處運用一種類似撕裂的形象或旋動的構圖使全幅畫達致澹瀹的感覺。空靈是靜態的，裂變與旋轉使其產生了動勢，靜動之間表現的是一種心象化的自然世界。雲、海、樹、石、季節、或是更大的宇宙常是她的畫題，她不在表現自然世界外在的豔麗或可畏的力量，而是自然韌強的內質，是自然絮絮的細語，像汨汨的流水，雖不強暴，滴水卻可以穿石。

　　女性在西方抽象主義畫家中出頭的極少，中國女性藝術家卻偏好此種表現形式，以抒情為尚，洪嫻之後，台灣或大陸的女畫家像薛保瑕、陳張莉、邱久麗、盛姍姍等人都採取抽象表現手法創作；和她們相比洪嫻較關懷外在的自然，是托物寄意而不是純粹自我內心情緒的探索，她的畫是中國文人「宇宙即是吾心，吾心即是宇宙」大傳統的延續。六、七〇年代正是西方女性意識覺醒之時，在風格上她自然有女性柔緻纖細的傾向，但是她沒有去擁抱這一大潮，沒有刻意區識女性的自省和力量。近世中國的女畫家中潘玉良的坎坷身世是不用說了，蔡威廉畫過秋瑾，關紫蘭、丘堤、孫多慈等都有女性的自覺意識表現，洪嫻對於女性的議題卻顯得置身事外。基本上她是傳統女性，山水的傳承使她作品裡有女性的心理情感表徵，卻沒有抗爭的象徵，此所以她雖然出道甚早，今日海峽兩岸的女性藝術文字工作者卻未曾將關愛的眼神投注在她的身上。

　　從傳統水墨到現代水墨，洪嫻展現的是中國舊傳統現代化的現象，在漂浮、折轉、伸延的抽象形態中，山水成為形而上的存在，外形已不可辨識。留白的背景像傳統國畫般帶引出各種想像。她用色極少，一種澹然的象徵和東方哲思貫穿畫中，當寫意簡約的意圖不斷擴大，最後即近於「道」。像花道、茶道，洪嫻的畫道是理性製作，小心收拾之下的一種糾葛、迴繞、矛盾、難以割捨的心象，正像是她對水墨畫悠久的傳統的心緒。她筆下的「自然」不同於范寬的雄偉，郭熙的澤潤，文徵明的高古、唐寅的恬暢或石濤的疏放，但是她繼承的是這一脈相承的精神。形式語言上她不求龐巨、險巇或對逝去的光輝傳統讚嘆或痛苦的大聲呼喊，更接近壓抑情緒的一聲嗚咽。我們很難比較女性藝術創作對題材選擇的是非，主題先行在藝術發展上常顯得軟弱無力，又一再被理論家拿出來討論，藝術史上這種自主化的進程往往是在不自主的狀態中進行。洪嫻創作裡的女性氣質必須退遠至一定距離才可以清楚感知，才會被同樣的女性藝評人青睞。不過，或許她從不在意人們從性別角度衡量她的作品，因為她追求作的是「畫家」，而不僅僅是「女性畫家」。

■ 雲山秋水（Floating Clouds）

洪嫻　油畫　68.6×88.9cm　1973年

44 — 墨雨的嘯詠 吳毅（Wu Yi 1934-　　）

　　吳毅的水墨畫有一種翻江搗海的氣勢，他用墨常常鋪天蓋地，淋漓盡致；用起色來也是橫塗豎抹，層層堆積，全然不顧形象，不拘技法。八〇年代曾經七上黃山，愛大雨滂沱中的山色，打著傘到處寫生，又曾兩次去甘肅和青海，登崑崙頂峰。筆端流洩出的江南山色或大漠平沙，甚或小小的田田荷塘，無不具渾樸大度，目空萬里的氣魄。接觸吳毅的人，略帶拘謹也不善言辭，謙和重禮，慢慢的言談很難與他畫裡那種急風邅雨的恣縱激狂相連一起，只有在聊到藝術，興頭上彷彿依稀可見到他專注投入的一面。

　　一九三四年出生於日本橫濱，三八年居於澳門，四八年到上海，五八年進入南京藝術學院，六二年畢業，畢業後因為風起雲湧的文化大革命，國外的出身背景成為他的原罪，幾乎有十年時間沒能率意作畫，少數作品也由於墨色深重，正所謂「黑山黑水」，與文革的紅、光、亮意識相違而難以示人，直至七六年文革結束後才真正地開始大量創作。他認為藝術的心靈傳承比法理研究更為重要，歷史上大凡有成就的藝術家都是以心源取勝，所以他棄絕了僵死的表現形式，在創作上以無法之法自由騁馳。他的山水綜合了李可染的渾濛，黃賓虹的滋華，劉海粟的狂放和朱屺瞻的老辣，在濃、淡、破、潑、積、焦、宿的相融變化中達到潤含春雨，乾裂秋風用墨之妙。他以禿筆畫人、畫房舍、舟船和流水；花卉則粗枝大葉，畫梅花老幹傲雪，荷迎風搖舞，或以濃色表現出夏日豔陽下的華彩；他的荷幹線條抖動又粗細不勻，葉子密亂，全無章法，用墨和顏色層層重複，完全違反畫理，但又生機漾然，厚重而又耐看。近世畫家畫荷，除了張大千外少有吳毅以小觀大，十里荷塘的大氣勢。他的畫不是小品散文式的遣興抒懷，而是長江疊浪的盡性長嘯，一如余秋雨筆下孫登與阮籍的嘯詠，是歲月與人文歷史滄桑沉澱積累的統攝。他的藝術成熟於中國，文革荒廢了十年寶貴的光陰，一九八四年年底吳毅偕妻子沈蓉兒移居到美國，除了作畫、講學外創立了「現代藝術學會」，具有很強的歷史使命感，對致力水墨畫的現代再造是一位有心者。

　　水墨革新的口號喊了近乎一個世紀，總是理論與實踐難相結合，吳毅對這兩方面付出了雙重的努力，他的實踐尤有可觀。基本上他是位承續文化傳統精神的畫人，內容上依循水墨畫的文人思想和天人合一的自然觀照，但是形式捨棄了「六法」的應物像形，自由地自我抒發，直指藝術心源的表述，使他的創作具有個人的面目和現代的精神意義。在藝術成就上，他內發的展拓創意多於向外的借鑑，在中國文人的群體情感基礎上歡愉、沉吟、嘯詠和哭泣。

　　附圖的〈日月之行若出其中〉畫的是美國尼亞加拉大瀑布，吳毅不用傳統畫水、畫瀑布之法，隨意勾畫，不受形的約束，純然寫胸中之氣，所謂滌懷率意也。抖動的線條似山湧雲起，翻騰折衝；暗晦的天色中一輪紅日如出洪冥，天地行於筆下，表現了痛快真摯又翻騰激越的至性情感。

日月之行若出其中（Niagara Falls）
吳毅　水墨畫　193×243.8cm　1999年

45—**抽象狂草** 莊喆（Chuang, Che 1934-　　）

　　廿世紀五〇年代末尾是台灣現代藝術開始萌芽的時期，一些思想前衛的青年詩人和畫家們先後投身一場巨大而影響深遠的文化論戰狂潮中，深深地衝擊了台灣當年保守的政治與社會。這些「現代」成員後來大多離台發展，成為失根的一代，但是他們的作用到今天仍受到廣泛的討論。

　　莊喆出身書香門第，父親莊嚴曾任職故宮博物院副院長，兄弟或寫作或攝影，均活躍於台灣文化界。莊喆自小耳濡目染，所以選擇了學習藝術。師範大學藝術系畢業之後於一九五八年受邀加入當年的青年前衛藝術團體「五月畫會」。早期的「五月」成員繁複，畫風也不一致，自第三屆展出，也就是莊喆加入後的展覽才確立「抽象——現代」的畫會目標，其後莊喆成為該會主將。四十年後的今日我們回首檢視當年這批抽象成員：劉國松雖然高唱抽象水墨，但是作品一直游走於抽象和具象的邊界；韓湘寧到美國後轉入了另一個極端——超寫實繪畫；胡奇中從唯美的抽象改繪甜美的具象……；大約只有馮鍾睿與莊喆仍然堅持當初的創作理念和方向。其中馮鍾睿作品凝重，莊喆則具大開闊的瀟灑。一九六六年莊喆應美國洛克菲勒基金會邀請訪問美國，復於一九七三年舉家遷美定居，成為繼趙無極、朱德群後，另一位在海外具有代表性的華人抽象畫畫家。

　　早年莊喆曾經嘗試以書法文字進入創作，採用貼裱技法入畫，文學的敘事意味較強；八〇年後逐漸進到色彩豐富多變的混合媒材創作，混用油性與水性的不同顏料產生相生相斥的自然效果，有類似中國墨分五色的暈染層次意韻，拼裂的潑灑強化了畫面的淋漓暢意；九〇年代莊喆再採用木塊及工廠廢料打破繪畫平面的局限。抽象繪畫自一次世界大戰後蓬勃興起，二次大戰後蔓延世界各地，一般論認歐洲較具思想性，美國則偏向視覺效果追求，往往俗豔華美。莊喆為其中注入中國式的文人風致，像水墨感、筆法、氣韻及留白等在他的作品中不斷出現。

　　莊喆的畫外表動感強烈，構築成繽紛激昂的圖象，但是畫家思想深處仍是一種對自然的抒情，是中國傳統山水的現代敘述。野逸中顯現出理性的制約與構建企圖。他自認抽象對他是精神的探險，是一種「劇」，這一觀念比較接近美國畫家傑克生‧帕洛克（Jackson Pollock）的「舞台」論述。感性的抽象表現，如何保持畫家的感覺不至疲憊，賦予創作更深厚的人文內涵而不僅只是視覺爽的刺激，相信是抽象表現藝術能否長久的必須經受的考驗。

　　若以書法比喻海外的幾位華人抽象畫家，趙無極作品具金石味而富哲思，像篆書；朱德群之作流暢揮灑有行草之美；莊喆的畫講求淋漓飛動的「勢」，幾近狂草。莊喆愛用黑色作基色，常採類似留白的空靈，有濃重的中國感覺。〈亂〉以綜合媒材創作，畫裏的墨色暈漬多變，筆觸飛舞，背景的色彩淡雅明遠，幾筆亮麗的藍、黃和粉色增添了畫面靈動的生氣。

■亂（Chaos）

莊喆　油畫　127×190.5cm　1987年

46── **悲愴的靈魂** 顧福生 (Ku Fu-Sheng 1935-　　)

　　從荷馬的史詩到莎士比亞的戲劇，藝術上的悲劇力量永遠有動人的吸引，近世的現代藝術裏孟克 (Edvard Munch) 的〈吶喊〉、恩斯特 (Max Ernst) 的刺痛和培根 (Francis Bacon) 的殘暴更具有一份針對靈魂「慟」的表述。顧福生學藝的時代正與法國新具象繪畫代表畢費 (Bernard Buffet) 的崛起同時，當時傳媒曾對畢費大肆報導，他那種冷漠、疏離、苦悶、悲愴的現代人對沉迷存在主義的失落、迷惘的一代產生了普遍的影響，顧福生即是例子。

　　五、六〇年代台灣現代藝術發展之初，顧福生是少數以人像作主題創作的「現代派」畫家，他出生於上海，畢業於台灣師範大學藝術系，是當年著名的「五月畫會」最早成員之一，也是該畫會中出國甚早的一人。一九六一年他到巴黎，進入「大茅屋工作室」學習，二年後轉到美國紐約，再入藝術學生聯盟習畫，十年後移居至美國西岸舊金山發展，後又再遷往奧立岡州，這一跨越半個地球的漫長途旅，人像繪畫一直是他錐心的流浪者之歌。

　　對顧福生而言畫人像主題不是為了表現眾生的外相，而是敘述自己心靈內在的悸動情緒，他多數創作裏的人無臉無頭，在一種支解狀態作情慾的輪迴掙扎，少數畫了臉面的肖像也帶有神經質的不穩定感。他的人物造形常是瘦削的，內心是絕望的，不見歡樂，有某種不穩定、衰竭、垂死的意識，不禁令人懷疑人生真是如此灰暗嗎？八〇年前後他作過一些拼貼畫，利用民俗剪紙和金箔合成的作品色彩明豔，加上了對聯文句，面貌與他的人像畫有很大的改變，只有偶爾從像「金玉滿堂，長命富貴，天解賜福禎祥；長命富貴，永保平安，地解化難生恩」這樣畫中的民俗語句中隱示了一種宗教意味的哲學觀，這份哲想與他的人像畫精神上有相通的渠道。事實上他人像的噩夢並未消失，從慘綠青年到而今「聽雨僧廬下」兩鬢漸白的年歲，畫家內心深處的心結始終未曾平復，沒有頭顱的扭曲的肢體壓抑著鬱躁和忿怒，在人間的煉獄翻騰，一首四十餘年畸零的悲歌在他畫裏悽楚無助地持續明滅著惶惑恐懼的夢魘。

　　我們無由知道是什麼原因造成畫裏的這種內容，顧福生的家世輝煌，父親是國民黨名將顧祝同上將，也許自幼聽了太多民族血淚的故事，也許出於潛意識的召喚，這方面屬於心理學的研究範圍了。在藝術方面他開啟了一扇窗縫，讓我們看見人類苦難的課題，中國、台灣、歐洲、美國無分地域，心靈救贖的迫切需要是一致的。

　　從某種意義上說繪畫是一種劇，自佛洛伊德 (Freud) 的學說起，心理的內省 (introspection) 即強烈地影響了現代藝術家對這劇的形式的抉擇。雨果 (Hugo) 有句名言：「有什麼比海更壯闊的世界，那就是天；有什麼比天更壯闊的世界，那就是人類內心的靈魂。」不論受苦或得救，從米爾頓 (John Milton) 的失樂園到歌德 (Goethe) 的浮士德，人類恆常地在觀賞也在參與靈魂戲劇的演出。現代繪畫切斷了往昔縱觀的史詩般的敘述而以橫切的片面替代，顧福生的作品呼應了此種形式，在陰沉黯暗的靈魂深處向觀眾的潛意識產生戰慄而不忍卒睹的召喚。

■ 熱（Heat）

顧福生　油畫　125.5×89.5cm　1985年　台北市立美術館藏

47 — 陶人眾生相 **馬浩**（Ma Hao 1935-　　）

　　多年前第一次在美國密西根州安娜堡（Ann　Arbor）看馬浩的水彩畫，當時腦中想到的是林風眠，事實上她的畫與林風眠的全不相像，可能是那份飽滿流暢的顏色揮灑使人不自禁地產生起聯想。當年從加拿大回芝加哥，途經安娜堡就特地彎去拜訪她與她先生莊喆。他們位於鄉間的農莊居家把馬房改成為工作室，二樓做為莊喆的畫室，樓下是馬浩燒陶的工廠，花園裡以碎陶圍成花圃，女主人諸般的藝術用心至今留有深刻的印象。

　　一九八七年他們搬往紐約，為了追尋藝術心靈新的衝擊和感動。環境的改變，在紐約沾染了大都會的繁忙，聽說馬浩不再作陶了，專心在水彩和彩墨畫創作上，老實說我為她惋惜。雖然她的畫有個人風格，但是海外的畫家實在太多了，她先生莊喆即是很好的畫家，她要走出自己的路不容易；倒是她的陶藝作品活潑生動，參酌了古典人物造形和民間藝術的活力，趣味甚深，可以自成一家。

　　馬浩生於廣東，畢業於台灣師範大學藝術系，早年曾與莊喆一同參加當年的現代藝術團體「五月畫會」，七〇年代來美國後才專心陶藝創作。海外華人藝術家專心陶藝創作者，早期有許家光、李茂宗，後來有朱寶雍、周光真、林新春、王俊文、黃雅莉、徐敏、黃慈暉等，馬浩也算是較早的一位。她的陶藝不在拉坯捏罐的器皿製作下功夫，作品大多是陶人，多是小品，有雕塑的趣味。造形豐圓敦實，自眾生百相與神話傳奇取材，具有唐三彩的類似風貌，也頗似今日雕塑家聖法葉（Niki de Saint Phalle）和波特羅（Fernando Botero）肥胖渾圓的美學具體而微的東方版。陶人常常是短手圓身，帶有童稚的喜氣，彩釉流暢。在五光十色的現代藝壇上她的作品不是大氣魄的構築，也不具強烈的企圖心或求形象的亂真逼肖，卻由於觀察入微，能夠驅繁入簡，人物各有表態，帶有幽默自適的天真，顯得非常地生活化而樸拙可喜。歌德（Goethe）曾說：「把手伸到人類生活的深處去吧，每個人都在生活，但熟悉生活的並不多，你若抓住它就會感到樂趣。」

　　中國的陶塑不同於西方的石雕淵源，以秦兵馬俑和唐三彩看它們不是在求徹底地寫真或理想化了的美感造形，常常強調舉手投足表示出的蘊藉性格，像平劇裏的象徵作用，由於作者都是民間佚名的藝術家，特別有民間活潑親和的力量。馬浩的陶藝不單單圍於中國題材，她也作西方人物，菩薩、羅漢和西洋仕女濟濟一室，在中西諸相中，卻流露一股中國陶藝特有的造形神髓和美感，與西方藝術家的成品顯得非常地不同。

　　她大部分作品流散在各個收藏人士手中，要想收集回來作個全面的研究幾乎是不可能的了，這是以藝養生的藝術家共同的無奈。附圖的〈美人魚〉作於一九八六年，整體姿勢呈一仰起高難度的半圓形，雙手向後微甩，作品未強調人物的性徵，但是面相上單純的表情及躍動的姿勢感覺帶給觀賞者一份喜悅之情。

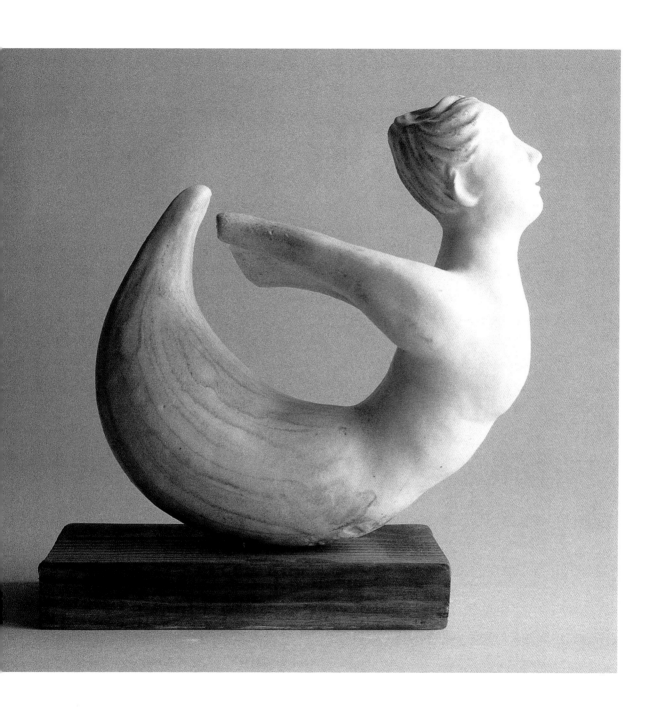

■ 美人魚（Mermaid）
馬浩　陶藝　27.9cm　1986 年

48 — 藝可藝，非常藝 蕭勤（Hsiao Chin 1935-　）

　　蕭勤的畫是那種屬於意會，很難言傳的一類，一落言詮往往即入玄學，所以多年來對他作品的評介文字很少能夠說得清楚。畢竟寫心的抽象是一種沉思，在無聲海中沉浮，強作解人——包括他自身的說明都非常的多餘。

　　但是此處我們不得不談論他，一方面因為他是台灣現代藝術萌芽期的重要闖將，「東方畫會」昔年的八大響馬之一，是當年台灣培育成長的青年藝術家中最早前往海外發展的一位，他在海外寫的介紹西方當代藝術的文字曾經對當初音訊閉塞的國內社會產生溝通和橋樑作用；另一方面他在創作上追尋一種「禪」、「氣」的東方佛、道哲學思想，將視覺性的線條化為精神性的流動表現，對藝術抱持近似六○年代西方極限藝術（Minimal Art）的基本構成觀念，提煉概念的抽離和簡化，在「共相」與「殊相」辯證中，過於精純化的結果使人難以呼吸到視覺藝術的空氣。哲學是思考的，繪畫是觀知的，當觀知成為了多餘就造成隔閡和障礙。蕭勤在思想上具有東方哲學自然與人應對生息的觀照，創作上未離當年「東方」諸友的人文抽象，而非「五月畫會」擁抱傳統的山水抽象。他的〈磁波〉、〈陣雨〉、〈天書〉、〈火山〉、〈大黑雲〉、〈太陽〉、〈銀河〉、〈瀑布〉、〈宇宙大漩渦〉、〈天安門〉、〈度大限〉等等系列作品雖然向自然挪借名稱，精神上仍然傾向人本的敘述。

　　一九三五年生於上海，五三年跟隨李仲生習畫進入現代繪畫領域，五六年與好友們同創「東方畫會」，同年出國，先到西班牙再轉往義、法和美國，最後在義大利定居發展。一九六一年發起國際龐圖（Punto）藝術運動，七八年再創辦ＳＵＲＹＡ國際藝術運動。蕭勤是一位活動力甚強的藝術行動者，在世界各地舉辦過無數次展覽。創作上強調觀念領導繪畫，認為「只談技巧不談觀念，是捨本逐末的作法。」屢次自述他創作是「把一切都忘掉」——包括自身、構圖、技法、色彩……，從忘我而進入悟道的審美之境。哲學是用腦的知性思索，藝術是用心的感受，二者或許同出於一源，卻在二條不同軌道上發展，只能相互潤澤影響，卻無法替代。正因為他的創作抽離了繪畫依附的技巧和形式，只剩下抽離後的心象，與觀眾的共鳴缺少了溝通的共同語彙，剩下最單純直接的喜歡或不喜歡的直覺判斷，也使他自囚於一烏托邦的象牙塔裡。在禪境敘述中，一切的堅持都未免「著相」，對於觀念的堅持同樣也難以避免。但是從另一角度視之，任何開拓性的「實驗」都有價值，海內外當代藝術發展過程裡蕭勤腳踏二方，提出了一份摻揉中西的實踐，為藝術探索的路途勇敢地披荊斬棘地前進。

　　「淵兮，似萬物之宗，挫其銳，解其紛，和其光，同其塵。湛兮，似或存。」道之道與藝之道都必須了悟，也要靠實踐才能完成，藝術家永遠在這中間摸索創作的道途。

　　〈春雷〉完成於一九八五年，表現的是一種聲音的感覺。在白色背景上捨棄一切視覺可見的雲、雨、天空的形象，明麗的色彩帶起春的意象來，紅、橙、黃、綠的線條產生傳送的作用，融合了標題成為一幅用聽覺欣賞的作品。表現的不是毀天滅地的霹靂，是生命新生的驚藝呼喚。

春雷（Spring Thunder）

蕭勤 水墨畫 188×236cm 1985年

49 — 來喝一碗茶 廖修平 (Shiou-Ping Liao 1936-)

　　廖修平為廿世紀中國版畫藝術從傳統跨越進現代的重要推手，不獨因為他個人曾在日本、法國和美國研習技法，也因為他曾返回台灣及到香港和中國講學，指導扶植後進的青年藝術家，推動了當代版畫發展。一九九八年獲頒國家文化藝術基金會美術類文藝獎，藝評家黃小燕寫了一本研究專書，書名即為親切的《版畫師傅》。

　　一九三六年廖修平生於台北市萬華龍山寺附近，自幼接觸的佛教與民俗藝術的影響成為他往後藝術創作的重要泉源。一九五九年畢業於師範大學藝術系，六二年至六八年留學日本東京教育大學和法國國立美術學院，巴黎時進入第十七版畫室研究金屬版畫，一九六八年到美國後又在普拉特版畫中心深造。對於金屬與非金屬物料之拼版法、滾筒上的彩虹漸層、運用壓力的浮雕版畫，以及舉凡凹凸、石版、絹印等不同的創作均能駕輕就熟。內容形式上他將中國青銅的紋飾與幼時熟悉的宗教和民俗題材導入作品中，發展出一種富有東方禪意的簡約的現代風格。

　　除版畫外他也創作油畫和水彩，除了早年的風景畫外基本面貌與他的版畫一致。九○年代後由於版畫化學藥劑對健康的影響使他更加重了油畫繪製。他常常選定一種主題反覆為之，從門、窗、蔬果、木頭人、杯子、茶壺、瓶子等來表達季節的遞變和人生的聚散，物象不求立體質感的描繪，而具一種象徵的語言意義，平面圖案式的排列組合令得清純、寧靜、平和的氣質自然而生。在他的〈門的記號〉、〈四季之情〉、〈田園風味〉、〈木頭人的禮讚〉、〈窗與牆的寓意畫〉、〈園中雅聚〉、〈四季之敘〉和〈雅敘〉系列作品裏沒有張牙舞爪的暴力和激動的情緒，表現的是一種制約的「萬物緣生」的抒發，近乎於「道」；唐詩「松風吹解帶，山月照彈琴」的疏朗高爽蘊存其中，物與物的安排井然有序，有些作品用黑色作背景，但也一如靜夜平和安祥；成語「寧靜致遠」，恰是觀賞他作品的心境寫照。他的畫常常利用裁剪拼貼創作完成，拼貼技法起自立體主義畫家，馬諦斯(Matisse)晚年和達達的史維塔斯（Kurt Schwitters）也常採用，更成為七○年代女性藝術的代表形式；廖修平的拼貼還是源自版畫的拼版處理，觀念上與前述藝術家不同，細緻又一絲不苟。壁紙般花色繁複卻沒有景深的平面背景與大面積的金箔運用，給極簡的構圖帶來活潑的生氣和亮麗的裝飾效果。

　　精緻、細膩、靈巧、平和，他的作品需要從細處著眼欣賞，由於疏淡的內容，不容易猛然間抓住人們的注意，在語不驚人死不休的現代藝壇顯得沉穩而缺少驚爆的衝擊性，可是卻正因此使他作品像是一道清流，滌除了俗世的紛擾，專注在一杯茶一碗酒的對應上，呼吸到一種精純化了的空氣。

　　〈鏡之門〉完成於一九六七年，油畫，現為國立台灣美術館收藏。橢圓的形狀如鏡、色彩明澄清亮，內中為東方抽象意象的門形圖案。門裏門外，鏡裏鏡外，交織成多重的眾相之門、眾相之妙的空間想像。

鏡之門（Gate of Mirror）
廖修平　油畫　101.6×73.7cm　1967年　國立台灣美術館收藏

50 ─ **新意象的挪移和借用** 陳錦芳（Chen, Tsing-Fang 1936-　　）

　　六〇年代台灣有三位青年學生先後在巴黎學習藝術，由於背景相似，時相聚首，切磋、暢述理想，彼此以「巴黎三劍客」自稱。他們在六〇年代末尾與七〇年代中陸續移居到美國紐約發展，藝術上各有成就。廖修平、謝里法、陳錦芳的名字經常牽扯一起，其實三人的藝術之路各不相同。廖修平以精緻的版畫受到藝壇推重，家世殷富，是位無慮生活的幸運藝術家；謝里法最初也從事版畫創作，卻以藝評人身分崛起，一手帶領起台灣美術史的理論整理工作；陳錦芳與上述二人不同，他在台灣不是藝術科班出身，在巴黎轉行並以〈中國書法與當代繪畫〉論文獲巴黎大學文學博士，是早年海外華人藝術家中少數獲有高學位者。自小會唸書的個性使他讀、寫、畫各個領域遊走無礙，以新意象理論的提倡和挪移拼置名家名作的手法建立起自己的風格。妻子侯幸君經營畫廊，精明能幹，全力推介他，是他的得力幫手。

　　陳錦芳早年嘗試過許多不同內容、不同表現的泛現代形式，六九年起因為人類登陸月球，開始以時事圖象與古典繪畫結合的「新意象」創作。他慣用後現代的轉借手法，以世界名作、時事圖片等拼湊挪用，借由挪移位置、剪接、變貌、解構和重組，轉變改換了原作的意義，賦予已存意象新的內容，達成畫家傾吐自己意念的目的。

　　自美術史上看，參考、仿效、轉借，甚或剽竊是每一時代都存在的現象，十九世紀印象派的啟蒙者馬奈（Edouard Manet）的名作〈奧林匹亞〉即仿效義大利文藝復興時期提香（Titiano）的〈烏比諾的維納斯〉而來。廿世紀現代與後現代藝術早已是「上帝不存在，一切均可為」，達利（Dali）、勞森柏（Rauschenberg）、安迪・沃荷（Andy Warhol）都曾捲入抄襲和版權的官司，但是這些畫家只是偶爾為之，不像陳錦芳成為常態經營，並且以哲學辯證使其合理化。這種不避形跡公然的借用難免遭致不同理念人士的質疑，在轉借過程上，陳錦芳注重形象語彙的敘述，輕忽原作技法的探索磨練，表現出一種繽紛的機智和白話式的、淺明的故事意趣，在國王的新衣背後傳達出作者活潑而富生氣的心境。

　　沙特曾說：「在生命勢力和死亡勢力之間，在接受和拒絕之間，有一種緊張。人以此緊張為現在下定義──這就是說片刻與永恆在同時──並且將它變成他的自身。」在把各種矛盾糾結消化為自身所用的抉擇裏，藝術為一種解放的工具，它在輕薄兒戲和宣傳廣告二道深淵中間摸索前進，能夠走過它才能成為時間的倖存者。

　　生於台灣台南，畢業於台灣大學外文系，一九六三年獲法國政府獎學金赴巴黎留學，求學期間入巴黎藝術學院進修七年，七五年遷居美國，曾獲台美基金會人文科學獎牌。陳錦芳在一九八六年完成自由女神百幅連作參加自由女神一百週年慶祝活動，〈我愛巴黎，我愛自由〉為其中之一。畫裏運用了夏卡爾（Chagall）、馬格利特（Magritte）等的名作與自由女神像結合一體，色彩飽滿，充滿節慶的歡愉氣象。

我愛巴黎，我愛自由（I Love Paris，I Love Liberty）
陳錦芳　壓克力、畫布　147.3×111.8cm　1985年

51— 澄懷道遠　王無邪（Wucius Wong　1936-　　）

　　王無邪自幼對文學有著濃厚的興趣，中學畢業那年與友人聯合出版《詩朵》雜誌，出了三期即無能力再出下去。一九五六年前後從文學的閱讀注意到文化根苗的問題，覺悟到只有繼往才能夠開來，此時接觸了現代藝術開始嘗試畫作，此後決定以繪畫為終身職志。最初的作品多是淡彩，也畫過油畫，同時向呂壽琨學習水墨畫，一九五九年在香港英國文化協會圖書館舉行首次個展。一九六一年王無邪離開香港到美國深造，進入俄亥俄州哥倫布市藝術學院就讀，二年後轉入馬利蘭州馬利蘭學院。在校時他畫油畫，也繼續畫水墨，從半抽象表現到接受普普藝術影響，此時的創作方向仍然徘徊未定。畢業後王無邪回到香港從事設計工作，教過書，在大會堂博物美術館（今之香港藝術館）工作，這時他又走回油畫創作上面。一九七〇至七一年獲紐約洛克菲勒三世基金會獎助再度到美國，在紐約居住了半年，重新用毛筆與紙創作，不自覺地向東方傳統回歸，返港以後繼續在東西、古今之間找尋藝術創作的支衡點。從文學到繪畫，從西洋畫轉為水墨，王無邪早期的藝術道路顯得蹣跚，卻終於找定了目的向前邁步。他運用筆觸紋理，幾何構成，肌理拓製等各式自然與非自然的遇合來組織畫面，表現出一種抒情意象的變奏山水。在〈滌懷〉、〈雲山〉、〈山行〉、〈遊思〉、〈雲外〉、〈空靈〉等等一系列連作裏以雲、虹、光、雨塑造一種特殊的情緒心境。他不喜歡畫會被時間改變的物事，作品裏不見亭台樓閣，不見人物，也不畫大前景，視焦常是鳥瞰式的作宏觀的觀照。一筆筆細緻的皴法中顯見理性的控制企圖，非常介意畫面四圍邊緣界定的空間表現的完整性。他不是寫山寫水，而是寫自然的氣氳，在瀲灩微光中表達作者的胸臆襟懷。

　　一九八四年王無邪再度到美國，先在明尼蘇達州繪畫及寫作，再至俄亥俄州執教，最後定居紐約近郊的紐澤西州，直至一九九六年才再回香港。身為一位國際人，遊走於東西兩界，西方的文學、藝術與居住環境突顯了他的東方本質；對於中國藝術優厚的傳統他是尊敬的，卻不是僵化的死守者。當代水墨畫家中，王無邪在創作嘗試上走得很深，在傳統、現代、古、今、文學性與設計面諸多考量中，思索傳承與新生的諸般可能性，以自然的宏偉與時間的浩瀚建構人與自然的關係，在承認中國的根源價值前提下實踐廿世紀的現代過渡。經數十年的研究實踐創造出個人的風格，一種恆定的自然觀，從無限中探索哲理的表現使他的畫既有中國傳統文人的氣質，同時也符合著現代人的視覺思維。

　　〈澄懷之十〉作於一九八七年，充塞全畫的瀑布在中景刻意照下光源，這種把自然置放於舞台的表現近似林布蘭特（Rembrandt）運用光線的手法。左上角與瀑布平行的彩虹和天際的微茫拉大了畫面大、遠的空間感受。北宋范寬以雨點皴法畫山，王無邪用類似方法繪水，可謂匠心獨具。

▌澄懷之十（Meditation No.10）

王無邪　水墨畫　146×68.6cm　1987年

52 — 生命的超越 袁運生（Yuan Yunsheng 1937-　　）

一九八二年袁運生以交換講學名義從中國來到美國，一九九五年返回中國，在海外十餘年時間，留下波士頓杜福斯大學威塞爾圖書館（Wessel Library, Tufts University）的龐大壁畫〈兩個中國神話：女媧與共工〉，相當程度反映了畫家本人的思想和心境。

袁運生一九三七年生於江蘇南通，五五年進北京中央美術學院受到董希文的教導，由於才情煥發被稱美院四大才子之一。一九五七年反右整風中被打為右派送往勞改，六二年獲釋才重返美院完成未竟的學業。畢業後分發東北長春生活了十六年，文革間備受打擊，文革結束後冰凍了廿年的畫家才重新得見天日。一九七九年繪製北京機場的大型壁畫〈潑水節—生命的讚歌〉，因為畫中傣族婦女裸身沐浴的場景遭到官方遮擋，使袁運生躍居國際新聞媒體的焦點，被譽為改革的旗手，一般認為他是中國當時最有膽識與見解的畫家。八二年赴美國，因為逾期不歸令中國當局十分不滿。八九民運期間由於率直的個性對民運人士多所批評，連帶影響他台灣的畫展拿不到簽證無法成行。美國創作環境雖然自由，資本主義唯利是圖又與畫家的本性格格難入，發展並不順遂。九〇年代中期中國改革開放之形勢逐漸穩定，中央美院終於重新為他安排了工作職位使他束裝返國。綜觀袁運生命途多蹇，他是中國文革時代的良心與見證，畫家陳英德即曾以三閭大夫屈原比擬他。他的藝術成就是在困頓無望的環境下努力吸收、創作而達致的。畫油畫出身，但對中國線條的運用駕馭自如，客居紐約時筆者二度去他Richmond　Hill 的居家訪問，看到四壁牆角堆滿了畫，連檯燈燈罩上也畫了畫，雖是單色，但是筆筆飽滿流暢，令我佩服不已。

袁運生對於中國六朝石刻表現的雄偉博大、非凡的氣慨極為嚮往，他也喜歡墨西哥壁畫藝術的生機勃郁，整體來說他喜愛藝術表現出來的英雄式的生命超越的宏偉力量。以此觀之，北京機場的壁畫裝飾目的壓縮了藝術家內心的訴求情感，杜福斯大學壁畫則像一首史詩，雖取材中國的神話故事，卻也是世界全人類的故事；作品生命力的感染已不在於創作者的移情，而是新的文化詮釋魅力，表現了人生的苦難和渡過苦難的歡樂，一個久經磨難的心靈藉此作得到釋放，災難苦痛和勝利歡愉交織出了另一首人類的「歡樂頌交響曲」。

稱袁運生是「海外畫家」在事過境遷的今日顯得十分勉強，但是他在海外留下的作品是多少長期在海外的畫家們無法企及的。船過水無痕？就藝術來說從不是這樣的。

杜福斯大學威塞爾圖書館的大壁畫〈兩個中國神話—女媧與共工〉是袁運生旅美時的主要作品，此作以共工氏撞折不周山天柱引發災難，女媧煉石補天的神話故事為經，表現了渾沌初闢的龐巨格局和生死、苦難、勝利和歡樂的史詩記述。畫家在畫中加入許多個人的想像，像以似牛的怪獸代表共工氏，女媧非傳說中的人首蛇身，而為赤裸的女體，另有羊首人身的吹笛者等等。全畫湧動著激越的生命情感，述說人類對未來美麗的憧憬與希望。

（全圖之一）

（全圖之二）

（局部）

▋兩個中國神話─女媧與共工（Two Chinese Fables）

袁運生　油彩壁畫　1983 年　美國杜福斯大學威塞爾圖書館藏

53 — 線之舞 蔣鐵峰（Jiang Tie Feng 1938-　）

在雲南重彩畫派畫家中，論顏色的繽紛與線條的活潑，蔣鐵峰是其中的佼佼者。他在中國重彩畫派裏資格甚深，在美國商業性繪畫市場上也具有相當的知名度。八〇年代末、九〇年代初期正值此派繪畫市場的高峰期，他是美國的開山祖師之一；九〇年代中期後重彩畫開始沒落，他的作品仍然在市場流通不衰。

蔣鐵峰善於運用流暢交疊的線條敷以明麗的色彩來敘述歡快的童話故事；律動的線條舞出女人、動物等恆常表現的題材。女子的體態婀娜多姿，動物不論虎、豹、奔馬、象、鶴、熊貓都以活潑繁複的線條勾寫，填入極富裝飾性的色彩，往往保留了中國傳統性的造形，對西方成為一種略帶異國情調風格的藝術。

蔣鐵峰生於浙江寧波，畢業於中央美術學院，曾向黃永玉學習並參與了人民大會堂壁畫繪製的工作。雲南畫派雖然正式立名於一九八一年，事實上文革結束之前即已醞釀成形了。它上承中國的民間壁畫藝術與唐朝金碧山水，自林風眠採用西洋色彩在宣紙作畫後，影響了重彩畫的普及發展。當時蔣鐵峰、劉紹薈、何能等一群青年藝術家在雲南工作，因地處邊區，創作實驗反而大膽自由，作品裏吸納了雲南少數民族的生命力和鮮豔的色彩，以流動的線條織疊出一片浪漫不羈的美感。七〇年代末尾文革剛剛結束，傷痕畫派受到重視，在野藝術團體紛紛成立之際，他們組織的雲南申社畫會為其中頗有實力者，畫裡表現的唯美堪稱中華藝術的奇花異草，除了帶進壁畫創作中加強了裝飾效果外，一九八二年他們在香港展出，正符合資本社會中產階級的雅癖而贏得美譽。丁紹光於一九八〇年赴美定居，蔣鐵峰也於八三年移民到美國，此種鮮活靈動的風格成為極受歡迎的「新藝術」。柯恩夫人（Joan Lebold Cohen）用英文撰寫了《雲南畫派—中國繪畫的復興》（Yunnan School —A Renaissance in Chinese Painting）一書，更發揮推波助瀾的作用。丁紹光的畫由 Segal Fine Art 公司經營，蔣鐵峰則由 Fingerhut Group 公司代理，二人同在市場上取得耀眼的成績，影響所及就像葡式蛋撻熱，一時幾乎所有中國來美的藝術家都投入了重彩製作的生產線上加入搶錢的行列，卻也因為畫裏缺少深刻的內容，氾濫盲目的假唯美令得此派畫很快地殞滅。九〇年代後期除了丁、蔣以外已看不到其他藝術家繼續此種創作了。

雲南畫派在中國產生，原來未曾考慮市場因素，到了西方卻因為商業效益引起了質變。它的起滅不同於廿世紀歐美藝術思潮或形式的興替，主要是它是純視覺的，缺少深度的人文內涵支持，以致淪為商業的裝飾品；但是它確曾令西方人士在中國傳統水墨山水花鳥之外耳目一新——原來中國也有這麼絢麗生動的造形藝術，改變了西方人對中國「藍螞蟻」的刻板印象，這方面是有貢獻的。

「眼見他起高樓，眼見他宴賓客，眼見他樓塌了。」是被商品化了的雲南重彩畫無奈的起落寫照，如何在傾頹的廢墟中重建新廈，求悅目之外更有賞心的一面，蔣鐵峰不失為一位有心者。藝術和商品的模糊分界永遠提供藝術無限的商機，也永遠考驗著藝術家。

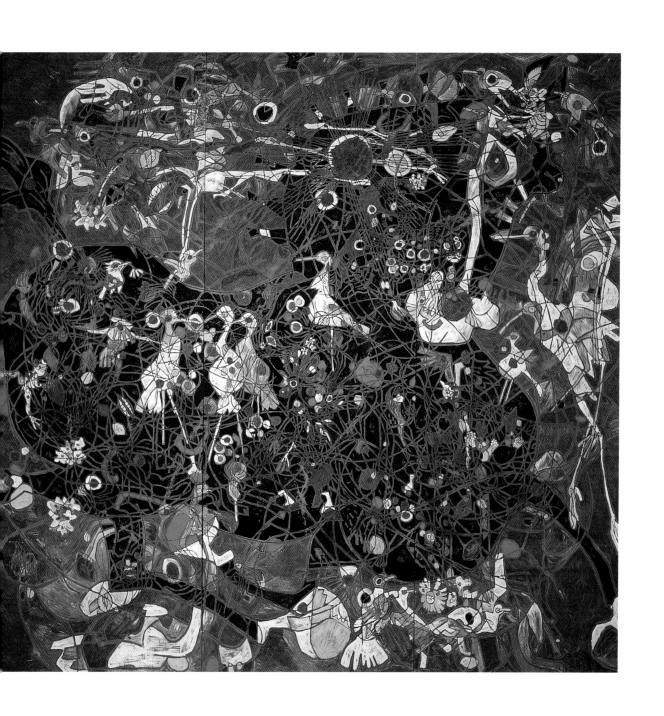

黑馬（Black Horse）

蔣鐵峰　壓克力、紙本　233.7×243.8cm　1996年

54 — 唯美的盲點 丁紹光 (Ting Shao Kuang 1939-　　)

　　站在純粹學術研究立場看廿世紀百年的海外華人美術歷史，商業化的藝術作品一般很難被考慮成為研究對象，因為大眾文化先天性不斷的自我重複斬斷了藝術的原創性，成為一種消費的，而不是反思的文化面貌。八○年代以後隨著中國的大開放，大批具有相當繪畫技法能力的中國藝術家移民來到海外，他們以繪畫技能競逐商機，既缺乏藝術的思想深度，又沒有獨立的文化精神，造成暢銷風格一窩蜂抄襲氾濫的現象。雲南畫派就是在此種背景下與商業資本機制結合崛起，又很快隕落的例證。

　　丁紹光是雲南畫派在美國最成功的代表人物，儘管他只是雲南畫派的第二代畫家，在美國的蔣鐵峰與他同具海外「教父」身分，但是在市場的成功上幾乎無人堪與丁氏比擬。丁紹光一九三九年出生，曾在中央工藝美院就讀，文革時在雲南西雙版納工作，吸收了當地少數民族異族風情的流光飛色與浪漫情懷進入創作之中，取法中國繪畫的線描傳統，卻用厚重的敷色，打破傳統水墨的局限。他的人物造形瘦長，眼睛常常有眶無珠，兼融了艾爾·葛利哥 (El Grego) 和莫迪利亞尼 (Amedeo Modigliani) 的特色，卻在服飾、色彩上增添了嫵媚和流暢，又有南洋臘染畫的活潑。唯美的敘事，異國的風情，瑰豔的設色，令得西方人士眼界一新，加上美麗的框裱，成為最佳的裝飾佈置。為了供應市場大量的需求，更採絲網版畫方式複製。丁紹光作品大受歡迎，從八○年代後期開始帶動起一股重彩畫風潮，橫掃了美國的商業藝術市場，進而推廣到日本和台灣等地。

　　九○年代初由於極多大陸畫家參與此類畫作繪製，市場已成超荷。芝加哥畫商 Stephanie Dooley 於參加紐約藝術交易會 (Art Expo New York) 後對於會場全是中國畫家作品，全都拿重彩畫參展，面貌及內容非常相似，她用藝術的「噩夢」形容。自九○年代中期起雲南畫派即呈退潮之勢，趕潮流的畫家多數改行，丁氏卻仍持續創作，廣納了印度、南美、非洲和埃及的風格，在取材運用上散發出古典的新緻韻味。

　　丁紹光極不願被定位為一位成功的「商業畫家」，他不贊成將學術和商業斷然二分，而認為藝術和商業的結合乃是經濟繁榮的資本社會無從揚棄的命運。事實上藝術的媚俗往往是程度問題，把一種既定的受到歡迎的模式重複妝扮推銷，在大眾傳媒無所不在的影響下，時髦、潮流都是這一現象的產物，所以資本制度與共產制度一樣戕害、淹沒著藝術。當藝術被表達為純粹的唯美，卻在藝術方面失卻一份深厚，即逐漸脫離了現世的生活，缺少承載苦難和撼動人心的真實的生命活力。

　　雲南畫派在銜接東方文人藝術和西方社會上起過作用，在文化向「現代」邁步過程中發散過好萊塢式的消費風華，形成只爭朝夕的一波藝潮的起滅，曾為過客，終不是歸人。

舞（The Dance）

丁紹光　綜合材料、紙　131.4×101.6cm　1988年

55 ──「隔」的造相 韓湘寧 (Han, Hsiang Ning 1939-　　)

　　韓湘寧一九三九年生於重慶,十一歲時到台灣,一九六七年離台赴美,後來投身六○年末開始在美國勃興發展的「超寫實主義」(Super Realism)繪畫行列。一九七一年獲紐約O.K.哈里斯畫廊(O. K. Harris Works of Art)賞識舉行個展開始嶄露頭角。一九七六年華盛頓赫希宏美術館舉辦「美國建國二百週年移民藝術家特展」(Bicentennial: Artist-Immigrants of American, 1876-1976, Hirshhorn Museum),韓湘寧與名建築師貝聿銘是唯獨獲邀參展的二位華裔藝術家。他的短期有成的藝術經歷是許多移民畫家見賢思齊成功的樣板,更導致後來甚多華人相繼加入超寫實繪畫隊伍。韓湘寧由於在其中出道最早,因此在華人的此一流派中身居「前輩」的龍頭角色。

　　旅美之前韓湘寧在台灣曾經加入當時的新銳現代藝術團體「五月畫會」。他用滾筒紙型於棉紙上作抽象畫,與其他的「五月畫會」成員相比──像劉國松的抽象水墨或莊喆的抽象表現主義,韓湘寧的作品顯得內斂理性。他早年在一篇訪談中說到自己的藝術觀:「藝術品是由藝術家通過其洗濯純淨的心靈而產生,一件藝術品的力,不是暴露於形,而是孕育於『理』『氣』之中,一件感人的藝術作品,是一個永恆的持續。因此藝術不是發洩,而是一件艱鉅的堆砌,建築自『心』。」這種理性建構觀念與超寫實主義排除感性衝動的論點是相接近的。台灣曾有藝評批評他的藝術追逐西方流行,其實不如解釋為他在美國尋找到契合自己藝術理念的創作形式。

　　韓湘寧的超寫實繪畫是攝影與噴槍的結合,由於受到極限藝術(Minimal Art)影響,他壓抑了創作的主觀情感,使畫面產生一種「隔」的靜觀距離,用色淺淡,予人迷離的效果。超寫實利用冷漠的機械相機為工具,反映了七○年代人文精神的冷感,但是韓湘寧的迷離淡化了相機對象,由而開闢了一種新的敘情式的傾向,所作的城市風景是時代都會的切片標本,於激灩光影中表現出一份空靈蘊藉的、含蓄的審美情感。八○年代後期基於對人本的關懷,他作了系列歷史新聞題材的作品,其實這份「動心」已與超寫實強調的「無我」背道而馳了。若拿韓湘寧這段期間作的「天安門事件」與陳丹青相同題材的作品比較,其靜與動,冷與熱正顯示了創作的手法與心緒的矛盾。九○年後韓湘寧創意的製作一組帶有中文字幕的說唱作品,將畫家自身安排其中,透過螢幕式的展示成為卡拉OK的自述的故事敘述,雖然觀眾的理解被局限進中國人範圍內,仍不失為寶刀未老的嘗試。

　　從抽象的青年,到理性的中年,再到今日的老歌自唱,韓湘寧走過許多路,經歷過起落、讚譽與批評,無論我們抱持何種觀點,他已經進入歷史,得以對褒貶得失嘯傲秋風,正如他的自畫自唱:「你說人生豔麗」,「何不瀟灑走一回」。

蘇荷王子街（Soho, Prince Street）

韓湘寧　壓克力、畫布　290×182.9cm　1972年

56— 沉潛寂靜的悸動和不安 陳建中（Chan Kin-chung 1939-　）

　　靜謐、平實、潤澤是陳建中繪畫的特色，從他旅法初期所作寫實的門、牆的構圖系列到近期的風景畫，這一特質一直未曾改變過。在今日講求藝術原創性，講求Sensational（驚世駭俗）的藝壇，叛逆、尖銳、噪雜、顛覆成為藝術表現的常態，陳建中的畫由於跳脫出這種模式，外表顯得保守，卻因為濃縮了最平實的生活所見，反使得此種平實變得不平實而帶有幻象的詩的氣韻，自然而然地產生一份恬適的吸引人的魅力。

　　陳建中是廣東龍川人，出身廣州美術學院附中，廣州美院未完成學業即於一九六二年移居香港。為求滿足「揭開現代藝術之謎」的願望，一九六九年轉赴巴黎發展，經過三十年時間辛勤的耕耘，終於建立起聲名。

　　旅法之初為了生活，他在餐館、皮革工廠、家具廠做過工，一九七四年在一次偶然機會下得到趙無極引薦獲得法國文化部支持在達里雅爾畫廊（Galerie Darial）舉行個展，此後即展出不斷並成為讀賣畫廊（Galerie Art Yomiuri）的專屬畫家。他早年的作品以接近超寫實主義的細膩精湛的寫實技法從都會一隅取景，門、牆、窗、欄柵、人行道的縫隙……一律都以「構圖」為名稱，內外、明暗、硬軟、死生、人造與自然的對比顯現了作者對界線的執迷，從小處著眼有藏須彌於芥子的企圖，繪畫成為對比素材間的橋樑，相當地反映了異鄉遊子跨越二重世界孤獨悽徨的心境。一九八四至八六年間他的繪畫開始從人造都會的第二自然回轉到第一自然上面，從素描結構走向色彩結構的探索，以更宏觀、壯麗的自然風景取材，上承印象派的風景傳統和中國的山水自然觀，用塊狀的色彩筆觸表現出舞蹈般的韻律波動。大片的綠色森林層層疊疊，畫家向心儀的塞尚、高更作內心的對話，碧素蒙公園、里察谷、布列塔尼海岸、粵東山村，陽光斜照下彷彿具有了溫度，以非常詩意的情態舒展在他的畫布上。法國藝評家曾評述他的畫裏有宋畫的境界；他的畫面極靜，一切都在停格靜止的狀態，萬籟俱寂，隱隱有一份沉潛下悸動的不安。事實上這段期間繪畫仍然擔負著橋樑的使命，把一種西洋的媒材與作者的東方情意根結聯繫一起。

　　八○年代沉寂許久的寫實繪畫重新受到歐美藝術界的注目，「新寫實」成為被廣泛討論的題目，這一藝術運動涵括了許多相互牴觸的目標，不論其中的爭論和衝突矛盾多少，它們還是將藝術的形式、意象和創作的過程與個人感受在經驗世界中掙扎的自我結合一起，具有明顯的時代意義。陳建中的畫也不例外，略帶疏離徬徨的城市取景與神祕幽微的自然的林蔭海岸都沒有晦澀難辨的抽象形體，而以創作的熱忱重建一個肉眼觀看的視覺經驗，傳達出藝術家的感動，這一手法或許並不新穎，卻永遠帶給人動心的體悟。

　　〈岸邊叢林〉一作如同陳建中其他的作品般，將藝術架構於直接觀察所得，表現了一份真實的靜寂之情，色彩極有層次，充滿了含蓄細膩的詩意之美，不容我們對他心靈中的情感體認有絲毫的懷疑。

岸邊叢林（Woods by the Water）
陳建中　油畫　130×195cm　1997年　私人收藏

57─紅塵情事 彭萬墀（Peng Wants 1939- ）

　　用藝術記述民族歷史，記述生民與土地相互依存的脈動是西洋美術史上向來悠久的傳承，即使進入廿世紀，蘇聯的社會現實主義與墨西哥蓬勃的壁畫運動仍然秉持此一精神茁長，蘇聯畫家列賓（Llya Repin）的代表作〈伏爾加河上的縴夫〉和墨西哥畫家里維拉的壁畫〈墨西哥史〉儘管表現的形式南轅北轍，但是同具史詩般的歷史情感和人文思考，土地、人民、歷史是他們的共同信仰。廿世紀初始中國接觸到西洋美術，徐悲鴻留歐歸來生硬地移植了歐洲的寫實技法，他並非沒有民族性的識見，但是所畫的〈愚公移山〉、〈田橫五百士〉終還只在嘗試階段，其後由於政治等問題影響，台灣與大陸海峽兩岸的畫家前者盲目追求現代藝術的變化形式，後者淪為虛假的政策宣傳，除了極少數作品觸碰到此項內質外，難有炫然可見的成績。

　　旅法畫家彭萬墀自描繪家族式肖像的紅塵熙攘的近代史起手，顯現了極為難得的文化性的深沉思索，尤為難得的是沒有流於浪漫式的煽情窠臼，而以冷靜的筆法剖析和反省，有時也顯露一絲挖苦。一九九六年《雄獅美術》刊載過系列由藝評家黃小燕執筆、Jeff Hargrove 攝影的旅法畫家的「寫真」，眾多訪談中只有彭萬墀以像他畫中的家族的「群像」出現，顯示了他與一般藝術家以個人作中心的不同的心思，更關切與周遭合成的「群」的意義。

　　生於四川，彭萬墀人生的頭十年在中國度過。他在台灣成長，在師範大學接受了美術教育，曾為當年台灣的前衛藝術團體「五月畫會」的成員，結果選擇的藝術之路和他的「五月」同儕的形式追求完全不同。一九六五年到法國，作品曾在法、德、芬蘭、南斯拉夫、澳洲和港、台等地展出並受到法國富蘭格畫廊支持。他的家世與國民政府淵源深厚，父親為國府立法委員及立法院財經小組召集人；他筆下的家族畫像也是黨國的歷史畫像，承載著民族情感的重負，或許中國近代史充滿了戰亂流離的悲劇，他的人物無論權貴或庶民都帶有憂鬱的深重氣質，背景多為空白，突顯主題一份虛無或淡淡的嘲弄感覺。觀彭萬墀的畫像飲一甕酒，有醇厚的餘韻，色彩很少，雖然是寫紅塵情事的人生百象，卻予人看透紅塵的哲想。

　　彭萬墀為人重思考，知識極為豐富，對藝術專注但不汲汲經營，畫畫得慢，國內較少看到他的作品，與他同時的畫友早已被國內畫廊炒得火紅，他卻視藝術為完成自我的方法，認為不知思考不能行遠，在巴黎大隱隱於朝而甘之如飴，卻因此得以把握自己作自己的主人。

　　存在哲學的傅柯認為：「『現代』宣告了上帝的死亡，『後現代』則宣告了人的死亡，人死也即是歷史的終結。」八○年代西方的寫實藝術捲土重來正是文化輪迴新生的證明；每一次新生的反覆都站在不同的高度作思索，歷史血源也是如此。

　　〈婦人與狗〉畫裏微胖的仕女肩披著貂皮圍巾，頸掛著珍珠項鍊，身戴玉飾耳環與手鐲，一手環抱小狗，撅著嘴吐著煙圈，正是慣見的「貴夫人」的神氣。面貌表情有幾許世故，小狗則仗勢擺出一副兇惡狀……畫頗像唐朝周昉仕女畫的現代版，也有杜米埃（Honore Daumier）式的嘲諷意味。

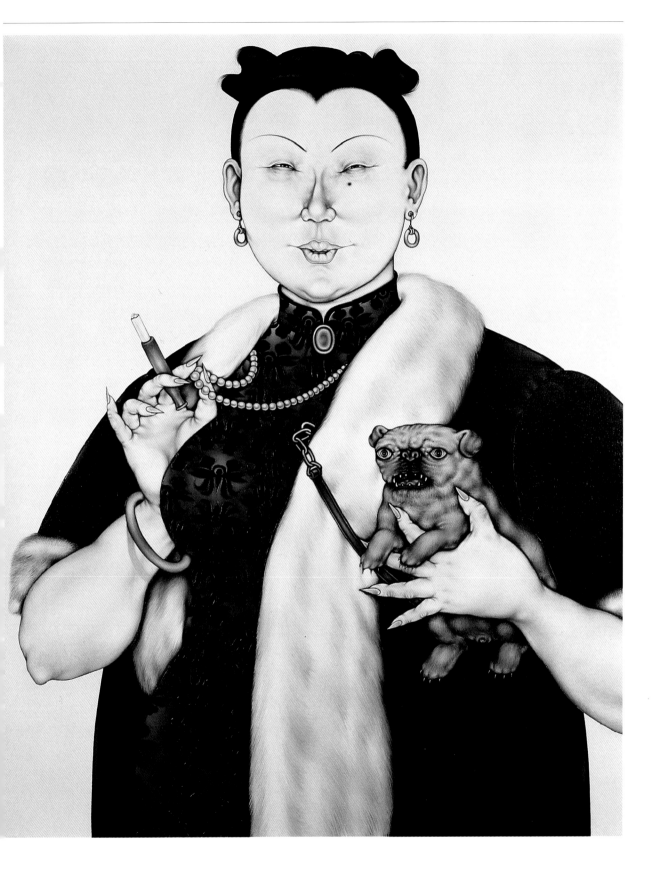

■ 婦人與狗（Lady and Dog）
彭萬墀　油畫　100×80cm　私人收藏

58 — 浸淫藝中的傳道者 陳英德（Chen, Ying Teh 1940-　　　）

　　藝術家在創作之餘執筆為文常是為了情緒宣洩，若是長久嚴肅的做這份工作，往往出諸強烈的使命感，從現實角度觀之可說是一種犧牲，因為寫作會分散藝術創作的時間與精力，文字的酬報一般也比藝術創作為少。海外藝術家本身原即具有文化傳遞的意義與功能，客觀的論述與主觀的創作間的平衡互動會模糊也能夠激勵藝評與藝術創作的深度。

　　台灣旅法國畫家、藝評家陳英德具有沉潛、執著與儒雅的文人氣質，他能畫能寫，經過長時間苦工，在創作和文字兩方面都積聚下可觀的成績。藝評家黃小燕說他有魏晉士大夫所崇尚的清贏爽爍的審美觀。長期的跨踞著兩界——用文字解構創作，再用繪畫重建藝術的精義，使得他的創作注重條理，沒有六朝名士狂狷率意的氣度，而為理性的濫發。陳英德的個性具隱遁無爭的疏逸，卻又難捨入世的關心與認真，這份執著突顯了他真正的可貴性——像藝術行者或傳道人般為芸芸眾生耕耘佈道，同時也不忘在行所傳的道。

　　一九四〇年陳英德出生於台灣嘉義，父親從事木材工廠工作，但是並不成功，自小清苦的環境造成他謙抑的個性。師範大學及文化藝研所畢業以後於一九六九年來到法國，先進巴黎大學研讀美術史，由於興趣，後來才專心繪畫創作。他的繪事開始於人格思想完全成熟之後，繪畫的風貌很廣，屬於境隨意會的藝術家。作畫、寫作、策展，繁多的角色使得介紹他面對較複雜的境況。他在七〇年代初期曾以自己作模特兒畫過系列工人人像，冷漠而具內斂的張力，暗含著社會批判意識；其後畫的工廠系列，烈焰熔鋼，格局較最初的人像擴大，力度由內轉外，由此前後二期作品觀察，他應該是社會主義羞怯的同情者；八〇年代後改畫自然山水，暢神意韻，是畫家中國人文精神的回溯；九〇年代中以中國書法結構畫樹，瘦硬的柳體作幹，勾畫自然生命的興遞變幻。他的一些小品畫具民俗年畫趣味，是中式普普創作，抽象畫則為他個人的理性的解構與探索，不是在宣洩感情，而是練功和打坐鍛鍊。儘管這些作品外表的面貌互異，但是陳英德在每張畫，每一筆的拿捏處小心處理，抒情絕不濫情，稍顯拘謹的畫風貫穿他不同時期創作成為個人的特徵。

　　在風生火烈的當代藝壇，藝術家的矯情做作每常吸引藝評與媒體的眼光，在追逐名利心理驅使下，藝術的思辨常常淪為強辯與詭辯。陳英德當然懂得這一切，卻自適於淡、雅、真的性靈本質游於藝中，在其中孜孜工作踽踽前行。他不屬大鳴放式的爭議明星，而是長跑型的藝術工作者，在研讀、書寫和創作三方面滴水穿石，經過歲月時間的篩釋，淘洗盡風流人物，他比多數海外藝術家走得更穩健遙遠。

　　陳英德自述說他畫工廠或自然風景，都是要表達它們從內部釋放能量的活力與美。〈工廠——風景之一〉採取宏觀的取景表現這種大能量的宣洩，左邊煙霧蒸騰，右邊以凝重的建築達致明與暗、動與靜的對比，弧形的地面巧妙地把這份對比圈合為一個嚴密動人的視象舞台。

工廠—風景之一（Factory, No.1）
陳英德 油畫 195×358cm 1981-82年

59 ― 白話水墨 徐希 (Xi Xu 1940-　　)

　　徐希是當前居住紐約的水墨畫名家，他的作品在中、外受到廣泛歡迎不是植基於對中國傳統的深掘博取，而在於類似水彩的嫻熟流暢的技法把水墨變化趣味發揮至淋漓盡致的地步。古典的中國山水、花卉被他以白話文方式呈現出來，與當今的審美語言銜接，達臻賞心悅目的效果。

　　出生於浙江省紹興，徐希畢業於浙江美術學院版畫系，曾從事出版社美術編輯工作，他的畫經常性地在美、日、奧地利、新加坡、中國和台灣展覽，也常出現在海內外藝術拍賣會會場上。一九八九年起他在美國定居，筆下的創作無論是動人的〈美利堅組曲〉或懷舊的〈鄉土情〉，都展現了一份入世的情懷。善於繪寫山城、古樓、林立的帆檣及大都會的煙雨景象，這種人為「第二自然」的描寫與中國傳統山水畫描述「第一自然」的出世精神是相異的，但是他把這份相異的描述對象放進與傳統相同的夜、雨的更廣大的自然空間中，統合出一種與傳統似非而是的意象。他的花卉多寫瓶花，是剪枝過了的自然芳華，更像西方的靜物畫，與中國畫的折枝法有著根本的思想差距；他筆下的生命是燦爛的，卻也是短暫的，與傳統國畫花卉小中見大的生命寫照不同。徐希的行筆瀟灑，尤善於用水，撞水法駕輕就熟，風景透露出一份靈秀之氣，花卉作品也展示了熱烈奔放的情感表徵，圓熟地作了中西結合的嘗試。

　　廿世紀中國水墨畫的發展確實陷入困境之中，傳統文人的環境不再，徐悲鴻提倡的寫實技法雖然產生蔣兆和的〈流民圖〉和王式廓的〈血衣〉等有血有淚的傑作，終不免有何不乾脆畫油畫的質疑。前衛青年畫家像谷文達、張羽、何曦、盧禹舜等試圖將水墨與西方現代思想接連，又面對有多少「中國」成分的思考。文化交融的過程往往因為難產是痛苦的，徐希卻以一種酣暢的表現游走其間的模糊領域，對他，水墨只是創作的媒材，不承載歷史過重的使命包袱，他也無意去擁抱「現代」的形式，而是自生活中通俗的審美角度出發，在其中找到最實際的「民意」支持。

　　徐希的畫大多塗滿了背景，傳統的「留白」手法被用來畫房宇、畫船帆、畫花，溫柔的暗部處理襯顯了空白存在的意旨。撐著傘的路人踟躕而行，正是江南春雨的朦朧景致；千帆盡落，夜宿江畔，是漁火明滅的夜曲；小汽車穿梭於都會街頭，雨中蒸騰的煙霧成為城市生命的呼吸；或一束盆花開綻著嬌顏，帶著最後一夜的激狂淒美……在平頭排筆刷寫下以線勾點，水墨與色彩自然的融合交織成為一份詩情的寫照。

　　在僵化的傳統與高深莫測的前衛藝術間，徐希的作品自有一份滿足視覺審美的平淺動人的力量，它不是以高深理論作說服，純然以手工實踐畫家內心美的詮述。〈紐約中國城一角〉可見到徐希對城市大場面景觀處理的能力，淋漓的運水和速寫技法營造出這幅生動迷濛的佳作。

▌紐約中國城一角（Chinatown, New York）
徐希　彩墨畫　33×45cm　1990年

60 — 都會交響曲 姚慶章（C.J. Yao 1941- ）

　　六〇年代中期英國出生的畫家莫爾雷（Malcolm Morley）拷貝明信片、月曆、旅遊指南等圖象開啟了超寫實主義的先河，此一運動承續普普藝術的大眾美學和極限藝術的客觀性，被視之為對抽象藝術的反動，自七〇年開始成為一股風潮。同年年輕的台灣藝術家姚慶章來到美國，他發現以往在台灣建立的現代抽象繪畫在國際上已經式微，超寫實正為當道時潮，七一年他自第一代超寫實畫家理查‧艾士蒂斯（Richard Estes）的商店櫥窗與玻璃建築映現的都市景象找到再開發的泉源，他仍然以玻璃為媒介，但是拉大焦距，顯現了更複雜壯觀的都會視野。一九七四他為默塞爾畫廊（Louis K. Meisel Gallery）識拔，成為第二代超寫實畫家代表之一。他的都會作品成功地把握到玻璃牆內外虛實變幻不可捉摸的現代景觀，譜出一個由霓虹燈、路標、時裝、汽車、行人、摩天樓、廣告牌與交通號誌共奏的現代交響曲：在擁擠的街道上，大廈牆壁映現的雲朵是一段休止符；雙重的映影是樂曲的反覆與再現；汽車與行人則是流動的行板……。技巧度高而繁複，在玻璃與不鏽鋼構築的光色縱橫交錯裏表現了一種富律動的、華彩的感染力。他也用超寫實的手法畫模特兒，筆下的裸女具有高亮度的皮膚，在極度逼真中顯現了失真的幻覺效果。

　　姚慶章在創作許多人為的「第二自然」都會系列作品後，八四年起重新走回「第一自然」形體語言上，借用了鳥、花、女人的形體和裝飾性強烈的對比色彩，或明或暗地敘述一種帶有神祕感的生命觀和宇宙觀。這一轉變或許可以視為他早歲在台灣的抽象和後來紐約的超寫實二種極端的綜合，也可以說是西潮淘盡後留下的真正的自我。

　　姚慶章的創作包括油畫、水彩、絹印、顏色鉛筆、壓克力顏料等等，也嘗試畫陶。生長於台灣，師範大學藝術系畢業，在校時與畢業後都積極參與前衛藝術的活動，為「年代畫會」的創始成員，以帶有超現實意味的抽象畫受到注意，這是他創作的第一期。六〇年代曾代表台灣參加巴西聖保羅雙年展與東京國際青年美展等，獲青年美展榮譽獎。他的早熟源自於對現代藝術的敏銳感觸和迅速的吸收消化能力，使他長期站在時代的前端；但是在當代商業文明不斷寄情於一種新口味下，他也面對時間和形式手段的汰換壓力。超寫實主義作品是姚慶章的創作的第二期，也是他輝煌的紀念碑，確立了他的藝術地位，但是在內心演繹上反不若他第三期的〈鳥與大地〉自由。經過第二期創作獲得肯定，他已日益成熟，不必追逐時潮，擁有一份自在的雍容，看他此時的作品，不禁想起屠格涅夫（Turgenev）《獵人筆記、歌手》中同樣的鳥與大地的記述：「在威嚴而沉重的洶湧波濤聲中，海岸平沙上有一隻白鷗映著霞光獨坐，偶爾對著熟悉的海面，對著深紅的落日，慢慢地伸展開牠的翅膀。」

　　油畫〈號誌燈〉，完成於一九七六年，整幅畫以一根電燈桿的號誌燈和平面的背景大廈牆壁組成，藍調的玻璃牆上映現了對街大廈倒影，帶出了景深和流動的光色感覺。橘紅的交通號誌燈正閃現止步的紅色，下面是單行道的箭頭，傍徨十字路口的觀眾究該何去何從？姚慶章為最平淡無奇的街頭一角開展了一個既真似幻的人間劇場。

■ **號誌燈**（Stop Lights）
姚慶章　油畫　152.4×213.4cm　1976年

61─**無悔的女人香** 陳昭宏（Hilo Chen 1942- ）

　　人體繪畫在西洋藝術中自來佔有重要的位置，從古典到現代，著名的西洋裸體畫不勝枚舉。十九世紀馬奈（Edouard Manet）畫的〈奧林匹亞〉脫離了往昔神話的理想包裝，直接赤裸裸地面對人生，開啟了近世人體畫的先河。廿世紀初期莫迪利亞尼（Amedeo Modigliani）躺臥的女體充滿情慾力量，到六〇年代美國皮爾斯坦（Philip Pearlstein）筆下疲憊的兩性，同樣赤裸的人體，可以表現出何等不同的內涵來。

　　中國理性的道德觀使得千年來的繪畫藝術極少觸及人體問題，民間私下流傳的「祕戲圖」也僅描述性的肉慾層面，缺少性靈的反省。廿世紀後，畫家受到西洋式繪畫教育，對模特兒的描繪漸不陌生，但是用藝術家的主觀意識把模特兒融入創作中，強調性徵的美的作品在保守國情下仍然未能成熟，中國藝術家在這方面的開端最早發生於海外，常玉、丁雄泉與陳昭宏是這方面的先行者。其中常玉表現的是意識流藝術家的內心偷窺慾望，丁雄泉採取寫意的玩世姿態，陳昭宏卻用超寫實的嚴謹態度創作一生無悔的女人香。

　　一九四二年生於台灣，陳昭宏原是學建築出身，獲有中原理工學院建築工程學士學位。早年因入李仲生畫室學畫，接受了現代藝術思想啟蒙，後來成為東方畫會一員。早期作品以抽象風格為主，是受當年台灣抽象狂飆的影響，但是他的色彩豔麗，顯示了內心的熱情，與東方成員偏向哲思的表現不同。

　　一九六八年陳昭宏離台赴法國，後來轉往美國定居發展，五光十色的紐約都會生活引起他對「人」的興趣。當時超寫實主義正方興未艾，許多台灣來的藝術家投身其間，他們大多從風景畫入手，陳昭宏是其中唯一純粹專注於「人」的畫家。

　　從街上的〈行人〉，到〈海灘〉、〈城市〉、〈浴室〉和〈臥室〉，陳昭宏不斷拉近視覺的焦距，從街上摩肩接踵，僵硬冷漠的剎那印象，到海濱及都會房頂曬日光浴的女性，浴室鼠氳氛圍赤裸的女體，到臥室橫陳的女人，甚至一個特寫的乳房，陳昭宏用超寫實冷靜的技巧一筆筆地訴說他內心對於生命情慾的吸引感動。在俗麗的表象背後，是藝術家躍動的熱烈情懷。

　　他也畫花，大而飽滿，藉由凝結於花葉的水珠表現出欣欣生機。雖然是用幻燈機來作畫，最終還是從超寫實強調機械式的無我中藉由題材的偏執表現了藝術家的自我。相較於同樣是超寫實的皮爾斯坦的女人，陳昭宏的畫較少一份反思的深度，較多注目外在的光影、砂粒、水氣和人體的呼應上面，是屬於外觀的現象表現。法國小說家紀德（Andre Gide）筆下的莫納格（Menalgue）認為「世界上只有一種愛，即是擁抱一個女人的肉身」，用之形容陳昭宏多年的「深情」，差堪擬之。

　　〈城市第五號〉作於一九八〇年，在擁擠的城市屋頂上斜依椅中享受太陽浴的女人，上身坦露，展現了美好的身段，主體的構圖自左上往右下傾斜，採取仰角取景，突顯一雙修長的玉腿，右方一張空置的折椅及毗鄰接連的樓宇背景使得畫面平衡穩妥。畫裏不見印象派令梵谷瘋狂的灼人強光，晴朗的天空像是紐約華氏八十多度溫暖的氣溫，偶爾吹來一絲舒爽的微風，感覺一份都市中忙裏偷閒的閒適意態，是陳昭宏的佳作。

城市第五號（City Series, No.5）
陳昭宏　198.1×243.8cm　1980年

62 — 入格林伯格而出之 刁德謙（David Diao 1943- ）

為藝術而藝術與為生活而藝術是廿世紀席捲政治、社會、文化的重大爭辯，表現在西方資本主義現代藝術與共產主義社會現實藝術上，成為二條路線的鬥爭。六〇年代格林伯格（Glement Greenberg）的形式主義強調藝術的純粹性，把藝術從生活裏抽離出來，認為圖面的平面與繪畫的物理空間遠較作品敘述的內容重要，繼本世紀抽象主義後創造了一個抽象後的抽象世界。巴內特・紐曼（Barnett Newman）與馬克・羅斯科（Mark Rothko）後期的作品與格林伯格相呼應，「超越經驗的世界」成為六〇年代西方藝術思潮的主體，藝術作為一種單獨分離的存在，不具歷史與述說意義，此種觀點影響到極限藝術（Minimal Art）產生。刁德謙在六〇年代深深受到此一思潮洗禮，在紐約展覽建立出聲名，八〇年代初他前往巴黎居住了兩年，八四年重返紐約後繪畫語言出現重大的轉變，對於格林伯格的主張從認同經過反思轉向批判之途。他利用他傾心過的紐曼二十七年（1944~1970）的創作紀錄顯示了紐曼的地位與作品數量的不協調，修正了原先的「崇拜」。他也採用系列文字的、資訊的符號轉用資源之本意成為時代的風景，並且向蒙德利安（Piet Mondrian）、包浩斯及中國印章文字的構成作重新閱讀的解析。

刁德謙生於中國四川，十二歲來美國，俄亥俄州肯揚（Kenyon）學院畢業，曾在美、歐、亞世界各地展出作品，從學理思考去創作。刁德謙的晚近作品在絕對形式中鑲入了歷史性的說明文字，使得為藝術而藝術的崇高理想重新回到歷史、時間和空間中。像他用俄文構成主義一詞和中文自己的印鑑重疊，探討文化身分的認同；他以俄語拼音創作〈中國〉來解構民族身分的價值觀，他的「黃禍」用中國城商業字體的Yellow Peril書寫於單色的純粹中，使作品內容注入西方異國情調式的偏見批判。在一種冷凝的、抽離了生活的創作形式中完成打著紅旗反紅旗的敘述。他的顛覆不是浪漫式的激越，卻深刻地挖掘了為藝術而藝術的虛偽性。

新造形派（Neo-Plasticism）於第一次世界大戰前在荷蘭產生，主張幾何學抽象主義，蒙德利安解釋作品說：「這裏有兩種的安定，一是靜力學的安定感，另一是動力學的均衡。」新造形的幾何圖象發展到後來更注重「面」的表現，到七〇年代的極限藝術和八〇年代的新幾何（Neo-Geo），這系列以馬列維基（Kasimir Malevich）的絕對主義（Suprematism）烏托邦精神出發，偏重理智和秩序的藝術形式呼應了達文西所說：「繪畫即是科學。」「新幾何抽象」更接近觀念藝術，對「純粹」表現往往採取質疑和批判的態度。大衛・瑞德（David Reed）、朗・喬諾維其（Ron Janowich）、彼得・休夫（Peter Schuyff）、菲力普・泰夫（Philip Taaffe）和刁德謙等人將經驗轉換成為概念，成功地發展出知性的抽象與觀念藝術的結合體。

國際上從事新造形的東方藝術家極少，規律的抽象與東方民族性不合，即以國旗舉例，東方國家多取圓形，西方則取直線分割；「構成主義」是廿世紀現代藝術重要的一個支柱，由此發展影響到建築與設計各個生活層面。刁德謙是少數從此方面出發而得有成的東方藝術家，他為秩序的迷思提示了一份反省，不管是為藝術或為生活，得能更「公正」地看藝術。

巴内特·紐曼（Barnett Newman）

刁德謙　壓克力、畫布　185×234cm　1990 年

63 — 水果的滋味 費明杰 (Ming Fay 1943-　　)

　　巨大不一定與力量成正比，但是巨大的平凡往往顯示了它的不平凡。費明杰的雕塑提供給我們的正是這樣一種平凡又不平凡的視覺經驗。他創作的水果和種籽是日常生活裏最平凡常見的物事，因為極度逼真的放大了千百倍，遂產生出一種詭譎的感覺，彷彿具有了人性，置身其間像是置身一個七情六慾的道場，又像是聽得見它們彼此相互喋喋的傾談，觀眾被一種莫明的氣氛感染著。

　　廿世紀初，美國女畫家喬琪·歐姬芙 (Georgia O'keeffe) 首開對靜物放大特寫的畫風，二、三〇年代她筆下的花卉妖嬈豐滿，具有濃烈的慾的渴望，貝殼的螺紋則具神祕的性象徵。從她之後賦予靜物人性成為許多藝術家常用的創作表現手法。六〇年代超寫實主義興起，強調客觀的寫實，或者說是一種存在的寫實，影響到的藝術家很多，著名的雕刻家安德利亞 (John de Andrea) 和韓森 (Duane Hanson) 等都以人物作創作，以真人的大小企圖混淆視聽；費明杰不此之圖，他成功地結合了歐姬芙的靜物放大特寫手法與超寫實的技法，運用綜合媒材及鑄銅創作，在工作室完成作品後小心地上漆，綠色、紅色、黃色，層層塗抹，勢必使他作品達到極度逼真的地步，由於形體放大了顯得十分的超現實。這些成品可以分開擺放，也可以集體堆置，由於形體巨大，又可以做為室外的環境裝置。它的題材平凡，使人自然生出一份親切感。這些蔬果都是我們再熟悉不過的了，但是由於它們是被放大了的，體積的改變具有魔幻的效果，量變引起質的改變，當我們進一步注視它們，人的七情六慾彷彿被它所挑起：辣椒具有彆扭的個性，菱角硬而不化，桔子皺巴巴的無趣，葫蘆木訥，櫻桃甜美可人，圓熟的肥桃則又性感無比，置於畫廊櫥窗，像異性超大的臀部迎街展示，光滑的水梨令人想到少女的身體，不禁令觀者自問食色真是如此相連的嗎？費明杰也作了許多植物種籽的作品，像帶刺的楓子、木蘭子、核桃、杏仁、花生、中國的香料八角等等，同樣把它們放得很大，彼此的呼應恍若現世眾生相，在酸甜苦辣的味覺誘惑下構築出一個具有人文意識的幻異森林。除了蔬果種籽外他也作奇花異草及貝類生物，那些叫不出名字的植物軒昂挺立，血蚶則張著大嘴，既真又幻，觀眾就像進入愛麗絲仙境的無邊想像中，穿梭其間，自有一種擷拾童年的喜趣和怪怖情緒。

　　費明杰於一九四三年生於上海，在香港成長，到美國最初學的是設計，後來才專攻雕塑。自一九七四年起定居在紐約。他自稱對「加」的興趣多過於「減」，所以不用雕木鑿石手法創作，而偏執於「塑」的再造。有時候會採取平面性強的較薄的形態，壓縮三度空間的立體性，讓雕塑與繪畫的角色遞變改換。他是位勇於嘗試、勤奮的藝術工作者，作品充滿著寓言性，自平凡中傳達出一種壯觀的生命經驗的悸動。

　　〈自然對象〉是費明杰的典型作品，一室的蔬果種籽，或躺或坐，像正在斗室中七嘴八舌的討論對話，似乎有點政治的味道，卻又人間得可愛。

■ 自然對象（Objects from Nature）
費明杰　雕塑

64——實與虛的陷阱 張宏圖（Zhang Hongtu 1943- ）

做為一位中國前衛藝術家，張宏圖到海外時間較早，一九八二年中國改革開放後不久即來到美國，使他未曾逢上中國轟轟烈烈的「八五新潮」與「後八九」等現代藝術運動，未能躋身那群藝壇闖將叱吒風雲；他在紐約以普普藝術的傖俗面貌解構中國的政治圖騰——毛像，於反諷、幽默中顛覆了中國近代最大的神話而引起注意。他善用「實」與「虛」的辯證，在有與無間設置陷阱。觀賞他的畫是一個有趣的經驗，他的藝術表面的淺白，符號性不斷的重複出現，正像今日資本社會生活，只是以毛像取代了麥當勞和可口可樂成為生活中處處可見，食之厭煩棄之又無所適從的物事。

說他在西方崛起是因為他的政治寓言，表面上似不為過。對於西方人而言，東方的內涵太過神祕莫測，只有政治是表面現象最適合批判，尤其八九天安門民運事件後政治的邊緣張力藉由視聽傳播波及世界每一角落，在此種背景下張宏圖具有批判意識的〈物質毛〉作品成為了人們生活經驗的一部分。他的「政治」比起中國大陸的「政治波普」的偽假顯得真實，又不致太龐大沉重得讓人吃不消，他真正地讓毛——為人民服務，〈主席像〉、〈最後的晚餐〉、〈雙語針灸圖表〉等作成為一般升斗小民日常一洩洶中難平之氣的對象。但是這一系列「毛」的作品又難避免在跨文化經驗下流為淺薄的政治標籤討論，在此一警惕下張宏圖沒有長期沉緬於煽惑的實象，他又提出了類似道家「有無生相」的「挖空」系列作無象反思，不言之言的背後，使作品顯示更深層面的意蘊。像他一九九六年的〈毛乒乓〉在乒乓球檯上挖出二個毛的頭像陷阱，平民化的育樂活動中任何人一碰毛像就輸了，毛像雖是空的、是不存在的，卻威力無比。遊戲中輸家的莞爾一笑豈只是一份無奈而已？同年他的另一作品〈出口／入口〉以巨大的挖空毛像作時裝模特兒的出入通道，毛像吞吐美女，社會主義的偉大導師為資本主義提供了方便之門，在資本社會的蹣跚步伐中，毛的影像又無處不在。

張宏圖喜歡觀念性的演繹探討，除了毛像外，旅美之初作了系列〈後腦勺〉的自畫像，九〇年代又作了象徵威權的乳釘紅門、生活化的醬油書法，以及變調的拍賣會目錄等，都具有哲學辯證的深度和討論性。在表現大眾文化層面上，他具有普普藝術的消費性，在觀念的表述上不同於一般觀念藝術家著眼自身的觀念再構，而偏著於題材內容的反省。他也採取了極限藝術的某些形式，擷摘各類前衛手法統一在毛、門、書法等圖符下。張宏圖在中國經歷了翻天覆地的文革和後來的改革開放，揮不去感情和歷史負袱而提出一份質疑，用幽默、笑中帶淚的手法點到即止。他高喊「毛主席萬歲」，卻在紅旗後面讓一切換了調子，在柴米油鹽醬醋茶的日常生活中，毛的陰影似有還無的圍繞我們周圍，慘烈的鬥爭，聲嘶力竭的呼喊，革命的激情恍若一夢，留下的是一個過來人人性的反思，不輕也不重，但又韌強雋永，使他的淺顯又具有了深沉的力度。

張宏圖到海外時已經接近中年，他重新起步卻成功地融進西方藝壇成為一位實力型的藝術工作者。海外的華人畫家很多人希望脫去「中國」的外衣，希望作品不囿範於「中國」，張宏圖卻坦然地面對它，諷刺的是這份坦然令得他的作品無法回到中國展覽。在藝術與政治角力過程中，政治往往取勝一時，藝術終將久遠，但是當藝術終於能夠被包容的時候，時空的不同，這些作品的意義往往已不在影響政治而在為未來提示一份過往的見證，又是何等阿Q和無奈的現象。

毛乒乓（Ping-Pong Mao）

張宏圖　觀念裝置　綜合媒材　76.2×152.4×274.32cm　1995 年

65 — **寫實的詩情** 靳杰強 (Kit-Keung Kan 1943-)

在香港中文大學靳杰強主修的是物理，但自中學時他即追隨梁伯譽、區建公、靳微天、周一峰等書畫家奠下了繪畫的根基。當年他所作山水畫，山巒之處村舍鄰毗，看得出受到古今名家影響的痕跡。這段時間可以說是他以人為師的創作階段。

一九六八年靳杰強負笈美國佛羅里達大學就讀，後又進馬里蘭大學攻修物理學博士學位。由學生而研究員而上班族，一方面應付繁忙的課業與工作，一方面生活猶未安定，他的畫風變得十分個人化，顯現一種孤獨性；八○年代初期作品有一種圖案化的樸素的幾何形象，充塞滿紙的山，四面斬絕，寸草不生，嶙峋的兀立於時間之外，由於沒有前景作呼應，沉鬱寂寞之感猶然而生。他畫雲水，雲常單獨成團狀，不求氤氳的渲染，正是眾鳥高飛盡，孤雲獨自閒的景象。水取大遠景，一衣帶水，汨汨地涓流不息。在濃滿機械化了的構圖中，他的水如一筆白色行草，斷續地蜿蜒山間，使得肅穆的天地有了一份柔情與生機。這一時候他的畫是以心為師，剖露出流寓海外的孤寂心聲。

七○年代照相寫實主義盛行，台灣、香港的旅美畫家很多人投身此一洪流中，靳杰強在八○年代後期也受到此種藝術的影響。由於已有安定的專職，生活穩定，隨著年齡心境也漸趨和緩；他採用西洋水彩紙和毛筆、墨向技巧的高難度挑戰。構圖上從鳥瞰的視點回到人間，舉凡旅遊所見，像壯麗的波多瑪河、尼加拉瀑布、大峽谷等等一一攝入畫中，以細筆皴擦渲染，表現水勢的奔湧，雲氣的氤氳，林木的婀娜。他的畫不再冷漠堅硬，生機瀰漫中又帶有一種文人的傷情與道家空靈之詩情。這時他是以自然為師，行到水窮處，坐看雲起時，顯示了作者走出自我心靈的羈想而以更平和博久的心胸面對世界。

在藝術創作的漫漫長路上，靳杰強以工作之餘作畫，無論作品的內質、技巧與產量都極具專業水準。他用物理學的眼光觀察大自然，使他的創作異於古人而與現代契合。元朝倪瓚畫山水不畫人，美術史家戲謔為「目中無人」，靳杰強的風景中也不見人。創作形式上他無疑地受到西方美學影響，但是思維上仍然是中國的自然觀。水墨畫長期來在寫實與寫意兩條路線間徘徊，從傳統工筆畫到徐悲鴻，蔣兆和以西潤中是偏向寫實的表現；傳統文人畫到林風眠以西方光色開創出新的彩墨則偏向寫意的表述。寫實的缺憾是往往技巧取代了藝術的靈魂，寫意則常流於油滑輕浮。靳杰強的「超寫實」其實是以寫實的技巧探索寫意的意境，在寫實與寫意間的鋼索上行走。不知究竟為什麼，好像香港出來的畫家比較喜歡工細的畫路，王無邪、陳建中、司徒強、鍾耕略、張漢明都是，靳杰強也不例外。從師人、師心到師自然，最後是自然與藝術家本人融為一體，在一種平薄恬淡的語法敘述下，一種莫可名狀的和諧在畫裏應運出現。在人文的自然主義觀念下，一切自然都是人本的抒發，見山不再是山，見水不再是水，山水中孕育有深奧的哲理投影，靳杰強的畫正是他三十多年徜徉其中瞻顧前後，隻手闢築的成果。

優勝美地之八（Yosemite-8）

靳杰強　水墨畫　113×79.4㎝　1996年

66 — 沒有葬禮的夢魘 張漢明（Christopher Cheung 1945-　　）

　　旅法畫家張漢明九三年完成一幅題為〈歸人過客〉的油畫，並以之做為畫家在九四年香港個展的展題。這一畫題當出自詩人鄭愁予的名句：「我不是歸人，是個過客」。畫面以非常細膩的寫實技法表現街頭踽踽自行往來的行人，若是細看，可以發現畫中人無論中外男女都是重複出現，卻紛紛在人潮中孤獨地行向不同的方向，背景是灰色的路面，予人一份冷漠詭異的靜止感覺。畫家筆下的歸人過客，或許更像一群失落了方向，被剎那急凍的人體。觀賞張漢明的作品，人體、旅人、棋局、靜物、無人的電視，畫裏經常流露出一份隱隱的不安，這份不安像舞台演出一般是畫家刻意經營出來的氛圍；他畫的另一項特色是表現出對於男體的執迷，使人不自覺感受起同性戀者的迷惘和疏離的情緒。

　　一九四五年生於香港，張漢明曾就讀香港嶺南藝專，一九七〇年起定居法國巴黎，他是香港少數幾位以精湛的寫實技法在海外創作的藝術家之一。歐洲經過廿世紀現代主義的洗禮，寫實已不再求單純的物象的再現，而追尋人類內心深層的探索，尤其超現實主義畫家達利以其精確的寫實技巧開啟出新寫實的諸般可能，寫實成為畫家窺探人類內心世界的一扇窗口。但是寫實仍然需要紮實的基本功，費力又不易取巧，非有出色的眼、手難以為之。東方畫家傳統上畫人體的不多，畫人體又能不囿於外觀記錄的追求或技法逼真的表演，卻賦予內容深度的探討，張漢明是其中的較成功者。他筆下的人物是他對人生的論述，如默劇般用肢體演出語彙，真象往往隱藏於他的幻象迷境之中。他的人體或蜷曲而臥，或沉沉以思，絕少歡樂；雖不像但丁神曲的慘厲，卻難掩一份孤獨，隱隱地透露了對個人「存在」的質疑。觀他的畫，從邂逅到在瓶頸裏尋找出路，像是一場精神的自瀆，這份不安常令人不適。他讓同一的人如夢魘般在畫裏多次出現，甚或博奕的雙方均是自己，人生如棋，豈不也是一場至死方休的自我交辯的選擇過程。

　　除了人體、靜物的主體外，他的畫面收拾得纖塵不染，往往明潔得可以映出倒影，像玻璃箱下被審視的不真實。空室的電視仍然開著，電視裏是京戲片段或熱烈的性愛交媾，卻由於全畫的冷凝疏離，令得電視顯得與四周格格難入的荒謬。

　　同是香港移居海外的精確寫實的畫家，司徒強表現的是熱烈人生的頹唐淒美，張漢明表現的是另一種方向。歸人過客各有不同的路途，藝術家也選擇各自的路趨赴自行——只要前進，希望的光亮永遠不會熄滅。

　　〈隅〉一作畫面裡橫躺著曲蜷的男體，手負於身體背後像被手鐐束縛般是一個不舒適的姿勢。周圍是沒有畫布的油畫內框、中式掛軸、破損泛黃的紙卷、斜梯、電插座、半碗飲料…，幾種不相干的物件看似隨意的放置在畫面上，交織呈現出一份冷漠惶恐的精神圖象。

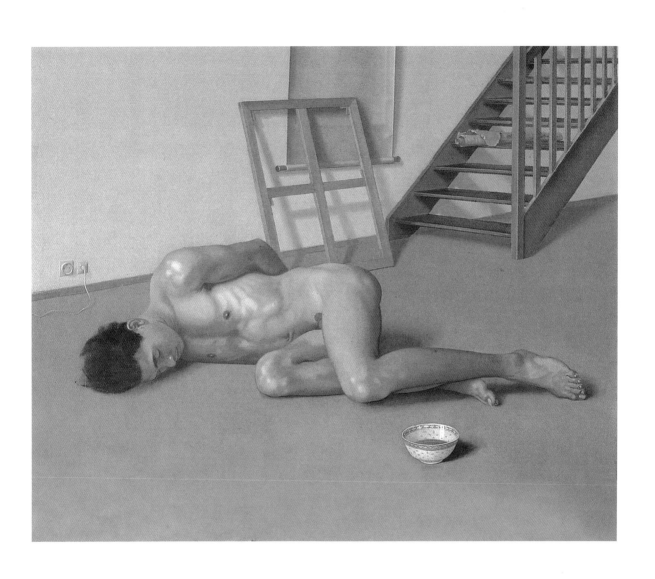

隅（Corner）
張漢明　油畫　81×100cm　1994年

67 — 懷舊的哀愁 陳逸飛（Chen Yifei 1946-　　）

　　一九二七年徐悲鴻自法國留學回到中國，推動藝術教育，倡導「藝術要走寫實的路」。一九四九年中國赤化，中共尊奉蘇維埃社會主義的「社會現實主義」為美術院校的教學方向，強調藝術為社會服務，歷史因素的累積在中國造就出大批寫實能力堅強的藝術工作者。西方藝術傳統自來是以寫實為重，自從現代藝術勃興以來，由於追逐藝術的原創性，對於客觀寫實反而逐漸忽視，導致寫實技能日趨衰退。八〇年代初期隨著中國的改革開放政策，大批中國畫家來到海外發展，憑藉著卓越的寫實能力為歐美西方藝壇重新注入了一股新的力量。

　　陳逸飛一九四六年出生，浙江寧波人，上海美術專科學校畢業。在校時即以優異的寫實功力獲得重視，畢業後分發至上海油雕室為專業畫家，曾為中國革命軍事博物館繪製〈佔領總統府〉（與魏景山合作完成）等大型歷史畫，表現了嚴謹構圖和大場面群體安排的氣度與能力，在中國留下許多巨幅的重要作品。

　　一九八〇年九月陳逸飛隻身來到美國紐約，次年進入亨特學院（Hunter College）深造取得碩士學位。來美初期他曾在修復名畫的公司工作，一九八三年受到石油鉅子韓默（Armand Hammer）賞識進入他旗下的韓默畫廊，自此開始一帆風順，後來更成為英國瑪勃洛藝術公司（Marlboro Fine Arts Ltd.）的經紀畫家，作品在世界展出，也在香港、紐約、北京等地藝術拍賣會上屢創中國油畫的高價記錄。陳逸飛的成功傳奇影響了紐約中國畫家一股寫實的回潮現象，隱隱然與前後時候崛起的雲南畫派在市場上並轡爭先。由於寫實技法的難度較高，又更能夠與西方藝術傳統契合，接受度較大，至今仍在穩定的發展。

　　陳逸飛的作品寫實極為精確，帶有一種浪漫主義的風韻，內容多為古典仕女、女音樂家和肖像畫，風景則以威尼斯和中國江南水鄉為主。女性的造形美麗，婀娜多姿，常常流露了三〇年代上海灘十里洋場的懷舊氣氛，帶有一種淡淡的哀愁和傷感氣味。由於精於用色，沒有很多中國畫家避免不了的土味，更接近西方古典精緻的寫實傳統，端莊裏兼容了靈敏秀潤，他的成功並不偶然。

　　除了畫畫外他的興趣是多方面的，經濟收入豐厚，使他有餘裕回中國去導演電影與投資時裝公司。他稱自己是「造形藝術家」，從事視覺藝術的工作，九〇年代大都待在中國發展。由於他的外騖過多，沒有全心投於作畫，市場的鋒頭過健，以及寫實技法與現代藝術的「原創」精神背道而馳，許多藝術家把他拒斥於「真正的」藝術家之林。倘若撇開藝術的門戶之見，陳逸飛終是一位技能出眾的畫家和事業的成功者。

　　陳逸飛八〇年代在美國所作油畫極為精緻，常把畫布打磨得平滑光潔，看不出帆布紋理和筆觸。九〇年後開始於畫布上加上凸顯的肌理，特別在江南水鄉題材上表現出粗獷的氣勢。〈罌粟花〉一作完成於一九九一年，是他旅美期間的代表作品之一，畫中女子容貌娟秀，服飾極為精雅華美，暗色背景襯托出主題。少女手中執扇是美麗的罌粟花，幽怨的表情似為愛情煩惱。罌粟又名鴉片，美麗的女子本身如鴉片般令人迷戀，愛情或許更是使人心魂皆醉的鴉片。三重的寓意使得此幅寫實繪畫平添出豐富的想像意韻。

罌粟花（Poppy）

陳逸飛　油畫　127 × 147.3cm　1991 年

68—在放逐的際會中建構卑凡的神聖性 **戴壁吟** (Dai Bih-In 1946-　)

　　戴壁吟不是一位靈巧善舞的畫家，為人純樸而木訥，但是在藝術方面吸收得快，並且有一份難得的執著，這種特質使他樸素的泥土味中摻入了堅毅的成分。在台灣國立藝專時承襲老一輩本土畫家日式印象派的畫風，並且畫得頗好；一九七六年赴西班牙後逐漸注目到要求與現代前衛的領域對話。在西班牙他不住在大城市裏，一人在鄉間埋首用手工自己造紙作畫，回到反璞歸真簡樸的生活原點，創作成為一個實踐的連續過程而不只是結果。一貫的專注和類似隱居式的環境，使他避免了文明的打擾，得以像湖濱詩人梭羅(Henry David Thoreau)般靜靜地思索，在一個放逐的際會下建構一個與現代互通的心靈語言。

　　現代藝術自四〇年代杜布菲(Jean Dubuffet)領導「另藝術」(Un Art Autre)的觀念在西方引起激烈的漣漪，成為二次大戰後歐洲最具原創精神的藝術支派，戴壁吟也受了這方面思想的啟發，更受到西班牙畫家達比埃(Antonio Tapies)的直接影響；最主要是將物質感直接地導入繪畫世界，材料成為最具決定的因素，繪畫本於「道德的根源」，從內在思索上真實地表現出自我來。戴壁吟的創作同樣以材質本身決定形式，在有意與無意間依潛意識中的知性主導完成創作。他的手造紙即為參與表現的實質元素，利用消費性的廢棄材料——舊報紙、馬糞紙箱、布和自然植物的皮葉重新生產，這種再生的過程提供出道德的正當性，紙質粗糙的性格魅力不因承載了筆色與圖形而減弱。近似塗鴉的「原生藝術」(Art Brut)帶有廢墟的滄桑懷舊情緒，脫離開官能的歡娛和陶醉，戴壁吟貫穿「物質」與「精神」兩種截然的元素，以充滿肌質的紙面物象、語音文字、數字符號等異質性語素作自然的印證和交辯；它性的複合材質、本性的情感表述和中性的碎化符碼平等地呈示出來，暗示了形而上的高遠的藝術創造是從形而下的生活周圍卑凡的物事建構而起的，而且這種平實的「再生」的卑凡正是神聖的質涵中的必要條件。

　　從某種意義層面觀察，這種創作是反美學的，起碼它有反精緻文明的態度，多少可以捕捉到一點達達和超現實的氣味，或許反映了藝術家在今日高度的物質文明中理想與信仰都褪色了的爛熟時代要求超乎時代之上的企圖。藝術做為一種解放的工具，無意識和本能直覺的境界是人類創作力的泉源，生活原質達到的終點才是美學重新認可的新的起點所在。

　　創作經驗的作用在提供具體的探求證據而不在解釋。在傳統美學遭到解構成為昨日黃花之際，新的美學觀即應運而生，前衛成為新生的啟示錄。當創作與生活密不可分，晦澀、大智若愚都不易見到創作者的才情，非有很大的毅力和耐得住寂寞難以為之，藝術回歸到生活中作實踐，充滿著樸素芳馨的藝術品就特別令人拭目以待了。

■ 台灣 UPII（Taiwan UPII）

戴壁吟　手製紙、綜合媒材　115×90cm　1999年

69 — 鋼鐵立身 鍾横（Chung, Hung 1946-1994）

　　鍾横原名鍾惠桐，一九四六年生於廣州，一九六五年就學於香港珠海書院土木工程系，七〇年移民至加拿大，七三年畢業於溫哥華藝術學院。翌年以〈戲與線對線關係與面對面關係之間〉景觀雕塑獲得西班牙國際雕塑比賽大獎。這件作品由二個簡單的長方體構成，標準的極限藝術風格，不單作品置放於巴塞隆納市，並得到獎學金到西班牙遊學藝術。一九七五年〈比華船紀念像〉在「S. S. Beaver 紀念碑」比賽獲勝，被加拿大英屬哥倫比亞省國家歷史公園收藏。七七年以〈形成三個相互垂直面的回歸曲線〉贏得溫哥華「美洲木雕塑論叢」比賽，八〇年所作〈西北通道之門〉經公開徵選放置於溫哥華星象館花園內，八一年再以〈彈簧〉獲「法院組合雕塑」優勝，一九八六年他為溫哥華世界博覽會香港館製作雕塑群……。鍾横是一位年輕優秀的雕塑家，在他求學的七〇年代正是美國極限藝術勃興之時，像卡羅（Anthony Caro）、賈德（Donald Judd）、史密斯（Tony Smith）等人主張現代雕刻不應保持往昔的中心雕像觀念，它應該是戶外的一個構成部分；形式力求簡潔，用一種秩序作統制，所以極限藝術家反對具有浪漫及幻想意味的具象藝術，也對表現主義傾向的「抽象表現」和「廢物雕刻」全無好感。鍾横在這種大環境培育下也喜愛幾何體的思維，用簡約形式和鮮豔的色彩創作。一九八二年他在艾美利卡藝術設計學院（Emily Carr College of Art and Design）的個展題目為「無限對極限：非數理的自我本體對話」，以正立方體為主軸思索其間的生發關係，但是他仍然與前述那些極限藝術大師們的思想有著距離——造形上較有個人的個性，除了最早期的創作外，與極限藝術標準化且無個性的作品相異。像他的〈西北通道之門〉是「向喬治・溫哥華致敬紀念碑」徵稿的得獎作品，十九世紀加拿大眼見巴拿馬運河開鑿成功，航海家提出了尋找北美洲開建西北通道運河的構想，喬治・溫哥華是一位船長，基於調查結果宣佈此一通道是不存在的，加拿大乃終止了這項行動。此一事件本身即具有個人性，在紀念碑的敘事背景下，「標準化且無個性」成為了不可能的任務，鍾横用切割扭曲的正方形框作構成完成此一創作。他的另一件作品〈比華船紀念像〉同樣是主題先行的作品，以直線與弧線穿插，在結構組合上散發出一種懷古的意蘊。

　　一九九三年鍾横發現得了肝癌，且已到了末期。次年的七月廿一日他自香港求醫後搭機返往居住地加拿大，飛機剛起飛半小時即在機上病逝，班機折回到香港，七月底他的遺體運返溫哥華，葬於該市。享年僅四十八歲的鍾横一生創作不過二十年時間，可以說生命短暫，但是他留下的大型景觀雕塑在他去世後依然聳立在巴塞隆納和溫哥華市，他為別人建造紀念碑的同時也為自己留下了紀念碑，長久為人們記憶追悼。

上▌**西北通道之門**(The Gate of Northwest Canal) 鍾橫 景觀雕塑 1980年（陳萬雄攝影）
下▌**彈簧**（Spring） 鍾橫 景觀雕塑 1981年（陳萬雄攝影）

70 ─ 封閉外的遨想 戴海鷹 (Tai Hoi Ying 1946-)

　　藝術創作上「窗」是四方形的空間限度，呈現自然世界一個局部，也常常被藝術家用來呈現內心的一個局部；一般創作在形式上側重窗的物理性以打破平面，內容則側重從心理注入動力，以邁越空間的框限，觀眾往往可以自其中管窺藝術家的意識層面，因此藝術比現實呈現了更多擴張的彈性；戴海鷹的畫也把握到這一虛幻與真實間微妙的互助衍變，他畫了很多室內系列的作品，以硬幾何立方體的構成分割畫面，卻總在一角畫上窗子，窗外藍天恆常地晴明疏朗，溫煦柔和的陽光照射進微顯黯暖的室中，統攝出一份靜謐啞暗的氛圍，表現了藝術家溫厚、恬靜、平和的心境。

　　一九四六年生於廣東，六○年代移居香港，一九七○年秋天抵達法國，戴海鷹在巴黎藝術學院修習了二年，並進入十七版畫工作室；一九七五年舉辦第一次個展，此後不斷獲邀參加各類展出。在巴黎轉眼三十年時間，他與同樣是畫家的妻子何漪華不斷地在藝術上追求，變動的是周邊的環境，不變的是藝術家真摯的、探索完美的創作心靈。九○年代世紀末尾當新的藝術形式不斷地改變，割裂著人們對美的看法，戴海鷹的「堅持」自然流露了真誠的芳香。

　　他取材自最平實的生活所見，像靜物和室內題材，將創作依附在人文思考上面投以注目，把記憶中不同時段的物事重疊思考；窗子的反射中有時可見行經的人影，只佔極小的位置，是一個密閉空間偶然的驚鴻掠影。同樣地他把室內家具畫得極小，一張桌椅，桌上是攤開的書，旁邊是水果和杯子，牆角堆疊了幾幅反轉的畫⋯⋯，由於畫面的大部分留給空闊的室牆、門與窗子，在狹窄的斗室中變幻了空間的局限，暗示出一片遼闊的思域天地。

　　在光線處理上，以室外光線照射進室內作描繪，廿世紀初西班牙畫家索羅亞 (Sorolla) 畫過非常出色的〈浴後〉，美國畫家魏斯 (Andrew Wyeth) 也喜歡這種對比表現，他們對於室外光線加添在室內景物的戲劇效果的把握非常成功。與這些大師相比，戴海鷹畫光線顯得心有外驚，室內雖然佔了他畫面的絕大部分，但是他以概括的手法處理，其實他的心翱翔在室外，窗外的澄藍透露著永遠的吸引，筆下的光非關晨暮，也不是正午炙人的炎陽，而是畫家心中美好的憧憬。

　　平和的畫面，粗獷的筆觸，在閉鎖空間中暗示的出路，象徵性想像的延伸，戴海鷹鋪陳了一個真幻之間精神的劇場，用多重視角切入創造出思維遨遊的想像世界，在平實無華中有一種溫潤的吸引力量。隨著時間推移，陽光斜照的角度也在移轉，室內景致也產生變化，畫家把握到這份不確定，在流動的過程裏用抒情的手法呈現了既分離又延續的心靈意涵。

上┃室內（Indoor）　戴海鷹　油畫　97×130cm　1989-1992年　省立美術館藏

下┃畫室（Studio）　戴海鷹　油畫　97×130cm　1989-1992年　省立美術館藏

71 ─ **生命的三層境界** 楊識宏 (Yang, Chihung 1947-)

　　楊識宏原名熾宏，台灣桃園人，一九六八年國立藝專美術科畢業。七九年來美國紐約定居後，他的畫雖經歷幾個時期變化，基本上甚為穩定的發展，是屬於實力型的藝術家。

　　在美國的初期適逢新表現主義發軔階段，楊識宏投身其間作人文本質的探討，慣常以廢墟式的塗鴉手法用具象徵性的物事入畫，階梯、石頭、動植物、魚、貝殼、骸骨、加減符號等在他畫裏常以分散的構圖迴旋明滅，發為生命哲學的思辨討論。

　　卡繆 (Albert Camus) 曾說：「每一部作品的根源是一種經驗，那也許是一番短暫而獸殘的經驗，一處創傷，也許那是一番長期延耽的經驗⋯⋯。」楊識宏的經驗未必完全來自自身，而是廣泛地採擷吸收自文學的、心理的系列所得，所以能夠跨越卡繆筆下「缺乏超越性的悲劇」。他的創作可以視為生命討論三階段的境界，第一階段是早年台灣時期他以立體主義式的空間分割處理畫面，在其中植入扭曲的人體或佛陀，題目很大，形式與法蘭西斯・培根 (Francis Bacon) 有些共通性，卻較平和空靈，這個階段可以「昨夜西風凋碧樹，獨上高樓，望盡天涯路」來形容。第二個階段是來到美國初期投入新表現的時候，對於生死是充滿企圖心的「衣帶漸寬終不悔，為伊消得人憔悴」。第三階段是從八〇年代末尾起專注植物、種籽、生命的思索，在清明與渾朦交織的半抽象空間背景裏以雙勾白描手法畫花、莖、枝、葉，流瀉出一種浪漫的情感，小中觀大，生命正是「驀然回首，卻在燈火闌珊處。」

　　對於生命，楊識宏接近東方哲學「和諧」的自然觀，生命、死亡、腐朽、再生的循環神祕而深邃，在他創作的幾個不同時期分別對同樣問題作過探索。畫面的表象隨著年齡從外逐漸向內凝練，最後在一花一葉中觀照。西方對於生死處理並不全然是對立二分的，「生命裏如果沒有死亡，生命還有何價值可言？」即道出生死互補的豁然頓悟，東方也有生命輪迴之說，不過接近認命的承受，西方則為知性的思考反應。

　　生命力量是強韌的，生命往往脆弱，泰戈爾筆下「讓生時麗如夏花，死時美如秋葉」，詩人的風吹出去越海穿林尋找自己的歌聲，畫家的畫也是如此。從宏偉的論說文到精簡俳句的討論，我們看到一個巨大的廢墟倒下，新廈正在起造，楊識宏用炭筆、壓克力、粉彩、畫布為這個過程不斷地造像。生命是古今中外藝術家、文學家永遠的最愛，卻又永遠曖昧難明。楊識宏在一篇自述文章中說他十四歲時看了《梵谷傳──生之慾》受到震撼和感動，即對藝術家生活嚮往不已。同樣地那本書中有這麼一段話：「畫家是指永遠在追求而從未完全發現的這麼一個人，⋯⋯作一個畫家的意義跟『我懂了，我發現了』正好相反。當我說我是一個畫家的時候，我的意思不過是『我正在追求，正在掙扎，正全心全意地做這件事』。」楊識宏一生都為了生命在追索、在掙扎，在為生命悸動畫像的同時，生命也在為他畫像。

■ **陷阱**（Trap）
楊識宏　壓克力、木炭筆、畫布　249×198cm　1986年

72 — 文化的跫音 劉昌漢 (Charles Chang-han Liu 1947-)

做為一位從傳統水墨畫出發的畫家,在後現代文明浪潮衝擊下,劉昌漢的創作始終面臨著變與如何去變的抉擇。一方面難於割捨衷心喜愛的深厚的中國傳統——從魏晉唐宋迄今的偉大藝術,荊、關、董、巨、范寬、李成紀念碑式的山水傳承;一方面做為在西方生活近三十年的「現代人」,經過西洋美術與現代思潮的淬洗,徘徊於歷史與當下的十字路口上。他畫水墨,由於長住於冬季嚴寒的美國芝加哥,畫裏帶有冰天雪地的寂寞冷意,他也作觀念裝置,用他的藝術知識思索文化與人生問題,朝向大視點關照作詩情的抒懷。在傳統與現代、東方與西方的問題上瞻前顧後,以致既不能優雅的徜徉水墨畫家的筆墨自娛中,也難於融進西方的物質追求,藝術成為他的苦戀。他反對國畫家一、二十分鐘逸筆草草式的「寫意」表現,嚮往十年磨一劍的專業精神,同時排拒商業文明對於藝術的宰制和見風轉舵的創作。藝術對他是一種文化反芻與個人情緒的治療,也是思想探索和孤獨的自我對話。

在台灣曾從胡念祖、黃君璧學習國畫,在國立台灣藝專學的是美工設計,一九七一年到西班牙聖費南度藝術學院選讀了壁畫創作,到美國後又修習了攝影,對藝術的認知面廣,因此在海外除創作之外,執教、策展、經營畫廊、寫稿及作藝術編輯工作。七〇年代在西班牙生活了七年,伊比利半島那種乾旱苦澀的紅褐色高原風景深深地吸引影響他的創作,在西班牙的後期發展出超現實風格的山水畫,常常是一輪紅日與枯澀倔強的大地沉默的對話形式。八〇年代在芝加哥仍然繼續此一畫風,直到九〇年代才逐漸轉回到寫實的自然山水;構圖上畫得很滿,脫離開筆墨寫意目的而求寫真,雨雪紛飛的雪山、綿延的長河、環山的孤雲、白樺、小村莊……在他筆下詩意地呈現出寂寥冷瑟的心境,此時是借自然山水畫冰雪的魂魄。九二年的個展為了紀念六四民運三週年用水墨畫了一幅〈六四天安門事件〉,這幅作品雖然不是成功之作,卻使他首次脫離開自然世界的描述,將視焦轉回到人的問題上。其後他又畫了系列以樂譜作底的表現性繪畫,九八年在紐約展出了二件三次元視象拼箱觀念藝術,以六面體的木塊拼割組合成天文數字的變化來省思戰爭、生死、愛慾的人生。另一件錄影作品集合了局部或全部以往所畫的風景,同樣是一種變化的集合體,但不作空間排列而以時間排列呈現。九九年用溶解液去溶解圖象和歷史經典畫作,造成淋漓的滲漬感,是為著探索文化的「化境」的可能。一連串實驗之作雖然是從中國傳統出發,卻從民族文化領域跨越至國際泛文化的當代思考。

一九三六至三九年的西班牙內戰使畢卡索終老於法國,他的藝術始終瀰漫著濃濃的西班牙氣息;二次大戰時大批德國作家流亡至美國,像湯瑪斯・曼(Thomas Mann)、雷馬克(Remarque)等作品裏始終凝聚著德國的精神,可見文化不會為地域空間所限,往往距離使得其中的精神更為精粹緊密,在創作歷程裏打破文化的地方局限,跨國際之餘,本體文化的跫音卻更自在自然地洋溢在藝術作品裏。

▌那雲停在雪山頂上的夜晚（Night Cloud on the Snow Mountain）
劉昌漢　水墨畫　137×68cm　1991年

73 ― 自然的和諧 鍾耕略 (Kang L. Chung 1947-)

　　看一位藝術家創作，短期近距離觀察與加上時間拉大視野觀照有不同的意趣，在視焦伸縮改變中常常可以帶出創作者本人更清楚的造像來。

　　鍾耕略是一位可以這麼細細欣賞，也可以退遠凝視的藝術工作者。從細處看他是一位精確的超寫實畫家，細細地每筆摹畫達到照相般的逼真效果；可是，當他的作品加上了時間距離整體閱讀又顯現出另一種不同的感覺，他不再該被歸類進超寫實的範疇，超寫實僅是他的手法技巧，他應該更接近是一位自然風景畫家。在紐約生活了二十多年，創作了數量豐富的作品，經過幾次題材的篩變，在畫與畫間一以貫之的是他理性、井然有序的對自然的和諧的情感。〈階梯〉、〈樹影〉、〈古柏峭壁〉、〈水石雲山〉幾個時期按照先後次序排列，反映出靜、觀、生、發幾種不同的內蘊。

　　一九四七年生於廣東，六二年畢業於廣州美術學院附中後即未再升學，文化大革命期間他於七二年移居到香港，五年後轉往紐約發展。八〇年前後他以鉛筆素描和油彩描繪了一系列紐約大都會公共建築的階梯作品，它們的特色不在像建築圖或相片一般的精確性，而在其中表現的靜的感覺，平時人潮穿梭上下的廣場階梯一旦抽離了人，抽離了鴿子，抽離了動的行為和喧囂，剩下陽光與建築，時間就在此處停格，靜謐之感油然而生，好像聽得到靜的吶喊。一九八三年他的創作從街燈梯影轉移到城市的樹影上面，樹與樹影映照在背後的建築上實虛相生，產生一份觀的思索。這段期間的作品使我想起另一位居住紐約的畫家卓有瑞的「陰影」與「牆」的比較，卓有瑞畫的是生命與歲月的滄桑，鍾耕略偏向自然與當下的敘述。八〇年代後期從城市樹影到哈德遜河岸的〈古柏峭壁〉，他把觀點從都會轉向到鄉野，古柏峭壁的中國山水情意是畫家內心歸趨東方的情感流露，柏樹虬結堅實，巉岩萬古挺立，都成為一種生的存在力量。九〇年代後鍾耕略畫了系列恢宏的自然組畫，多視點擷取拼置的〈水石雲山〉，從潺潺溪流到急湍瀑布，到大場景山岳的風生雲起，多年投入的創作努力至此發為全無拘束、自由自在的樂章，是他藝術邁進盛壯期的指標。元朝倪瓚的山水畫從不畫人，鍾耕略幾個階段的作品裏也沒有人物出現。他的都會是自然，自然還是自然，組畫的並置形式類似中國畫多視點透視觀念，以分別獨立的視焦組合表現了一種對自然的謙卑之情，是畫家本人謙和清靜的性格投射。即使最強勁的翻滾水勢在他筆下也不具悍霸之氣，自然與人沒有誰征服誰的問題，這裏沒有浪淘盡千古風流人物的感嘆，也沒有一覽眾山小的插旗衝動，只有和諧的奏鳴。附圖的〈水石之二〉完成於一九九三年，為四聯拼組作品，流水畫得非常精彩而有氣勢，洶湧奔流中自有大自然的秩序，映現了作者清晰理性的浪漫的特質。

　　在東西文化藝術的碰觸過程裏，東方藝術家的自然情結是西方人難以掌握瞭解的，對於風景畫，東方畫家賦予了形而上的意義，使之具有哲學的想像和人文思考。鍾耕略以現代手法創作的風景畫繼續豐厚著這份東方意識的實踐。

▌水石之二（Great Falls, Potomac River No. 2）
鍾耕略　油畫　142×203cm　1993年

74 — **異鄉的女性命運** 劉虹 (Hung Liu 1948-　　　)

　　一九六三年傅麗丹(Betty Friedan)發表了《女性的魅力》一書開啟女性自我意識覺醒的先河，一九七〇年基爾(Germaine Greer)接著出版《女性去勢》，女性主義思想蓬勃興起，成為七〇年代最有力度的後現代風雲。一九七九年朱蒂‧支加哥(Judy Chicago)完成女性藝術的經典大作〈晚宴〉，在這一波強悍的運動風潮中，美國加州一直是女性藝術活躍之地。朱蒂‧支加哥、蜜莉安‧夏披蘿(Miriam Schapiro)、艾美‧戈登(Amy Golden)等代表人物都在該處活動，洛杉磯女藝術家會議(Los Angeles Council of Women Artists)、加州藝術學院、加州大學聖地牙哥分校等更成為女性藝術的中心重鎮，影響極為深遠。畢業於中國北京師範學院與中央美院研究所的劉虹，一九八四年來到美國進入加州大學聖地牙哥分校，正逢女性藝術發展最高潮之際，自幼生長於中國東北長春，滿族男尊女卑，「規矩」特別大的社會背景使她在一旦遇上這波覺醒意識立時引為自身的創作中心主軸。她從中國女性歷史宿命出發，自舊照片取材剖析傳統女性被壓抑與解放衍生的反省。劉虹認為思索的理解是一種心理的和可以轉移的過程，從廣角觀察它是可以跨越界線引致不同的解答，舊照片呈現的意義常常是中性而隨不同人種產生各自的解讀。她採用她在中國時敦煌所見的文明的斑剝歷程的表象，以舊照片作原材，呈示一種泛黃的記憶追索和滴流的時間感，以類似表現主義式的內心傾吐建立起獨具一格的繪畫世界。

　　對於形象的把握，題材的運用，氣氛的營造，色彩的敏銳，劉虹有一般人難及之處，是一位天生的繪畫者。她的視焦每常圍繞在被壓抑的女性的宿命上，繪製的中國婦女的歷史畫像——清宮裏的「老佛爺」、排排坐的福晉、梳著髮髻的婦人、纏足的婦女、田裏的女工……，她用一種滴流的技法表現出一份血汗和淚水交織的滄桑感與褪了色的時光傷逝之情，予人一份驚悚的感覺。像中國導演張藝謀的電影〈菊豆〉、〈大紅燈籠高高掛〉，劉虹的畫同樣突顯了中國民族性的苦澀與愚昧的歷史，以一種滿足異國性的獵奇，對父權社會的控訴和原始生命韌性的歌頌贏得西方的肯定。

　　九〇年代中期中國女藝術家們以群體面目對外展示她們的內心意識引起了西方藝壇的注意，尹秀珍、陳妍音、林天苗、蔡錦等是其中的健將，劉虹不屬於這一群辣妹，她比她們要早了十年，應是大姊大的輩分。她的創作是一粒中國女性種籽飄落到西方，一切從零從頭開始生長的結果。她的畫是歷史情緒的歸結，從清代圖象的〈五個太監〉、傳統中國女子的〈蒙娜麗莎ＩＩ〉、〈二個女人的故事〉、〈愛之女神，自由女神〉到描寫來至西方的〈居留證〉、〈洗衣店婦人〉都顯現了華人女性的歷史命運和她們一點一滴地融入西方社會的艱辛故事。她筆下的女性是既天真又頑強的，她們的生命一次次地在她的畫布上開綻與凋謝。從西方女性的兩性抗爭到東方女性回眸的擁抱這份苦澀和不平，劉虹本身也在宿命中輪迴流徙，東方的烙印同時在她的心裡和畫上慘厲地滲瀋流動著。

　　附圖〈難民：母與子〉右下角是中國的傳統山水圖象，同樣是行旅描寫，從谿山行旅成為了流民圖述，畫中間精細描繪的鳥是否有遷徙或自由的暗示？紅色背景強烈地襯顯出黑白的人物主題兼帶慘烈的意蘊；滴流的感覺又產生一種綿延、滄桑的聯想。

難民：母與子（Refugee：Mother and Son）
劉虹　油彩畫　203×203cm　1999年（Ben Blackwell 攝影）

75 ─ 頹廢的淒美 司徒強 (Szeto Keung 1948-　　)

　　尼采（Friedrich Nietzsche）在論《悲劇的誕生》（Die Geburt der Tragodie）裏把藝術家分為阿波羅型（Apollinische）和戴奧尼薩斯型（Dionysische）兩種。前者是希臘的太陽神，象徵對真、美理性客觀的追求；後者為酒神，代表陶醉的、無韁的、主觀的感情宣洩。其實現代人更多是尷尬地介於這二類之間，既因知識而理智地認清真理並不具有永恆性，因此感覺了心靈徬徨無依的痛苦，卻又不能斷然做逃避的抉擇，以致抽刀斷水水更流，淪為一種頹廢的無奈悲情。在海外華人畫家中，甚或可說在包括了海峽兩岸的畫家中，把現代知識分子內心頹然的哀愁淒迷表現得最為動人的，當推旅居紐約的畫家司徒強了。

　　司徒強一九四八年出生於廣東，在香港成長，後來到台灣師範大學學習藝術，畢業後赴美國深造，一九七九年獲普萊特學院（Pratt Institute）碩士。司徒強早年曾致力嶺南派水墨繪畫，旅美後改畫超寫實技法油畫，得到O.K.哈里斯畫廊賞識嶄露頭角。八〇年代的作品以亂真著稱，他畫與實物同樣大小的膠紙、圖釘、信封、紙袋、釘書針和舊照片等，背後畫上紙板與木板紋理，由於寫實技巧非凡，使人誤以為是真的實物。他從逼真跨進到亂真，並不只為視覺的挑戰與遊戲，而是巧妙地點出真假是非的虛幻，眼見的不可信賴，反映了現代人對知識的懷疑和理性的幻滅，以及因之產生的苦悶和無聊的荒謬情緒。

　　九〇年代司徒強作品特色是畫面的背景變為抽象的敘述，再在其上畫上極度寫實亂真的玫瑰或鳥羽，在抽象、具象對比中讓人忍不住地驚豔，蘊涵著淒美詩情。有些畫畫於鐵板上面，花枝被膠帶黏貼於渾沌的背景上，空使燦爛無奈地褪色，落瓣飄零，一莖飛羽，欲語還休地顯示出一份纏綿的哀慟之情，畫裡弘揚的美感是以生命的枯萎為代價，這是現代人何等沈重的心靈負擔。

　　司徒強的個性率直，生活上不修邊幅，但在藝術創作上絕對一絲不苟。他重思考，堅持不以浮泛的快感去取代美感，使得作品具有特殊的深度與厚度。比諸十九世紀末至今百年左右的西方厭世風潮，例如法國詩人波特萊爾（Charles Baudelaire）的頹廢與死亡，司徒強的畫不在直接詛咒現代生活或充滿不可藥救的悲觀傷情，卻顯得從容沉靜。他比台灣流行的頹廢文人畫的風月作品，或大陸的「新文人畫」含有更深的哲想和更濃的自我嚙嚼的感情。「問世間，情是何物？直教人生死相許」，藝術是畫家一世的情愛，創作者每於其中憂鬱地細訴內心對人生感受的甜蜜與苦澀。

　　藝術是哲思的，也是情感的，在阿波羅和戴奧尼薩斯之間，藝術家為理想默想的同時，也永遠在開創著生命。

　　〈落〉是司徒強的典型的代表風格。畫面幽暗的背景採用抽象手法表現予人頹然的滄桑情懷，畫上超寫實可以亂真的花朵，孤獨地掉落於畫裏右下角落，花的陰影尤其加強了真實的感覺，達臻欺瞞視覺的效果。花瓣馨香的綻放帶來了生命的喜悅，其中又摻揉了命運偶然的無奈和傷逝的詩意。

■落（Fallen）

司徒強　綜合媒材、壓克力、畫布　63.5×87cm　1997-8年

76 ── 旁觀者也是參與者 王克平（Wang Keping 1949- ）

　　在中國傳統文人藝術範疇裏，雕塑向來只是一種工藝品，廿世紀西潮影響下專業雕塑家才有較顯著的地位。早年留法的李金髮、劉開渠等人注重歐洲學院手法的移植，一九一四年後留學蘇聯的錢紹武等仍與西方雕塑的大傳統有著血源的傳承。來自中國，目前在法國居住、創作的王克平與台灣的朱銘是在這個傳承之外直接從民間生茁，以充滿泥土氣息的生命力著稱的異數。朱銘晚近的作品形式上逐漸與西方現代藝術合拍，王克平較多地維持了質樸的本貌。

　　一九七六年文化大革命結束，中國採取改革開放的政策，一九七八年北京西單民主牆出現，民主思想鼓舞了文藝創作的解放，中國在野藝術團體此時候紛紛舉辦展覽，像上海「十二人畫展」，北京「新春畫展」、「星星畫展」等等，這些展覽與往昔官辦的美展不同，更具活力和自由精神。「星星美展」是其中影響最大者，不單中國轟動，甚且引起國際的注目。

　　自第一屆星星美展起王克平即是其中的中堅成員。他的父母是文藝界知名人士，本人曾經入伍參軍，做過工人，也擔任過電視劇團演員和編劇工作。星星畫展前不久未曾習過藝術的他才開始木雕創作，風格雖然接近素人藝術，由於本身學養和敏銳的表達能力，得能把素人藝術的稚拙與現代精神結合。當年「星星」的許多報導未必然從藝術出發，像它的成員李爽與法國駐北京外交官戀愛被捕，還有王克平與法國留華女留學生結婚都吸引了西方傳媒大量的報導，後來他們二人都先後移民到法國。王克平早期作品具有社會批判性，這在中共統治下從來未曾出現過，他的〈偶像〉、〈沉默〉、〈社會中堅〉等在刀鋒邊緣對中國社會問題作檢視，在當年時空環境下常讓他的朋友為他捏一把冷汗，雖然作品裡政治的寓言性白了一點，藝術上的成就仍值得商榷，但卻使他聲名大噪，成為中共最頭痛的人物。

　　一九八三年中共發動一波「剷除精神污染運動」，批判受西方資產意識影響的藝術，在野畫展煙消雲散，王克平於次年移民至法國。在自由創作環境下沒有了批判的對象，他的作品逐漸趨於精純大器，脫離開早期批評諷刺的玩世情結與民俗手工藝式的表現，加重了半抽象的變形比率，顯示了作者較厚實沉穩的一面。他常在工作室中看木頭，從它的節瘤、枝杈、裂痕、樹洞、年輪中尋覓生命的痕跡，他的創作手法是雕，是把多餘部分去掉。米開朗基羅作大衛像時曾說：「我只是把他從石中拉出來」，同樣的王克平自樹中找出他要的形體。由於自學的背景，他不在創造一種新語言，而對藝術本質的「人」作觀照，像原始、樸素的初民藝術般充滿自信的力量，與廿世紀西方雕塑反映的機械文明完全不同。

　　在國外他曾在巴黎市政府畫廊舉辦展覽，為美國史丹福大學圖書館作木雕，應邀參加漢城奧運美展與香港回歸的「中國藝術大展」等。一九九九年獲邀參加巴黎香榭里舍大道「廿世紀末國際雕刻回顧大展」，展品是一組七件一個多人高的巨大木雕〈旁觀者〉，包括了八個人物，其中一件為二人相抱一起，附圖是此件作品的部分，這些像南美復活節島望海的原始雕刻矗立在巴黎最繁華的街道，一方面被人觀賞，一方面觀賞著人們，在展現個人不加矯飾、渾然純樸的大氣魄創作精神中又顯露了作者敏銳的機智與幽默。

旁觀者（局部）（Spectators）

王克平　木雕　1999 年

77── 樹影斑牆的舊夢 卓有瑞（Y.J. Cho 1950-　　）

當八〇年代中期超寫實主義逐漸退潮，受到極限藝術影響，強調藝術純粹性，追尋客觀、無我的超寫實畫家們終因有話想說，令得自身揭櫫的「無我」破功之際，紐約華人藝術家像韓湘寧、姚慶章、秦松、夏陽諸人紛紛改弦易轍，放棄超寫實技法另尋不同的藝術之旅，卓有瑞是極少數面對變動潮流逆向而行，繼續超寫實攝影描繪技法創作，並且受到藝術圈青睞的藝術家。卓有瑞的異數不是偶然，她的超寫實畫歷由來已久，她曾是在台灣最早運用此項手法創作的畫家。一九七五年甫出師大校門的她繪製的〈香蕉〉連作在台灣引起極大的矚目。一九七六年卓有瑞負笈美國，於次年獲得奧伯尼紐約州立大學（State University of New York, Albany, NY）藝術碩士學位，很自然成為超寫實繪畫的接踵者。

卓有瑞雖然採用超寫實照相繪圖的技法，但她的藝術理念與當時漸成強弩之末的超寫實主義並不相同。本質上她的繪畫是主觀的、抒情的、「有我」的傾訴她豐沛詩意的藝術情感，而不流於超寫實慣常的冷漠，這一特質使她自外於流行的潮起潮落，更具人文的感染力量。

藝評家謝里法為文認為如果卓有瑞沒有離開台灣，她可能是繼陳進之後台北藝壇最卓越的女流畫家。雖然長期羈留海外，國內對她的認同定位難免混淆，但是她的出眾仍然獲得公認。居住紐約以後卓有瑞開始繪製系列陋巷牆角的特寫作品，二十年來她畫了無數的牆，筆下的「牆」成為她的招牌，牆既具有隔絕劃界的象徵，又具圈圍包容的意義，牆裏牆外，拒與迎間揣看如何去思索。生鏽的水管鐵板，破舊的水泥地，剝損的木板，斑落的石灰牆，摻揉了日光樹影，縫隙的野草小花，潛藏於她畫裏的是帶著深濃沉重的傷逝，是情境、質地、思茫的迷醉。認識卓有瑞的人知道她有溫暖樂觀的個性，她在畫中用陽光去平撫悲戚，減輕廢牆的滄桑，使歲月的淒美寂寞發為一聲幽微的嘆息，不自覺流露一份女性娓娓的溫柔。

九〇年以後卓有瑞的畫逐漸拉近了人與牆的距離，超寫實技法反使得畫面更形抽象。美國第一代超寫實畫家理查·艾士蒂斯（Richard Estes）認為「寫實中的抽象素質比大多抽象繪畫更為精彩」，這句話恰是卓有瑞近期作品的寫照。卓有瑞的畫是一首首詩意的謳歌，她每用全部的心力唱它。她用粗糙的牆表現了精緻細膩的繪畫技法，用堅硬的牆敘述出柔韌纖敏的藝術情感，用平面的牆展現她思想的深度，這一切使她成為一位傑出卓越的藝術家。

〈九七〇六〉一作是她中國絲路取景之作。歷年來她畫過世界各地的牆作系列，在看似相同的平面牆上努力表現出各地相異的氣質和精神。畫畫過程中她以自己嬌小的血肉之軀和精神力量完全融進畫裏，生衍一份人文的情感。此作裏平面的牆加上牆前樹木投影，畫面展現了立體深度，泥灰牆與磚牆靜靜地並置，是古台搖落，惆悵舊事的歷史。婆娑的樹影帶來空氣，樹隙透進的陽光輕撫著歲月的滄桑和寂寞，彷彿聞得到樹草的芳馨。淡淡的靜寥謐韻，是生命與時間無語的對話。

■ 九七〇六（9706）
卓有瑞　綜合媒材、畫布　91.4×152.4cm　1997年

78 ── 廿世紀的李伯大夢 謝德慶（Tehching Hsieh 1950-　　）

七〇年代西方出現的行為藝術遠緒畫家克來恩（Yues Klein）和波依斯（Juseph Beuys）的肢體語言，藝術創作者以不具銷售性的行為動作，藉由表演形式提示一份文化與社會反思的、多面的豐富意涵，以對抗藝術文化商品化、物質化的趨勢。此一初衷原具崇高的理想性，創作留下的相片、影帶純是文獻紀錄。這一新藝術的出現經由大眾傳媒的廣泛報導，創作者迅速成名，導致後繼者爭相競逐媒體的焦點，在缺失內涵深度、表演淪為作秀的情形下，嚴重地扭曲了行為表演藝術的初始理想。在相片、錄影皆成為商品的今日，回頭看此一藝術的先行者，就有分外值得懷念之處了。

謝德慶從事此類創作的時間甚早，七〇年代初他在台灣時即從二樓窗口跳下，開啟了他行為藝術的先河。一九七四年參加船員訓練，以跳船方式非法進入美國居留。自七八年起陸續發表了以年度為表演期的「One Year Performance」行為藝術：〈自囚〉、〈打卡〉、〈戶外〉、〈連結〉等等作品，由於進行的時間甚長，增加了作品完成的難度。像〈自囚〉是獨自監禁在一個11×9英尺的籠子中生活一年，不說話、不書寫也不閱讀；〈打卡〉是每小時打卡一次，持續一年；〈戶外〉是生活於紐約都市叢林的戶外一年，不進入任何遮蔽物中；〈連結〉是與女藝術家琳達‧蒙坦娜（Linda Montano）用一條八呎長的繩子相連生活，互不碰觸……。他曾自述說到紐約是為著追求一種自由表達的藝術創作，結果他選擇在一種被限制的時、空中作追尋，連帶地使得他生活中的一切都與他的藝術密不可分，在顯得荒謬的臨界點上，一種曖昧的、模糊的，卻又豐厚的內蘊與人身的耐力和精神的毅力相激盪，散發出迫人的興味。在當代所有行為藝術家中間，謝德慶最能夠將藝術創作與生活融為一體。卡夫卡（Franz Kafka）式的思考藉由行為活動變成為一種強迫性的儀式，在一個束縛和限制的環境中維護創作者內在的自由。「點子」固然是創作的酵母，如何經營，使得秀一場濃縮為多面思維的反芻，還是決定作品成功與否的要素。謝德慶成功之處在他親身面對了體力和精神極限的考驗實踐，使得點子不致淪為虛無的苦肉計，而具備了藝術的深度與感動力量。

一九五〇年出生於台灣屏東，高中肄業即結束學校教育，曾隨席德進等人習畫……，謝德慶的資歷不算顯赫，但是他在海外華人當代藝術中佔有重要的地位。八六年底謝德慶生日起他開始一件內容是「作藝術但不發表，不接受訪問」的新作品，至九九年底世紀末完成。早在本世紀中，約翰‧凱吉（John Cage）一九五二年作的〈四分卅三秒〉和勞森柏（Rober Rauschenberg）的〈白色的油畫〉均提示出空白的冥想與可能，謝德慶十三年閉關磨劍提出的是另一形式的空白，二〇〇〇年一月一日他宣稱完成了〈十三年計畫〉，又宣布今後的創作是「金盆洗手」不再作藝術，面對今日瞬息萬變並健忘的藝壇，這是一場生命的豪賭。諸法皆空，是否能夠自由自在？李伯大夢醒來究將使他成為傳奇或遭受遺忘，為藝術的譎詭提出了深一層的檢視。

▌一年行為藝術：戶外（One Year Performance）
謝德慶 1981-1982 年 （本圖取自行為藝術海報）

79—聯作的「獨」、「統」問題 周氏兄弟（Zhou Brothers 1952, 1957~ ）

中國大陸自從七〇年代末期改革開放以來，年輕藝術家接觸了西方當代藝術，產生了兩種十分特殊的發展，一是極端的個人化，特別到九〇年代後，觀念的、身體表現的創作當紅，藝術家個人的強、悍、霸性有愈演愈烈之勢；另種發展是中國自文革以來的集體創作演變迄今，藝術的集體性有時候與前者竟是相輔相成，像前衛藝術與女性藝術都是以集體力量在國際呈現，其中周氏兄弟的藝術創作即既具備集體性的合作力量，又有個人性的獨立特點。在東、西方藝術發展上雖不是空前，但也算是少數的特例了。

周氏兄弟是周山作、周大荒二人對外的通稱。他們本名少立、少寧，出身廣西少數民族壯族，曾在上海戲劇學院和北京中央工藝美院進修。自一九七三年起二人即採聯合創作形式以廣西家鄉的花山洞窟岩畫為精神歸依，作粗獷而具原始力度的繪畫與雕塑。據他們自稱，二人聯作相互扮演了彌補與破壞的角色，二人間既有配合，也有對立。創作間的不和諧是一種力量，甚至破壞也是一種力量，它會帶來新的可能。創作品是爭論和妥協的最終共識的產物。

一九八六年周氏兄弟因為展覽來至美國芝加哥，就此居留下來並於短期間獲致注目，作品經常在歐美展出。一方面由於創作的風貌近似原始初民藝術，接受度無分國界，即興式創作能夠以量作快速的機會鋪陳；一方面也由於二人合作的特色打破了常人對藝術「獨」創的固定認識，成為新的吸引「賣點」。他們作畫講求肌理塑造，產生洞窟岩壁般的凹凸質感，色彩力求單純，配合上簡易的符碼圖騰，表現出原初藝術的神祕性與精神的張力和迫力。

由於二人「聯作」藝術，他們受到較多的討論與褒貶。有人譽為心靈的對話，或比喻作音樂的二重奏或鋼琴四手聯彈，甚至雙人舞蹈。但是音樂作曲乃屬個人行為，演奏與舞蹈雖有多人參與，卻依譜而循，不求即興的創意。可見繪畫終不同於音樂和舞蹈。除非兄弟、夫妻等牢固的親誼，其他「合作」很難保持默契並持之以恆。英國的吉爾伯特和喬治（Gilbert and George）是對同性戀戀人，是當代藝術聯作的代表；大陸還有羅氏兄弟，也從事聯合創作，看來「家庭企業」的組合是聯作發展的唯一可能。

繪畫上「二人心靈的對話」，觀眾難見「獨」的對話的過程，無由分辨那一筆是誰畫的，見不到他們的互補與破壞，只得到對話完成後「統」的協議結果。現代藝術強調的自我在後現代時空下已呈退潮之象，極限藝術、超寫實主義都強調心中無我，當然就給予聯作滋生的空間，至於引發的法律權益和考據、鑑定等問題，是後人再要傷神的事了。

■ 燃燒（Burning）
周氏兄弟　208.3×203.2cm　1995年

80 — 後現代啟示錄 陳丹青（Chen Danqing 1953-　　）

　　陳丹青在大陸時候以青壯之年即成為享譽全國的畫家，八〇年代初期所作的〈西藏組畫〉敘述文革期間上山下鄉在西藏的見聞，畫裏洋溢著樸實的人性和詩情，表現了生活原形的藝術美，一掃文革中形成的「高大全」、「紅光亮」的矯飾風格，十分感人，成為當年的經典作品。

　　一九八三年陳丹青前往美國發展，在大陸開放後算是很早「流落」海外。憑他中央美院紮實的基本功力，原可輕易的靠寫實技能謀求生活和經濟保障，但是面對了後現代多元的藝術現象，他卻嚴肅地思考自己前面的道路。對於脫離了根源的「民族」畫，他已失去了創作的興趣和驅策力量。八九年民運事件發生，對他是一個新的開始，他在其中尋找到創作的動力。借助於現成的古典大師的名作和時事圖片，他畫了數組巨大的並置畫，在「模仿」過程中提出了自己的意圖——並置的圖象經他選擇，解釋卻因人而異；換言之，畫家提供了素材，對於慣見的圖象，由於並置產生重新閱讀的可能，解構的權力卻交由觀眾篩釋。壓扁的鴿子，激烈的表情，拉扯的肢臂，橫躺的女體，張舉的雙手，熱烈的親吻……，裏面有東西古今的對比，暴力、混亂、色情、淫佚、生死，一齊交織成一幅幅天翻地覆的後現代啟示錄。

　　在緊張的內容後面，陳丹青也常以冷靜與之對應，像他把天安門六四事件被砸爛的自行車、焚毀的坦克，配上了波依斯（Joseph Beuys）的鋼琴裝置藝術，使一件狂飆的政治悲劇產生出荒誕的音響和反諷意義。

　　在連續幾年充滿激情的創作之後，陳丹青開始以平復後的心情從事系列「靜物」畫，把古書、畫冊、花花公子雜誌等並置在一幅畫面上做為靜物處理，同樣具有東西、古今、色情的對喻和內涵，卻一變嚎啕的宣洩為冷靜的旁觀，藉由「卑順」的臨摹，旁觀也能夠表現出紛亂的內心視象，黯黚發黃的色調，像惹滿塵灰的明鏡，「本來無一物，何處惹塵埃」，任由觀者自由觀之、思之了。

　　陳丹青是個入世的人，他的入世不在物慾的徵逐，而在於對周圍社會的關心，他用創作來思索、反省人間的問題，並且迫使觀眾與他一齊去思考面對。民族歷史和正似不復回首的流水，都只有一次性而無由比較選擇，這是人類生命中不能承受的重。陳丹青用圖象重複了歷史畫面，創作過程中作者自身選擇了圖象，賦予觀眾第二次、第三次去選擇屈從或反叛的權力。儘管藝術家本人大辯難言，但他的創作在啞默中觸及了一個個兩疑的詩論和思省。

　　廿世紀末期大多數藝術工作者放眼在未來的探險上面，觀念、裝置、電腦、充滿了新奇物事，陳丹青卻選擇了反思的路徑。人類的未來有賴對未知的開拓和過往的反省，人若不能從歷史記取教訓則無由進步。可喜的是陳丹青為這方面付出的努力，他是位優秀的畫家，把自己的藝術植根於土地、歷史與民族上面，與他們的脈動息息相連，使他的創作充滿人性，自然地顯現了豐沛的生命活力。

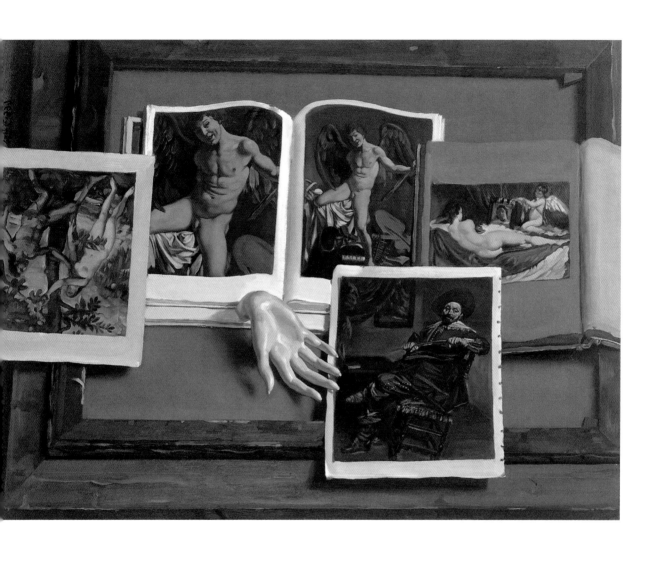

▌巴洛克協奏曲（Baroque Concerto）
陳丹青　油畫　154.9×193.5cm　1997年

81 ─ 幽微的舞台　梁兆熙 (Leung Siu-Hay 1953-)

　　藝評家黃海鳴曾經用法國文學家普魯斯特的書名《流逝的時光》形容梁兆熙的展覽，很有文學性，事實上梁兆熙的畫確實有這麼一份文學內質。他八○年代的作品用纖細、繁複、精確的技法顯示出一個冷漠、詭異的內心世界，在後工業文明的現實生活中，這個世界顯得疏離。像卡繆的《異鄉人》般，他的現實也是荒誕的。存在主義認為荒謬具有二種不同涵義，一方面它是一種事實的狀態，同時也是某些人從此一狀態獲得的清晰感知。對於這一位長時間居住在歐洲的畫家而言，作品裏透露的這一種法國式的神經質更多於中國的懷鄉情緒。

　　梁兆熙喜歡用黑白單色作畫，當色彩被抽離，好像畫家的熱情也被抽離般，他陳列了一個冷靜的時間舞台，骸骨、老照相機、檔案、相框、盆栽植物……，所有一切都像照片般在時間中「停格」下來。他的畫不像陽光躍動的印象派去把握時間的當下剎那，也不似未來主義強調時間的流動感，基本上他的時間是沉默的、中性的，是不斷消蝕的，像大海般深沉，一切個人的感懷都被黯黑的緘默吞噬了。

　　九○年代他同樣用素色畫了系列主題明確的靜物，散置的植物莖葉或一條魚體，從往昔畫面裏眾多的物事中放大突顯了出來，從繁瑣變得單純，他仍然抱持著冷靜的心態盡量對對象不去作過多的詮譯。這時的作品在創作技法上顯得較自由，沒有為形所役的拘束，在敘述的語法上也更為精煉了，不再刻意強注舞台上的光源，不讓秩序與紊亂去分散視焦，更能集中心力去表現筆下之物，當存在成為了本質，其他一切就不再重要了。在寫實的手法上，他不同於照片之複製（reproduce），而著眼於選擇（select），在接受和拒絕之間表現出一種超越性。他的世界是陰側的，他為自己經營的舞台打出的燈光雖然黯淡，卻不朦朧，讓生命在暗黝幽微中成長、停止和消失。壯麗的死亡容許容易，在受苦中生存下去更需要勇氣，事實上受苦永遠沒有最後一次，他的畫裏表達出的沉默也就顯得格外地深沉。

　　莎士比亞在他戲劇裏寫道：「假如我必須死亡，我會把黑暗當作新娘。」黑暗絕不僅只是一種顏色，它不是靜止的，從一種黑色變成為另一種黑色，黑色一樣有著千變萬化。在梁兆熙八○年代的大作〈D.F.公園〉、〈十月〉等作品中，漆黑的背景就像中國畫背景的留白，可以吞噬一切，也創造一切。一九九六年的〈植物〉素色畫面裡，闊葉植物、石頭、海馬等不相干物事的並列像是不經心的偶遇生成，畫面四周淹沒於黑影中，他用纖細敏感的技巧處理肌理，保證了創作的品質，斑剝的白色背景像舞台燈光從後打出，使得物與物由於背光，彼此產生一種曖昧的聯繫和戲劇性的魅力。

　　梁兆熙於一九五三年生於所羅門島，一九六五年移居到香港，自一九七六年起定居於巴黎，作品參加過法國、香港、台灣多次展覽，以堅強細膩的個人風格為藝壇所重。在文學性的表象背後，展示的是一個幽黯的心靈舞台，過往的經驗和思維在舞台上面明滅流逝。

　　〈植物〉是梁兆熙典型的風格作品，微黃斑剝的背景帶來歲月神祕滄桑的感覺，幾莖植物或捲曲或舒展，帶刺的果實與鋸齒葉像化石的遺跡凝結在畫面上。

植物（Plants）

梁兆熙　炭筆、色粉、布　80×116cm　1998年

82 — 從廈門達達到巴黎達達 黃永砅（Huang Yong-Ping 1954-　）

　　一九九三年黃永砅在德國斯圖加特發表他的觀念裝置作品〈世界劇場〉，在一個龜形的密閉空間放入蜘蛛、蠍子、壁虎、蟾蜍、蛇、蟑螂等生物，讓它們在其中自相生滅，或彼此爭食。此一作品意義並非明確，不單只是弱肉強食，也有生物演進，古時候鬥獸場的隱喻，中國苗人弄蠱的民間宗教神話想像……。當這件作品於九五年準備繼續在巴黎龐畢度中心展出，卻遭到動物保育人士抗議，最後展出時把動物取出，改把抗議信函放置於容器內，造成了延伸了交辯意義的展品，顛覆了贊成與反對雙方的論述。此項事件西方媒體曾經廣作報導，正如谷文達的〈月經帶〉，徐冰的〈豬作愛〉幾件作品，中國青年藝術家再一次以邊界遊戲撞擊西方的思想界。在「我思故我在」的哲理下，這種藝術爭議風助火燃，源源造就出許多當代藝壇燦爛的新貴，成為各方美術館爭相邀請展覽的對象。

　　中國大陸自從七〇年代尾採行開放政策後，年輕藝術家接觸到西方現代藝術，曾產生所謂的「八五新潮」，當時作品多半還停留在平面上的求變。隨著門戶開放，西方資訊大量湧入中國，最新的裝置、觀念創作形式終於吸引了青年藝術工作者去嘗試，黃永砅是其中開山人物之一。五四年出生的藝術家畢業於浙江美院，當年他將東、西方美術史放入洗衣機裏攪拌，引起了西方的關心及學者注意，一九八九年法國籌辦「大地魔術師」現代藝術展覽，黃永砅獲邀來到巴黎參加並且定居下來。

　　八九民運之後，中國政府對於這類前衛的西方藝術形式採取壓制策略，但是西方卻更傾注他們的注意給這些代表反叛與改革的藝術闖將。旅法後黃永砅持續創作，基本上延續他八〇年代開始的「廈門達達」的文化虛無主義和反藝術思想。他一方面運用洗書的形式以西打中，一方面運用中國古代的占卜、易經、風水等以非理性的詩論企圖超越文化深層的理性地位，這是以中打西，但是二者的偶然同樣淡化了藝術家個人的「權力」。做為中國前衛藝術代表之一，作品曾在法國、德國、荷蘭、瑞士、義大利、美國、加拿大等等地方展出，一次又一次以其富思考性和顛覆性的展品贏得注目。當然快速的成名也使他的未來面臨更嚴峻的考驗，安迪‧沃荷（Andy Warhol）的名言說未來是每個人成名十五分鐘，這句話是否會成為這群青年藝術明星們的宿命？如何可長可久，不為瞬間的曇花一現，相信是包括黃永砅等現代前衛藝術家必須面對的課題。

　　在大型國際藝術活動中有這些年輕的中國藝術家參與是可喜的現象，他們的創作提出了問題，衝擊人類思考，由於思考又加深了創作的厚度，在互為因果的共震下，當代藝術將來若是獲得肯定，當在這一思想的探險上面。

　　附圖的人們正在觀看〈世界劇場〉，龜形盒子內的動物搜自世界各地，彼此在其中生滅爭食，物競天擇，宛如一個小型的世界劇場；劇場外人們的不同反應，或讚賞、或攻訐，不同人種、文化的觀點又成為一個較大型的世界劇場。這究竟是藝術作品的偶生現象抑或藝術家刻意求取的效果？黃永砅以「生物」創作，引起對於生命漠視的討論再達到確認的過程，再一次藉由西方媒體廣泛的報導促起人類的再省思。

▌世界劇場（Colosseum）
黃永砅　觀念裝置　1993 年展於德國斯圖加特（Thomas　Pfundel 攝影）

83 —— 傳統女性的現代之舞 秦玉芬（Qin Yufen 1954-　　）

　　當代女性主義藝術的特徵常圍繞在個人的、家庭的與私密的三個主題打轉，中國的前衛女性藝術家的創作也多不出此一範圍，像林天苗、蔡錦、朱冰、邱萍偏述性的意識流露；李健麗、尹秀珍多作家庭歷史的記錄整理，胡冰、潘纓、陳妍音、施慧、沈遠則喜私密的牽扯糾葛……，這一紅粉兵團的團員多經歷過文革的洗禮，顛覆性甚強，強調作品傳達的力量。秦玉芬置身這群藝術家中間為其中一員，但是創作的本質與其他人相當地不同，她的作品特別具有音樂性和詩意美感。畫水墨出身的她，其現代裝置從取材到表現都非常有中國的內蘊，沉緬於古典文學中追尋那一份感覺，用現代手法還原一種自古即有的才女的抒情宿命，近乎詞，以意境擅勝。〈玉堂春〉、〈琵琶行〉、〈輕舟〉、〈測深〉、〈扇〉、〈青衣〉、〈行吟〉、〈夜的曲線〉、〈舞台的眼睛〉、〈風荷〉、〈顏色的傳色〉、〈雲籬〉、〈笛島〉……，光聽作品的名稱就已十分詩情了。她善於營造一種環境與劇場的氣氛來烘托創意，〈風荷〉以一萬個蒲扇漂浮於頤和園昆明湖上，令人想起《苕華詞》與《人間詞話》的作者，蹈湖自沉的王國維「高峰倦眼覰紅塵，爭教湖水宿詩魂」；〈玉堂春〉以晒衣架夾著一張張宣紙在德國斯圖加特市立博物館劇場建築中隨著風與京劇音樂旋律擺蕩起舞，像是一首宣紙的大戲；〈顏色的傳奇〉在劇院舞台上以毛裝佩上女子的長裙，用隱藏的話筒講述女作家閔安琪的文革回憶《紅杜鵑花》，詭弔中透隱著人生如戲，戲如人生的思辨……。她的作品不是表現現代女權強悍的一面，而是傳統女性一種溫婉的柔韌，像李清照的詞，尋尋覓覓，或也似吳文英筆下「丹青誰畫真真面，便祇作，梅花頻看；更愁花變梨霙，又隨夢散」，對於命運作幽微的感述。

　　一九五四年生於山東，五七年起住於北京，原先畫水墨畫，八○年至八五年多次參加北京在野藝術展覽，一九八六年起居住在德國柏林，先生朱金石也為前衛藝術家。秦玉芬於八六、八七年應邀在德國柏林貝坦尼藝術家中心（Kunstlerhaus Bethanien）工作，一九八八年獲德國學術交流中心柏林藝術家獎，一九九七年再獲柏林文化部藝術家工作獎，展覽遍及歐洲、美、加和中國各地。她的創作從日常事物中取材，融入藝術家豐富的古典學養與現代的審美情感，作品不是討論，而是敘述自己與民族共有的一份感受和經歷。冥想是微微的，像台灣女詩人敻虹的詩：「忽然想起，但傷感是微微的了，如遠去的船，船邊的水紋……。」慣見了當代女性主義張牙舞爪強霸的創作，聽膩了狂轟濫炸的偏激論調，回過頭看秦玉芬的作品當可發現一份沉穩的雋永溫厚，「傷春不在高樓」，於平實中達到藝術感人的張力。

玉堂春（Spring in the Jade-Hall）
秦玉芬　裝置藝術　1995 年展於德國斯圖加特市立博物館

84─為顛覆建造紀念堂 谷文達（Wenda Gu 1955-　 ）

　　廿世紀現代藝術大環境是「革命無罪，造反有理」的溫床。中國接觸西方現代藝術的時間甚晚，七〇年代末尾改革開放之後現代藝術資訊才傳入中國，但是由於紅小兵的闖將精神其來有自，「八五新潮」之後前衛思想勢不可擋，中國青年藝術家們浸淫此一潮流似魚得水，西方學者與傳媒對於封閉後開放的中國充滿好奇，不斷投注關愛的眼神，使得這批青年藝術群短期內躍登國際的舞台，叱吒風雲。谷文達是這群前衛造反派的大將，戰功彪炳，也引起很多爭議，不單是在國內如此，一九八七年他到海外後依然毫不收斂地繼續其顛覆能事，使得藝術新聞總離不開他。他與徐冰於八〇年代在大陸時即運用文字創作藝術，他採用錯字、別字、反字創作，徐冰則刻製偽字。二人的藝術理念儘管有根本的互異，但其共同點是把傳統文字盛載意義的元素還原為視覺圖象，或賦予「文字」新的內容功能。其中徐冰較具知識分子的載道精神；畫水墨出身的谷文達卻具書法的「氣」與「勢」，善於營造神祕的，龐大的宗教式的情感氣氛。

　　谷文達一九五五年出生，畢業於上海工藝美術學校，一九八一年獲浙江美院碩士並且留校任教，他是一個不斷吸收新事物，在創作上勇於嘗試的人。初中時擔任過文革紅衛兵的宣傳工作，懂得一切極端和破壞的力量，早年的作品實驗性強烈，形象鮮明。香港漢雅軒負責人張頌仁認為文革的荒誕和理想色彩可以誇張地譬喻為毛澤東的超級達達作品，谷文達針對文化本身結構──或思維方式，或價值觀念──作破壞性的新詮，是其紅衛兵本色表現。

　　叔本華（Schopenhauer）哲學認為世界是意志的發現。谷文達自然受到西方現代藝術影響，但是他無意重複西方的舊路。喜用物象作立體式的象徵性的演衍，以個人精神意志來支撐思維中崇高儷人的奧祕震撼。八〇年代他最早將文字支解組合，在中國吹皺一池春水；到海外後他曾用老鼠、胎盤粉、月經帶和毛髮創作藝術品，用他的意志履行創作的不斷爭議並且贏得注目。當物件抽離了原本的功用，即成為藝術家的工具和手段，谷文達深諳「遊戲」之道，他放棄了藝術絕對真理的追求，以瞬間、如變色龍的轉換替代，以刻意引導的誤解為解釋的方法，樂此不疲地營造他帶有東方神祕主義意味令人震慄的藝術道場。

　　跨越了達達的反藝術，谷文達畫的「宇宙流」現代水墨被浙江美院院長潘公凱譽為中西藝術的分界線，他把超現實與達達的荒誕和水墨神韻結合，多此一步即不再具水墨精神而成「西畫」了。他的頗有爭議的裝置作品獲邀在世界展出，從草莽到美術館廟堂，是否意味著他終於從造反中修成了正果？一磚磚營建的顛覆紀念堂究竟在藝術史上的長遠評價，也許還要看下一代造反派是如何的「革命」了。

　　〈聯合國──中國紀念碑：天壇〉是谷文達歷時七年的大作中間的一個部分，以混合族裔頭髮編織的髮磚砌成為墓穴似的祭壇，中置明式的太師桌椅，椅面裝上電視屏幕……。谷文達的裝置特色常常是龐巨、神祕和儷人的。文字有中外的結合，家具與電視螢幕為古今的對置，螢屏中播出的是美國長島天空的「天堂」影片，時空的疊置顯示了藝術家巨大而強盛的企圖心。

█ 聯合國─中國紀念碑：天壇（United Nations-Temple Heaven）
谷文達　人髮裝置　1998年紐約亞洲協會 Inside-Out 展覽（Jiang Ming 攝影）

85 — **文字的烏托邦** 徐冰（Xu Bing 1955-　　）

　　一九八四年，谷文達以似是而非的篆字形象的錯別字作藝術創作，徐冰於同時也正埋首在傳統的活字印刷中刻製他的〈天書〉，歷時三年才於一九八八年完成發表，他們二人對於文字意義的重新詮釋開啟出中國新藝術的「文字慾」風潮，影響深遠。二人後來都先後來到美國發展。九〇年代谷文達以人體工學作基礎，以其一貫的紅衛兵「壞孩子」的造反性格，以挑釁當代藝術為樂趣；徐冰較為沉潛，更專注地對文字作更深入的探索。

　　徐冰的〈天書〉又名〈析世鑒〉或〈世紀末卷〉，他雕刻了二千多個自創的繁體「偽」漢字裝釘成冊，徹底顛覆了一般人對於文字傳遞的認識。一九五五年生於重慶，父親曾任北京大學歷史系系主任的徐冰，畢業於中央美術學院並獲文學碩士學位，或許由於出身背景，作品特別具有人文意識，獲得知識分子的喜愛。一九九〇年末徐冰應美國威斯康辛大學（University of Wisconsin-Madison）邀請來到美國，基本上仍然延續自己的創作理念工作，一九九三年發表了〈豬作愛〉，以二隻身上蓋滿無意義的偽中、英文文字的豬放於鋪滿書籍的欄中任其交配，拍成錄影帶。最初題目是〈是強姦罪還是通姦罪？〉，後來改以中性的〈文化動物〉名之。他當初選擇公豬身上文字為「英文」，母豬身上為「中文」，具有明顯的文化反思意味，「幹」與「被幹」，迎與拒也點出了中國近代尷尬的歷史心結，但是「偽」文字又使得這份心結顯為荒謬。此一作品是書生氣質的徐冰少見的尖刻狂野之作，但與〈天書〉一致，誘發出各種知識的荒誕與困惑。

　　九〇年徐冰以棉紙拓印長城，製成他的〈鬼打牆〉；旅美後曾用蠶來寫書，或用電腦教學「偽」字；他也把英文字母漢字化，都有種荒唐的認真專注。九八年他為豬戴上熊貓面具當作熊貓展出，使人對其層出不窮的黑色幽默忍俊不禁而開懷大笑，但是他的作品不是一笑了之的。西方的存在主義到了卡繆（Albert Camus）已揭示了一種荒謬的存在，徐冰深深觸碰到今日這代人的苦悶與徬徨。他不屬於達達的破壞，而具有雄心以創作來建構烏托邦的理想國。他創造「文字」是為尋找人類思維對於文字的容忍底限，從顯得沒有意義的創作中尋覓「入道」之徑。他為藝術——或說是人生的荒謬付出巨大的努力，使得這個過程本身反而具有了特殊的意義。一九九九年徐冰終以鍥而不舍的執著努力，獲得美國麥克阿瑟大獎的肯定。

　　很嚴肅地去作一件很荒謬的事，或是一本正經地去作完全不具意義的工作，真的如此嗎？對徐冰，這永遠是一個富有禪機的問題。

　　徐冰〈天書〉的創作過程和結果是染盡紅塵又看破紅塵，他的〈文化動物〉卻反向而行。以二隻身上蓋滿偽文字的豬於特定空間任其交配，徐冰自述經過：「開始公豬無視周圍圍觀的人，非常努力地『工作』，後來母豬反過來不斷挑弄已經累趴了的公豬，雙方『目中無人』的互動反把四周觀看的男女逼至一種非常尷尬且無所適從的境地⋯⋯。」以種豬交配來隱喻文化交流絕對是荒謬的，但證諸歷史又若合符節，這部當代的「推背圖」任由觀眾作各自主觀的附會與解釋了。

文化動物（A Case Study of Transferences）
徐冰　觀念裝置、錄影　1993 年

86 — 新國際主義的話聲 陳箴（Chen, Zhen 1955- ）

　　陳箴於一九九〇年參加法國南部波利也斯（Pouries）「中國明天展」開始受到矚目，短短幾年時間成為國際藝壇的一顆明星。一九九三年曾代表法國參加威尼斯雙年展，又在法國國立藝術學院兼職教授，九四年起復在紐約引起注意。他的裝置創作用他自己的話說是「過去經歷與現在經歷的碰撞」，以致橫跨東西作一次次遊牧式的點狀的呈現，反而缺少一貫性的連續形式。不像徐冰以一、二十年時間建構一個文字的烏托邦理想國，或谷文達以七年時間填充他的聯合國。陳箴的作品是他自身的一部分，關切當下後現代消費社會人的問題與影響，是十年文革，十年改革開放，十餘年國外生活在他身上交融的經驗放射。

　　在國內時候陳箴原沒有顯赫的藝術經歷，純然在國外因為參展才引起西方藝術界青睞。到巴黎初期他勤奮的學習外語，住過小閣樓，街頭畫過肖像，但是從來沒有停止過對當代藝術脈絡的瞭解與把握。他的法語及英語能力都很好，使他順利地融入西方藝術圈中。身為一位海外華人藝術家，他的創作對於土地眷戀的比例成分甚小，也即是說他非常能夠擺脫母文化的包袱去關注當下社會不斷變化中的普遍物事。他認為：「這個物質世界是由工業產品做為消費品湧入人類生活，決定著人類的生存方式這一現實所體現出來的。它最終成為一種超越人的力量，它甚至超越人的權力意志。」

　　一九九二年陳箴為荷蘭Zoetermeer植物園製作〈綠色溫室、紅色實驗室、白色墳墓〉，探討生長、轉變、死亡的問題。一九九四年他的〈荒野〉發表於紐約，以「焚燒」與「縫紉」對立間的聯繫，用萬國旗作代表探討不同政治制度、意識形態共生共存的可能。一九九五年他在巴黎依弗利當代藝術中心作了另一作品〈浪子回音〉，用散居世界各地不同人種的母語錄下他們離鄉背景的經歷，同時在十六個聲音頻道中播放，彼此互相不能理解，強調出一種在壓縮了的空間內心靈的隔閡距離。他經常運用聲音讓靜態展示的空間藝術與時間交匯一體。〈日咒〉中馬桶的沖水聲，〈慶世〉的爆竹聲，都成為他作品生命的背景。對於個人經歷與產生的矛盾衝突他採用全方位的觀察掃瞄，自稱為「融超經驗」（Trans-experience），得此出入於古今、東西，對時下社會問題與個人記憶的碎片自由的聚焦與衍接。在一種國際化了的後現代語言上，靈活地運籌人類文化的互相關聯與嬗變的擴張性與內斂性的思維，注重「轉化」的思考意義，而不在形式上作顛覆，因此他更接近是一位思想家，而不是超人。從選擇脫離自身的文化身分（Identity），注重一個藝術家在活的環境中的生活與工作，最終超越本國與本文化範圍正是陳箴在不同的創作語境中抱持的態度。對於民粹式犬儒意識的優越感，他不甘定位在邊陲化上，他選擇的是參與，從參與中構建一種新的、眾生平等的「秩序」。文化的對立、交融是一個大題目，多元的區域個體與國際化了的整體上永遠有數不清的衝突和爭議，人類永遠只能從自身角度去觀察理解。陳箴站在一個較高的視點討論全球文化，在「殊相」與「共相」取捨上反映出「新國際主義」話聲言意的可能性。

　　附圖的〈絕唱——各打五十大板〉以椅子、床、皮革、木、鋼、石、警棍、武器零件組成，它是件裝置作品，或者說它是件樂器，參觀者均是奏樂者，使得視覺性的造形藝展成為一場音樂會。擊打有「棒喝」之意，「棒喝」又為佛家語彙，從自娛娛人到喚醒，就隨性隨人而定了。

■ 絕唱──各打五十大板（Jue Chang-50 Stockes to Each）

陳箴　觀念裝置藝術　椅、床、木、石、鋼等　1998 年展出於以色列特拉維夫藝術館　香港梁潔華藝術基金會藏

87 — 和平訊息 張健君 (Jian-Jun Zhang 1955-)

　　廿世紀後半藝術創作逐漸捨棄了往昔繪畫、雕塑各自分界的歷史形式，從觀念、行為和現成物中直接經營，承襲杜象（Duchamp）〈噴泉〉以來概念作主導喚起精神活動的路線，歷經克來恩（Y. Klein）、波依斯（Beuys），八○年代末這股風潮已呈野火撩原之勢，改革開放後的中國青年藝術家在西方「前衛」吸引下也受到影響。

　　張健君是中國八五新潮美術運動時上海的一位重要畫家，他的抽象水墨畫畫得很好，當時年紀甚輕即已在上海美術館擔負重要職務，集在野藝術家的衝勁和在朝的資源於一身。一九八七至八八年應美國洛克菲勒基金會邀請訪美，意識到在國際舞台發展之必要，遂於一九八九年七月遷居至美國，並且毅然投身前衛的觀念——裝置藝術大潮中創作。

　　自一九九○年起張健君發表的作品大多都與環境與歷史有關，偏向自然人文形而上的哲想以及歷史與當下生發的思辨。他喜歡借用水作媒材，取其「善利萬物而不爭」的特性，〈內在的霧〉、〈融〉、〈魚的困惑〉、〈足印〉等都借助了水的蒸發或流淌處理，理念上接近從中國文人的自然觀的演繹；九五年所作〈和平使者〉、〈廿世紀聚會〉則從歷史回眸切入進當今時空之中，將觸角探入社會問題深層作討論。他的著眼點不在人際現實關係的衝突，不在顛覆、嘲諷或游走於模稜兩可之間以求左右逢源，這方面相當不同於谷文達、徐冰和黃永砅的方向，張健君傾向從宏觀的視角經營人類共同關切的主題，概念可謂明確。例如〈魚的困惑〉以淨水、污水的轉換談環保問題，介於其間的濾水器脆弱和不可靠；〈和平使者〉用了兩台傳真機，不斷地從紐約，將世界各國人們畫的和平之鴿，在原子彈爆炸五十週年的一九九五年八月六日傳真至日本廣島，在跨越了時空間條件下，太平洋之兩岸、歷史事件與當下紀念活動穿梭成為了一體，傳遞了古今共求的和平訊息，達臻一種全球的省思與互諒的境遇；〈足印〉讓人赤足走上流著墨汁的假山再走下來，拖杳的足跡沒有貧富、貴賤、老少之分，彼此交疊消逝行向不同的方向，帶有佛家眾生平等的禪意。

　　在張健君的創作裏觀念表述佔有絕大的比率，使他脫離了純粹為藝術而藝術狹隘的思索，而向普遍性的、社會的狀況敞開大門；他不像魔法師去製造藝術的興奮和驚奇，不是心靈治療師去探究孤獨、糾纏的問題情意結，張健君更接近作一位知識分子將中國讀書人文以載道的精神以藝承負，述說己身對這世界人生的沉思。

　　文化的交融混種終究難免強者影響主導的現象，從東方傳統媒材水墨到西方現代前衛裝置，從唯心的抽象到現世的物象，從抒情到敘理，張健君十餘年的創作路途，在形式和內容方面均包括了反省、抉擇、捨棄和再生的反覆交織，其間固然有部分現實的無奈與妥協，但是作品的廣厚深度正在這份改變和堅持的交扯中塑造成形。

▌和平使者（Envoy of Peace）

張健君　傳真機、圖畫　1995 年 8 月 6 日於美國紐約和日本廣島同時發表

88 ─ 黑暗中的擺渡者 楊詰蒼（Yang Jiechang 1956-　　）

　　廿世紀初英國評論家卻斯特頓（G.K. Chesterton）在他的著作《異端者》（Heretics）中批評，現代思潮熄滅了中世紀人類擁有的信仰和理想之光，造成自身在渾沌黑暗中摸索迷失。他的論述儘管不無值得商榷之處，但是證諸世紀末藝壇的偏狂亂象，其中仍然不失洞燭機先的真知灼見。

　　楊詰蒼原名楊傑昌，廣東人，一九五六年生。畢業於廣州美術學院，八○年代即活躍於中國的前衛藝術圈內。一九八九年與黃永砅、顧德新一同獲邀參加法國龐畢度中心的「大地魔術師」展覽，自此長期居住於法國的巴黎和德國海德堡從事創作。

　　九○年代海外的許多中國前衛藝術家原來是畫水墨創作，受到時代、環境影響才「改行」發展，他們創作的大方向約略分為二類：一部分人繼續用水墨作媒材，卻摒棄程式化的傳統技法和觀念，運用各種手段擴大水墨的諸般可能，強調個性和情感宣洩，谷文達、楊詰蒼屬於此類；另一些人改採現代的不同媒材，卻來表現中國傳統的詩境與思慮，像德國的秦玉芬屬於這一類。楊詰蒼從國內的抽象水墨到一層層添加，完全漆黑的〈千層墨〉，到跨越媒材後的觀念、裝置、地景、表演與錄影藝術，創作的範圍很廣，一如黃永砅的「顛覆」和谷文達的「挑釁」，他的作品也遊走於爭議邊緣展現強悍的藝術暴力，於此可以看出文革紅衛兵運動對於中國年輕一代深巨的影響。

　　在東西方藝術與藝術家的身分認同方面楊詰蒼抱持非常現實的態度：「西方人才不認得你是佛爺還是大帝，但他知道扎針、抽動脈血，知道觸電等等。那好，就從這裏開始。」他常用的素材像中藥、骨灰罐、豬皮、針、人髮、墨、宣紙⋯⋯，帶有明顯的「東方」意味，但在創作過程中顛覆了傳統東方的美學觀，表現出一種虛無主義的精神世界，於頹敗、病態、畸零、迷惘中建構藝術的神性與權威。他的世界是粗野的、強暴的、混亂的，卻又反襯了充滿生命的流露。

　　自九○年起楊詰蒼受邀在德、法、英、美、瑞士、加拿大、日本、台灣等地創作展覽，日受重視。他往昔曾在廣東的羅浮山學道二年，有意在創作中抒發哲理，在現代人渡越黑暗的冥河中擔任操舟的角色。或許他的藝術印證了卻斯特頓的論述，在現代思潮整體的迷惘和各種可能的實驗過程裏，他的著名的黑畫〈千層墨〉用水墨層層塗抹，重複覆蓋，其中還混有砂泥和中藥藥材，形成為密不透風的巨大的黑塊，像天河體的黑洞解構、吞噬一切，藝術家本人與觀眾一齊陷進這份黑暗裏面摸索探尋。何為正確的方向？前面永遠充滿著未知。廿世紀末期不是一個屬於先知的時代，卻不缺少勇者與開拓的探路者。

　　〈再造董存瑞〉是楊詰蒼在台北發表的作品，他把中共強力塑造的英雄董存瑞事跡的電影剪輯成三分鐘的影像，再以三十倍慢鏡頭播放。這件專門為台灣製作的作品原具有挑釁與反思的意涵，卻因為台灣觀眾對於這一中國耳熟能詳的故事全然陌生而減弱了藝術家希望表現的強度。

▌再造董存瑞（Recreate Dong Cunrui）

楊詰蒼　裝置藝術：電影、閱覽室、連環畫等　1999 年於台北誠品畫廊

89 — 黑的甬道 游正烽 (Kevin Yu 1956-　　)

　　抽象藝術一般言之有二條大的分流，一由康丁斯基（Kandinsky）的感性出發，發展到後來成為個性敘述的「抽象表現主義」，一從蒙德利安（Mondrian）的理性構成生發成為「幾何抽象」和極限藝術。二條大流中有無數細流彼此銜接，許多藝術家創作希望折衷二方，開展出第三條出路，旅法畫家游正烽正是其中的一位。他一貫以幾何式的素色抽象，以極端儉樸的形式帶給觀者一種想像空間。邊線直正的幾何形格面藉著單純的色彩表達一份靜態，抒情處理滴流、墨染的背景層疊交錯，又有幻動的情緒，格與格間的區域對話產生一種略帶超現實意味的象徵意識。

　　生於台灣宜蘭，國立台灣藝專畢業，一九八一年抵法至今，游正烽是被藝術界看好的青年藝術家。他採用純粹藝術的觀念把藝術自歷史與述說意識中抽離出來成為單獨的存在，這一源自六〇年代格林伯格理論思想啟發的創作形式，美國藝術家紐曼、羅斯科等人都曾採用，紐約的華人藝術家刁德謙也曾入之出之。但是藝術的思辨每一代都站在不同的高度思索，說游正烽擷採這一形式未免過於簡化了。在藝術的精神上紐曼等人有一份潔癖，極限的觀念在將藝術品還原至本質要素，通常排拒引起想像的暗示。游正烽的作品在造形上較複雜而富變化，常常是不規則幾何形並置排列或套置，用素色作敘述語言，開展一片冥思的場域，這方面與極限藝術有著距離。素色只是一種顏色，其實可以有無限的變化，正如大海的藍，從一種變為另一種。單一的顏色，特別是黑色本身具有一份宗教的虔誠與神祕，有野心、吞噬、侵略……的隱性象徵，法國畫家蘇拉吉（R.Soulages）慣用它。游正烽以幾何圖形規範黑的擴散性，在均衡制約中顯現出孤獨的情緒，必須靜靜傾聽的聲音。他的黑色不似宇宙的黑洞，不是那種緊密吸納一切的強勢力量，顯得一份疏緩，像隔著窗觀看夜色，我們知道那兒本來是有景的，只是景被夜遮住了，所以可以用內心去想像。抑制後的色好比一種單調的詠唱，像天主堂的聖詠或廟裏的梵唱，自有一種平撫與莊嚴的紓緩說服作用，但是在表相背後，仍為相異的存在。

　　中國書畫有「計白守黑」的說法，與他同齡的另一位旅法中國畫家楊詰蒼也以黑畫著稱，他自中國畫中發展出《千層墨》摻合了中藥，黑色是他飛蛾撲火的終點。游正烽與他不同，在游正烽的藝術道場裏，幾何形的黑色是甬道，在彼岸接引的屬於精神昇華性的空間層次，藝術家注意的是觀念進行的過程以及延異相生的類似玄學的形而上的感動，終點是什麼？讓觀眾自己去發現。這種「新幾何」（Neo-Geo）與觀念藝術的結合，雖不具敘事意義，仍與以往的經驗世界相連，卻又脫離形象語彙，以精神性的抽象狀態存在。後現代當代人面對的迷惘、矛盾和混亂，在這種淨化了的精神經驗裏被消散蒸發了。

　　藝術換喻（Metonymy）的觀念是今日藝術重要的特徵之一，作品往往是流動的語體，遇到觀眾對事件的記憶與感受到固化或氣化，它可以是水，可以是冰，可以是氣體，觀賞的魅力正自其間汨汨流出。

▌油畫（Oil Painting）

游正烽　油畫　114×146cm　1990 年

90 — 一位畫家之死 林琳（Billy Harlem／Ling Ling 1957-1991）

一九九一年紐約曼哈頓街頭的一響槍聲奪走了年僅三十四歲的中國藝術家林琳短暫的生命，他在街頭畫肖像畫，因與四個黑人青年發生糾紛，被其中之一開槍打死，是海外華人藝術家活生生的悲劇故事。

事實上林琳絕不止於是一位肖像畫家，他出身紅五類的革命家庭，父親是軍人，他在幼年經歷了文革風暴，曾從上海畫家夏葆元學習繪畫，文革結束後一九七八年浙江美院恢復招生，在首屆上千報名者中西畫系只錄取了八名學生，林琳是其中之一。他在該校求學了四年，卻於畢業前一個月遭到學校退學。他們這一班同學嚮往西方現代藝術，反叛性強烈，經常與學校領導衝突，林琳是其中代表，所繪的「潑皮畫」是文革紅光亮、高大全的反動，成為學校殺雞警猴的犧牲品。失學後林琳回到上海成為地下畫家，他的「現代」作品被鄰居舉報警察為猥褻藝術。在百無出路情況下，一九八五年結識了美國友人David Moskin，得其相助來到美國，進入羅得島藝術學院（Rhode Island College of Art）補完大學學業，次年獲得獎學金赴紐約視覺藝術學院（The School of Visual Arts）繼續學習，一面畫肖像畫維生，一面繼續現代藝術創作。他在中國時的作品深受畢卡索影響，在巨大畫面上以簡化變形的人體作敘述，在羅得島時期仍然延續此種創作。到紐約後視覺藝術學院的老師批評他的畫太「中國」，促使他開始反省。當時他住於貧窮的哈林區，在接觸紐約各式新興的畫派與居住所在的黑人藝術後，他感到自己必須重新開始。一九八九年他以比利・哈林（Billy Harlem）之名用舊汽車輪胎摻合壓克力顏料黏貼於畫布上，開始他的「輪胎系列」。在接受電台訪問時他說：「我不願意人們看我為『中國』畫家，不要標籤，不要身分認同，只讓藝術自己來說話。」他追尋一種純粹藝術（Pure Art），並在哈林區藝術展覽中獲獎，積極準備在蘇荷的個展。

一九八九年中國的民運把林琳重新拉回「中國」，從春天開始的學生運動以六四屠殺結束令他深受震撼，他畫了幅極大的〈北京——格爾尼卡〉參加中國城亞美藝術中心的六四畫展，此作成為他最為人知的一件作品。同年他的輪胎系列在蘇荷展出，未能引起藝評人和收藏家的注意，展覽後他又發展了新的以紙筒、顏料和畫布混合創作的「管子系列」，這一系列成為他一生最後的作品。

一九九一年八月十八日凌晨他在街頭為觀光客畫肖像被開槍射殺，紐約及各地的報紙、電視、雜誌都作了詳細報導。林琳希望作一個無標識的「國際人」，最後媒體還是著眼他波希米亞式的生平故事。當年林琳是最早聽到現代藝術對封閉的中國發出召喚聲音的人，在國內他為此付出失學的代價；到了國外以後現代藝術的路並不好走，現實的生活壓力終於奪去了他年輕的生命。他的先後期同學留在大陸的像王廣義、方力鈞等已享受到中國經濟發展帶來的成果，到國外的谷文達、黃永砅、吳山專、張培力等也因國際藝壇多元大環境的變化在歐美已具知名度，林琳曾是這群藝術家中跑在最前面的人，最後仆倒在他心愛的藝術聖地紐約。藝術的吸引力造成了這一切，理想與現實，本土與國際諸般的矛盾永遠在海外藝術家身上打下深沉的烙印。

〈輪胎之九〉作於一九八九年，風格頗受到他視學藝術學院老師David Shirey那種粗獷、醒目，像「拋在臉上的藝術」（in-your-face art）影響，也有貧窮藝術與黑人藝術的成分。

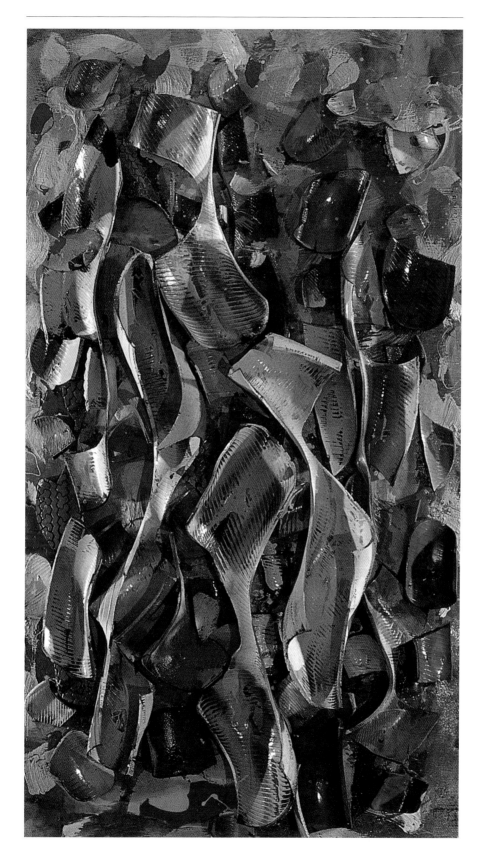

■**輪胎之九**（Tire Series-No.9）
林琳　綜合媒材　1989 年

91 — 爆破的驚奇 蔡國強 (Cai Guo-Qiang 1957-)

　　九○年代裝置、觀念藝術正行其道，海外華人藝術家從事此類創作不再有語言轉換的困擾，直接以思想與西方對話，「點子」成為能否抓住觀眾的要素。好萊塢式的戲劇效果和龐大、震撼力量的發揮是中國旅日、美藝術家蔡國強運用最為成功之處。他的爆破藝術讓人目瞪口呆，作品內容遊走愛懂意識邊緣的詭譎常常令人又恨又愛，他的「胡思亂想」宛若天馬行空，在東、西方藝壇盡皆引起矚目。

　　蔡國強一九五七年生，福建泉州人，曾在上海戲劇學院主修舞台美術。一九八六年移居日本，以爆破系列作品崛起，曾代表日本參加多次國際性展覽；一九九五年獲邀到美國發展，短期內同樣獲得成功；九八年在台灣展覽，閩南背景與國際高知名度得到趨附認同而造成旋風。他的作品不斷在世界各地美術館和威尼斯雙年展等大型國際舞台出現，成為眾人心目中又一位「征服」西方藝壇的英雄樣板。

　　蔡國強成功地將自身的文化背景積極地、有效地介入進西方文化中，從而改變、衍生出新的文化意義。他善於在視覺表達背後以中性的態度拉出創作與觀賞的距離，這個距離因為人種、地理、歷史諸般因素而產生不斷變化解讀的可能，因而解構、改變或增加、延伸了創作的內涵。

　　在他各式各樣的創作中最具代表性的還是爆破系列，他用真實炸藥從日本到中國、南非、歐美……，摧枯拉朽的爆毀了東西藝壇互築的長城，一再引起驚歎；這種只有電影裏出現的畫面竟然活生生顯現眼前，正是現代人渴求滿足的視慾的戲劇高潮。他的其他作品也常營造大就是美的恢宏氣勢，像九六年為紐約古根漢美術館（Guggenheim Museum）作的〈龍來了，狼來了——成吉思汗的方舟〉就有恫嚇的效果；九八年作的〈草船借箭〉也結合了歷史情感及慘烈的視覺力量，牽引起西方人潛意識的「黃禍」恐懼；九八年在台北市立美術館作的〈金飛彈〉，同樣挑弄台灣對大陸飛彈演習的矛盾心理；九九年威尼斯雙年展的金獎作品〈收租院〉的文革記憶更引起四川美院的侵權糾紛……。在只可意會，難以言傳的尷尬下，他的魔法層出不窮，是世紀末最使人驚怔的視覺高潮的製造者。

　　除了火藥外，中藥、太湖石、燈籠、風水……，蔡國強偏愛東方物事，於新舊文明，他既顛覆也同時依存共生。長久來國人一方面被教育中華文化悠久偉大，一方面又盲目追逐西方生活，患染了文化的人格分裂症，蔡國強更誠實地面了這種矛盾。他的創作以豐富的想像開始，也許太執著視象表現慾的滿足，但他智慧敏銳，得於世紀末群雄並立的國際藝壇上顧盼自雄。

　　蔡國強在〈萬里長城延長一萬米計畫〉及〈不破不立——引爆台灣省立美術館〉二件作品裡，他將中國傳統的火藥材料用作一種物質語言，做為不同文化詮釋能夠穿越的橋樑，在長城西端嘉峪關的戈壁創作了一條一萬米火光與煙硝交織的瞬間之牆，以及從天而降的省美館的「天火」，以一種難忘的視覺經驗談論古往今來的跨文化的故事。

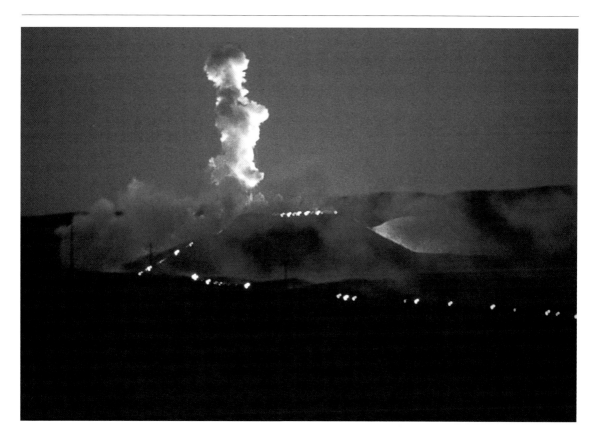

上 ▌萬里長城延長一萬米（Project for Extraterrestrial No.10:Project to Add 10,000 Meters to the Great Wall of China） 蔡國強　火藥、錄影　1993年

下 ▌不破不立—引爆台灣省立美術館（Gunpowder drawing making for No Destruction, No Construction. Taiwan Museum of Art） 蔡國強　火藥、錄影　1998年

92 — 刺箱與玫瑰 **陳妍音**（Chen Yanjin 1958-　　）

　　在女性柔韌、纖細、抒情的創作中，陳妍音的〈箱子〉顯得理性又帶有威脅性，方形、長方形，或大或小，或高或矮的木箱，用尖錐或圓錐裝飾，像刺蝟般靜靜地豎立一角，無聲的向你瞪視。如果把這些箱子視為作者自身的性別象徵，那麼這些「女子」是靜默的，充滿自衛本能的，雖不主動攻擊，但是沾上了絕不好受。也許這是以男性的角度在審視，如果換成女性觀賞，像九八年德國波恩女博館「半邊天——中國女性藝術家展覽」策展人克里斯・維爾納（Chris　Werner）所敘述的：「箱子象徵著外界對女性的壓迫和由此引伸出來的痛苦」就代表了完全不同的解讀，只是為何尖錐是外突的，不是內刺的，否則被迫害的形象當更為明確。藝術的興味正在創作品賦予觀者產生的再創造意識。當代前衛藝術是曖昧的，容許有更大程度的，甚至完全相反的解讀。

　　陳妍音生於上海，浙江美術學院雕塑系畢業，上海油畫雕塑院工作，她是科班出身，資歷相當完整。在學院派薰陶與上海油雕院大部分「寫實」（例如陳逸飛的油畫）的創作背景下，她發展為前衛藝術創作可以說是一個異數。這位目前居住於澳洲的中國年輕女藝術家，曾參與了中、美、加、德、荷、丹麥和澳洲世界各地的展覽，以一貫理性的抒情引起矚目。除了系列有刺的箱子外，陳妍音另一件著名的作品是躺在潔白病床上接受生理鹽水點滴的玫瑰，這是病了的愛情，很難想像這一氾濫的浪漫竟與「刺蝟箱子」出於同一位作者之手。其實陳妍音敏銳地把握到女性自身與周圍環境的矛盾情緒是女性身心遭受壓抑的問題泉源，她用細緻的手法琢磨這一份宿命，偏向於女性自身的自省，而不是與男性的對抗。她的「玫瑰」的浪漫同樣在箱子內溫潤的燈光中可以感受得到。相較於中西的女性藝術，西方較偏向於視覺性，如朱蒂・支加哥（Judy　Chicago）、辛蒂・雪曼（Cindy　Sherman）、密莉安・夏披蘿（Miriam　Schapiro)等的作品都直接申訴她們的語言，東方女性較偏重心理鋪陳，有較多想像捉摸的空間，陳妍音、蔡錦、林天苗、尹秀珍、姜杰、施慧、沈遠都是這方面的佼佼者。

　　共產黨統治中國大陸半個世紀，從男女平等到女性的男性化——像六〇年代王霞的〈海島姑娘〉正反映了毛澤東時代虛假的紅、光、亮的審美觀，這種情勢在中國改革開放後逐漸改變了，女性終究還是女性。九〇年代中國女性藝術的價值在對自我價值自覺的探討上，以一種女性的視角將自身的經驗、心靈感受和情感體驗顯現在作品上面，陳妍音的裝置雕塑也正是這一過程實踐的一部分。從裹著小腳，終身忍受精神與肉體痛苦的傳統中國女性到今日時髦開放的時代女子，女性內心究竟有多少的改變？女性的宿命難道真的只是在花開、注射點滴、苟延殘喘與自衛的尖刺中間輪迴嗎？或許這是陳妍音造箱、築箱以及尖錐永不能平撫的原因。

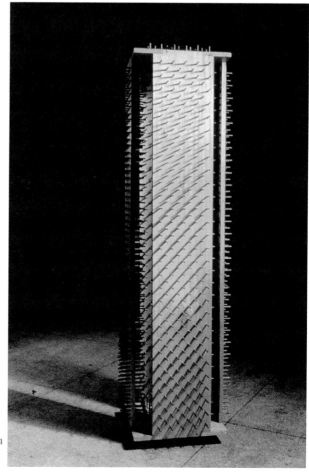

上 ▍**箱子―四（Box4）** 　陳妍音　70 × 50 × 50cm
　　1992年

下 ▍**箱子―五（Box5）** 　陳妍音　200 × 45 × 45 × 45cm
　　1992年

93 — 舌與刀 沈遠（Shen Yuan 1959-　　）

自從中共政權一九四九年起統治中國大陸，女性的社會角色發生了巨大的改變，儘管毛澤東私人生活猶如歷史帝王，視女性為玩物，但是共產主義對中國舊社會結構性的改換，確實少了男女之分，毛語錄裏稱女性「半邊天」，「小女子」的時代離中國日遠了。

改革開放之後，第一個現代藝術浪潮是「星星畫會」的成立和遭受打壓，「星星」的女性成員李爽與法國外交官的戀情多少帶給這群青年保護背景與作用，並且導致後來他們中多人到法國發展。八五新潮藝術運動女性的成績不彰，她們對於隨後的政治波普也不見熱情。經過一番沉潛，九〇年代才作了重新的出發，卻有愈趨壯麗之勢。對於藝術和周遭現實的脈動以及自身的自省，女性往往表現出更敏銳的觸覺。由於流行的觀念、裝置藝術減少了語言轉換過程，直接以思想與觀眾對話，中國女性藝術家投身其中，產生出不容小覷的成績。

沈遠一九五九年出生，畢業於浙江美院主修國畫，先生黃永砅是八五新潮的中堅健將，八九年受邀到法國，沈遠於九〇年相繼前往巴黎，步先生後塵也投身觀念、裝置藝術創作。她對於材料形象的轉換表示了興趣，並且掌握到當前藝術關注的焦點——像女性、環保等議題發揮，引起注目。九四年作了〈白費口舌〉，銳利的語言淋漓見血；九五年作了〈三個沙發椅〉，以沙發內部的麻編成相連的辮子，隱喻被纏綁的個體結成牽絆的集體，以及彼此間的相生與相斥的關係；九七年的〈三五成群〉是前者意涵的延伸，卻較含蓄隱晦而加強了視覺的效果；一九九七年另一件作品〈過河拆橋〉與九九年作的〈小河〉都以回收瓶子為原材，編成鎖鏈式的懸橋，於連接和循環意象中明示了環保意識的省思。

一九六二年美國作家卡森（Rachel Carson）完成著作《寂靜的春天》（Slient Spring）帶動了環保認知，成為世紀末普遍的覺醒。沈遠是這一代中國女性藝術家中少有的從女性本身出發跨越進社會議題者，這一步跨越代表了女性眼光的展拓。當然她的創作手法仍歸源於女性的編串手藝，於細緻中滿足美學視覺的要求，而於其中述繹出她本身的見解。比諸她的同儕藝術女將，沈遠的意識可謂明確，她長於理出一個創作的原點，再用作品作詮釋說服觀眾，而不是丟出問題讓人討論爭辯。藝術創作也是一種理念探索的析述，沈遠的思理清晰，言詞爽利，屬知性的完成，人文精神每每在她的表現中作了不自覺的流露。

〈白費口舌〉這件裝置作品是紅酒摻水製成冰舌頭，內藏尖刀，插立牆上。冰舌頭因室溫逐漸溶化，如垂涎般滴於下方放置之痰盂內，作品駭異詭趣，舌頭的造形豐滿逼真，予人輕佻淫蕩的性的聯想。舌窮而匕現，又有口蜜腹劍的尖銳揶揄，是一件表達力甚為強烈的佳作。

▌白費口舌（Losing One's Saliva）

沈遠　裝置藝術：冰舌頭、刀、痰盂　500×700×200cm

1994 年展於巴黎 V&V 協會，1998 年再展於德國波昂「女博物館」

94—另一座哭牆 林瓔(Maya Ying Lin 1959-　)

　　越戰結束，美國政府和民間都希望建立一座紀念碑，以紀念所有在戰場死亡與失蹤的軍人。一九八○年十月籌備此事的基金會正式發佈新聞公開徵求設計藍圖，成為當年最重要和廣受矚目的公共藝術／建築的大賽。一九八一年春結果揭曉，在包括了著名的雕刻家、建築師等個人與團體參與設計的二千五百七十三件作品中，主辦單位八位評審挑出的優勝者竟是一位沒沒無聞的廿一歲耶魯大學建築系四年級女學生林瓔的作品。消息傳出，全美譁然，新聞記者很快地打聽到她的成長背景和獲獎的經過。

　　林瓔為在美國生長的第二代華裔美人，父母均於四○年代國共內戰時來自中國，在俄亥俄大學雅典(Athens)分校執教。父親是陶藝家，母親為中英文教員，喜歡作詩，林瓔自小接觸了藝術環境，作過雕塑，也設計過首飾；中學暑假在麥當勞打工，大學申請到耶魯大學建築系就讀。大三時去歐洲旅遊，受法國Sir Edwin Lytyens設計的第一次世界大戰紀念碑感動，回美國後適逢越戰紀念碑的比賽徵件，她的指導教授布爾(Andrus Burr)鼓勵她與另外二位同學參加。他們三人於八○年十一月一齊到華府觀察預設的場地憲法公園，林瓔認為不應破壞到公園的景觀而設計了一個V字形，半埋於地下的「黑牆」參賽。V字形呈125度，黑牆由黑色花崗岩碑組成，融置在綠草如茵的公園一隅，兩翼向上，一端指向華盛頓紀念碑，一端指向林肯紀念堂。一九八一年五月一日她正在教室上課，她的室友飛奔來告訴她華府打電話找她，十五分鐘後將再來電話；她趕回到宿舍接到了這通電話——她贏得了比賽。

　　反對的爭議隨之而起，由於它與傳統拔地而起的紀念碑大相逕庭，「非英雄的」、「恥辱之牆」、「另一座哭牆」、「為什麼埋於地下？」、「為什麼用黑色，不用白色大理石？」諸般攻訐質疑接踵而來，主辦單位為此開辦公聽會，贊成與反對二方均堅持己見，最後的妥協是在碑的對面立一旗桿，另邀著名的雕塑家哈特(Fedrick Hart)製作一組三個士兵的傳統雕像置於旗桿之旁。一九八二年三月廿六日雷根總統下令動工，於十一月十三日退伍軍人節落成開放。當天全美受邀的退伍軍人與陣亡將士家屬來到此一別具一格的紀念碑前，看到黑色光潔的牆反映了人、樹、天、地的影子，上面鐫刻了所有陣亡與失蹤者姓名，有什麼比五萬八千一百五十六位烈士的生命碑文更令人動容的呢？這裡沒有一將功成萬骨枯的將軍，只有獻身的人，他們在美國歷史上有了肯定的地位，群眾深受感動並且立即接受了它。林瓔一夕成名的故事像是一部小說，卻是真實的事情。

　　林瓔在一九八九年為阿拉巴馬州首府蒙哥馬瑞另設計了〈民權紀念碑〉，在一座銘刻了民權領袖馬丁路德‧金恩博士名句的黑牆前面置放一台圓形的黑桌，桌面銘刻了自一九五四年五月十七日起至一九六八年四月四日止的五十三件民權事件記要，以微噴的流動泉水覆蓋，這是她的另一件名作。她又為耶魯大學設計〈女桌〉(Women's Table)，紐約車站和洛杉磯郡立美術館等地也留有她的作品。年方四十，她已是享譽全美的雕塑家和建築師，林瓔成功的傳奇不唯使所有華人與有榮焉，也鼓舞著不分種族的有志藝術的青年創作者。

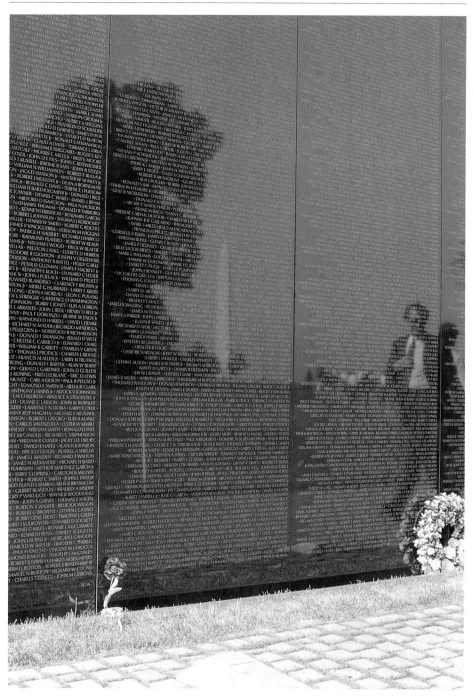

（越戰陣亡將士紀念碑配置圖）

▌**越戰陣亡將士紀念碑**（The Vietnam Veterans Memorial）
林瓔　兩面各76米長的黑色花崗岩壁組成　1980年設計，82年完成（黃健敏攝影）

95 — 大頭通緝像 嚴培明（Yan Pei-Ming 1960- ）

西洋美術史中，肖像畫一直佔有特殊的歷史地位，它是一個重要的，但又不能主導藝術潮流的繪畫項目，主要因為藝術家偏持它的目的作用而難以作深層個性的發揮。廿世紀初的現代藝術改變了這種現象，藝術原創性的強調使得肖像畫中被畫的對象成為單純的「題材」，藝術家表現的是畫家眼中（或心中）的他或她，而不是一般人眼中的他或她。畢卡索用立體派手法解構他的愛人，培根用孤獨殘酷的意識剖割被畫人的顏面，都是畫家藉肖像對象來自說自話。普普藝術家安迪‧沃荷所作的毛像和瑪麗蓮夢露連作，肖像成為不斷重複的一個符號。七〇年代超寫實主義興起，表面上強調藝術中無我的客觀性，傑克‧克羅斯（Chuck Close）卻以超特巨大的肖像畫幅為自我發聲。來自中國上海，現居住在法國的華人畫家嚴培明聰明地結合了上面各個藝術家的特點，從「毛像」、「父親」到「一〇八將」系列作品，黑白單一形式的宏幅巨製以連續強悍的話聲和鋪天蓋地的量感成為九〇年代國際藝壇有名的大聲公。

不管我們喜歡或不喜歡嚴培明的肖像，可以討論之處很多，不僅因為它們面積的大，也因為它們有一種反肖像的本質和顛覆性。首先它們沒有色彩，只是單純的黑白與灰色，用大筆批掃，或說「攻擊」畫布而成。他首先利用人們熟知的毛像，以巨大的龐然之勢出現，似有頭無胸的大頭照片，帶出一種通緝犯黑白相片的感覺來顛覆「偉大」的定義；他也畫平凡的父親和友人，雖然採取相同手法，因為對象的偉大或平凡，角色性格使作品反射出不同的藝術張力。在個展會場，系列的「大」作並置，氣勢奪人，畫得好壞成為不重要的細微末節，這是一種觀念展示，接近觀念藝術和裝置藝術，純以繪畫立場來看，他的畫「理不直而氣壯」，若是脫離開「群體」成為單一的展品，藝術的張力就相對地萎縮了。八〇年代台灣畫家吳天章也畫過系列毛澤東、蔣介石的圖騰，有背景和色彩，較接近畫家之畫，政治的寓言也較明確。嚴培明的「反肖像」不應以傳統觀畫的角度審視，而應以當代前衛藝術的思想性來檢驗，尋求文化語境中解讀的可能性。在他營造的萬神廟中，許多是他生活中影響深遠的人物，構成記憶中難以磨滅的部分，他把他們檔案化了，收歸進一樣尺寸的畫布上面，無論記憶苦澀或甜蜜，檔案的外表一致是平板無個性可言，在這裏嚴培明小心地避免了濫情化的誘惑，在紛擾揮縱間顯現了建設的秩序。

一九六〇年嚴培明出生於中國普通的工人家庭，雖然有志藝術，在國內一直無法進入專業藝術院校就讀，無可奈何下於八〇年廿歲時到法國，結果投考巴黎美院仍然不獲錄取，只好到法國中部第戎（Dijon）一邊工作一邊習畫，短短幾年卻躍登國際藝術舞台上，在著名的畫廊及龐畢度中心、巴黎市立現代藝術館、威尼斯雙年展等中展出，他的經歷是當代藝壇的灰姑娘故事，但是在創作面目的局限壓縮下，成功之後的下一步如何走也面臨著更多的考驗。

嚴培明畫過多幅〈隱形人〉作題目的作品，附圖作於一九九八年，約一五〇號大小的畫布上頂天立地充塞著一個黑白單色的大人頭，以大筆橫掃斜刷的手法表現了對象神經質流動的臉面及創作攝人的氣勢，是一種極端意識的傾吐和悍霸、挑釁心理凝結成的怖懼相貌。

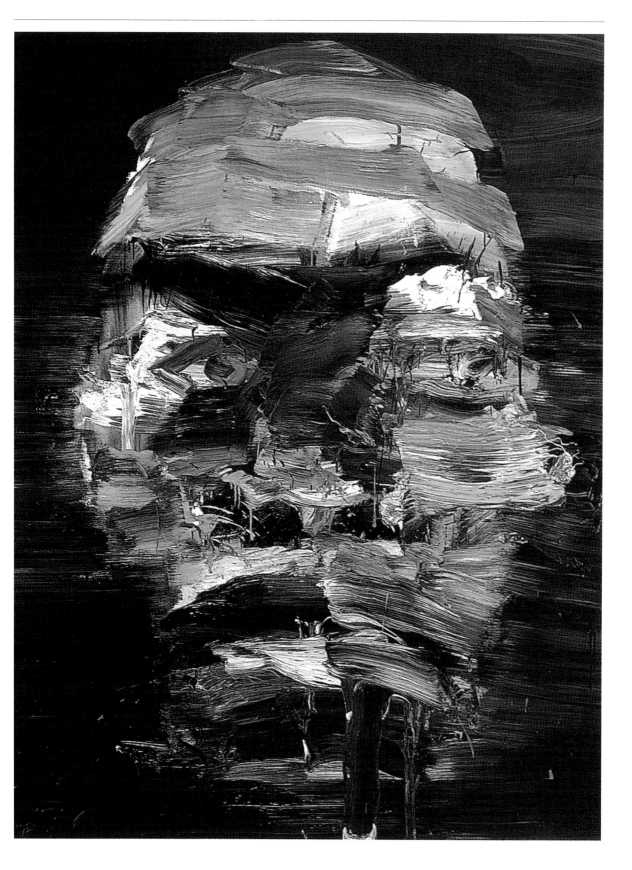

隱形人（Invisible Man）

嚴培明　油畫　240×190cm　1998年

96 — 纏 林天苗 (Lin Tian-Miao 1961-)

　　當代前衛女性藝術家常以編織、包紮、纏繞的手法創作，女性的韌性與持續力，自繁複的雙手勞動創作過程中最能顯現無遺，這份細緻和毅力永遠不是男性藝術家能夠企及的。

　　林天苗即是經常孜孜不倦的以包紮手法作創作的藝術工作者，從包紮操作過程裏，完成她的自我辨識和精神的紓解的作用。她特別喜愛白色，白色是純潔的，也象徵著死亡，似乎缺少了一點生的愉悅和熱情，她的裝置藝術常常有一種病院的冷漠和精神掙扎的惶恐情緒。通過病與死表現愛慾，床與洞和千絲萬縷的纖維細線一起織成為一個巨大的矛盾恐懼和誘惑的圖象，集馬克思・恩斯特（Max Ernst）的神經質與孟克（Edvard Munch）的吶喊於一體。孤獨與絕望是她創作的內質，疾病、死亡糾纏著人——女人和男人，她的作品更偏向女性精神的自述。

　　出生於山西省太原市，曾就學於北京首都師範大學美術系和紐約藝術學生聯盟，林天苗而今往來於中國與美國二地作創作，她的作品在中、美、日、歐洲各地展出受到矚目。與先生王功新住於紐約布魯克林倉庫工作室中，寬敞的環境有助他們二人的創作。林天苗自述她喜歡挖掘作品中大與小、聚與散、收與張、增與減、柔與剛，既相互對立又相互轉換的自然。她的作品〈樹〉從天花板上倒掛著白色纖維纏裹的樹枝，地上是一堆白色羽毛，從樹枝中發出鳥鳴聲音，像一首冰凍的樹與鳥的輓歌。〈沒什麼好玩的〉用混合材料製成一個大球，用白色纖維裹繞，像一個特大的毛線球，因為體積產生一種荒謬感。同樣巨大的〈褲子〉用白色宣紙和針作成，自屋頂垂掛而下，這一男性衣著符號仰之彌高，褲腳沒完沒了的拖掛著，像女攝影家李・密勒（Lee Miller）鏡頭下恩斯特與桃樂絲・唐寧（Dorothea Tanning）那種無可抗拒的巨人的比例，褲子襠部插著一蓬針，怪異又聳然。〈纏的擴散〉作於九五年，床中央撕破的白被單洞中插滿了針，床邊伸延出的千縷纖維終端繫著小珠子，擴散滿地，像蜘蛛網封塵的記憶，單調的鐵床本身就像橫陳的病人般在室中瀕臨於生死邊緣……。林天苗是吐絲的蠶，在創作中不停地作繭自縛，春蠶到死絲方盡，她作品裏隱藏著一份對男性主義的控訴和女性自身的心理解剖，於最平淡無華中顯現了藝術的力量。

　　著名的西方女性藝術家像從密莉安・夏披蘿（Miriam Schapiro）、喬薏斯・柯茲洛夫（Joyce Kozloff）等人運用針線縫綴方法創製「女象」（Femmage）藝術，到韓裔美人金鎮水（Jin Soo Kim）用編織纏繞方法創作作品，當代女性內心世界裏的風火雷電不讓鬚眉。女權意識一方面要表現強悍的獨立性，一方面仍難走出傳統的婉約形象，這種掙扎正是今日女性心頭矛盾的繭，她們的感受是混沌的、無奈的，女性藝術的魅力往往就在這種心理的迎拒之間散發出來。在一個兩性角色轉型的過程中，女權問題被提出討論了近四十年，在整個人類歷史上這是何等微不足道的一個數字。從怒濤寂寞打孤城到人如風後入江雲，正有漫漫長路待走，詭譎的是當女性藝術出頭之日或許也就是它的消失之時。從某一方面來說，藝術是受到性別制約的，但是從另一方面來說，藝術也是可以超越性別的，一個優秀的藝術家總能自覺地或是不自覺地去把握他或她對此種關聯的真誠的感受，永遠在提出問題，也永遠在尋求答案。

　　大聲疾呼的女權意識，爽；實踐過程中，兩性關係卻不停在糾纏和包紮……。

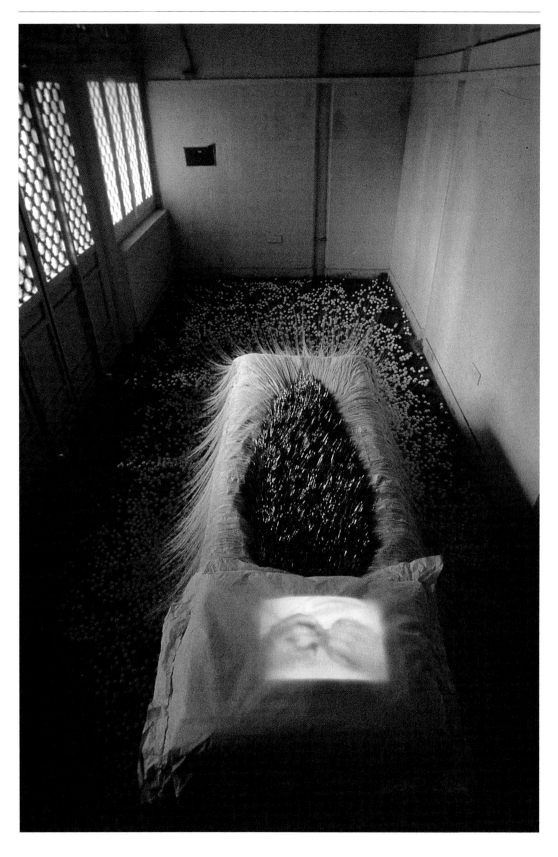

▌纏的擴散（Proliferation of Thread Winding）
林天苗　裝置藝術　混合材料　1995 年

97 — 女人與性 邱萍 (Qiu Ping 1961-)

　　從廿世紀初現代藝術萌芽開始，創新似乎成為判別藝術優劣的唯一標準，這一現象發展到所謂後現代的前衛藝術似乎愈演愈烈，只要敢，不怕沒有人行注目禮。對於社會大眾的禁忌，藝術家一方面在內容上去顛覆，一方面在外在形式規範上去打破。中國前衛藝術家在大陸仍然是邊緣少數，但是在開放的國外，這群經歷過文化大革命，「敢把皇帝拉下馬」的「紅小將」正以摧枯拉朽之勢衝擊著國際藝壇。性，永遠是藝術的一個大題目，它最能顯示道德的虛偽和人慾的渴望。

　　身為一位中國女性藝術家，置身性觀念開放的歐洲，用「性」做為創作的訴求，既大膽又不慮干涉，在西方人獵奇心理下，這是一條爭取注意的捷徑。

　　邱萍生於湖北武漢，畢業於浙江美術學院，一九八八年求學於德國柏林藝術大學專攻現代雕塑。從架上繪畫轉入立體雕塑，面對陌生的西方文化的迷惘，她最後選擇出而入之的態度回歸去自思身為一位女性、身為一個古老的中國人的壓抑。她採用了男女的性徵——乳房和陰莖做為語言，自有驚人的效果。她作了一扇對開的〈中國門〉，倣效紫禁城故宮大門的乳釘，卻以寫實手法製作成一個個女性的乳房，像是禁錮在後宮嬪妃赤裸的集體展示；另一扇門上，一條鐵鏈穿過乳頭，將門鎖上，感覺上慘不忍睹，這件作品若出於男性藝術家之手，鐵定會遭致女性主義怒不可歇的抗議，女性對待自身的自虐往往是殘酷的。她另作了系列以女性乳房為蓋，男性陰莖為壺嘴的陶製〈茶壺〉，不知是否真能沏茶？用來待客又將引起怎樣的聯想？她作的鼎造形豐滿，三支立足又是女性的乳房，在火中烘烤，鼎是食具，乳房的轉借自然象徵著哺育，火烤又有女權的控訴意象。她的〈千手觀音〉由黃色塑膠手套和一個轉盤組成，塑膠手套有保險套的質感，轉盤中間是一個乳房形的銅鍋，像她的鼎一樣，食、色的寓意都包含在其中。在層出不窮的「性幻想」中，邱萍的造形過於寫實，使她的作品顯得平鋪直述，內容上白了一點，但是她能夠把女性與大的文化背景問題摻揉進創作之中，使她較諸一般女性藝術的個人性更具有一層社會性。當原本曖昧隱密的性問題成為公開討論的創作，過於含蓄將難有普及的力量，過於淺俗又有流於色情的危險，其中的拿捏分寸永遠是對藝術創作者的考驗。

　　一九六三年傅麗丹 (Betty Friedan) 撰述《女性的魅力》(The Feminint Mystique) 一書開啟婦權運動的先河，六六、六七年間西方傳播媒體熱烈地討論「性革命」、避孕藥和金賽博士 (Dr. Kinsey) 提出的性高潮理論，一九七九年朱蒂．支加哥於舊金山現代美術館發表〈晚宴〉作品，女性意識的覺醒勢不可擋。西方女性性解放作品在表現一種亢奮的享樂情慾，她們是當下的嘉年華會，邱萍的作品有一份壓抑的歷史滄桑，是反思的、回顧的，而不是享樂的，這是否是不自覺的中國女性心理的流露？或許是做為心理學家和社會學家研究的課題。

　　〈九鼎林立〉作於一九九五年，邱萍借用了中國古代烹調容器的外形，在創作中巨形陶鼎的足成為女性的乳房，爐灶裏噴出瓦斯火苗，在燒烤過程中交融了肥沃、食物、哺育的原始的母性粗重的力量和烘刑般的慘厲感覺。

█ 九鼎林立（Cooking Pot）

邱萍　陶、瓦斯爐　1995 年

98 — 被禁錮玻璃晶片的幽靈 林書民（Shu-Min Lin 1963-　）

　　廿世紀末隨著科技的快速發展，攝影、錄像、電腦早已被運用進藝術創作之中成為新一波的表現媒體，應用雷射技術製作的全像攝影（Hologram）亦為此波新生藝術之一，在所有光學圖片中全像攝影是最為立體的，具有成為未來世紀藝術發展主要媒材的潛能，但是它也容易陷入科技特效的炫目陷阱而喪失人文的審美情操，如何在二者間求取平衡，延伸科技光學圖象的藝術面，賦予人文與美學的內質是釐清藝術與科技的分界，決定創作作品成功與否必要的試煉。迄今為止採用此種媒材創作仍然受限於技術和設備，材料成本相對也較高，林書民是專注此項創作唯一的華人藝術家。

　　出生於台灣台北，目前居住紐約，任教紐約理工學院美術系，林書民創作上利用尖端科技的形式敘述以人為主體的人文感受，承載當前社會一種集體偷窺慾望的滿足要求；薄薄的黑色玻璃晶片像藏鎖祕密的黑盒子，一當光線照射其上，被禁錮其中的物像立即顯影在一個幽微的時光隧道中，隨著光線移轉呈現出不同的組合翻騰變化。他利用寫實的男體重疊、掙扎、糾纏、生滅，表現了羅丹（Rodin）〈地獄門〉式浪漫沉淪的心靈救贖，這是扭曲的、擠捏的、痛苦的，由視覺刺激的幻象導引出動容的生命的內省。全像攝影的光學特性在此提供了複像辯證的可能，既顯像也隱像，不單呈示了動感，同時揭露了人性深處的矛盾和惶恐，因此跨越出科技的冷漠和單薄的視覺遊戲層面，而具有驗證人生的深厚意義。

　　無疑的林書民喜愛一種虛實真幻的想像思維，帶有超現實的意味，在他寫的詩句中即可見到一斑：「昨晚我夢見了前生，前生告訴我他夢見了前生。街角我撞見了未來，未來正要跑向下一個街角……一隻鳥把我關在籠外，我把世界關在屋外。」至於另一件作品的題目〈第一次在水裡睜開眼睛，便深深愛上岸上的自己，直到跳進水裡不再上岸。〉更是希臘納西瑟斯（Narcissus）自戀神話的鏡花水月。他的雷射創作其實玩弄與文字同樣的手法，代表作品〈夸父追日〉在廿四片組合玻璃中隱藏了許多扭曲僨張的裸男，隨著設定的光源導引顯像出一個波動、鬱躁、混亂的史詩般的敘事，其間又涉及敏感的同性情慾的暗示和掙扎；〈玻璃天花板〉在鑲嵌地上的地磚顯影男女老少不同人種的各類表情；〈昇〉以人的手勢幻化成斜上飄浮的蓮花；〈輪迴〉帶引從須臾視像轉往生命的遠程想像；〈戲〉裏看到瞬間變性……；林書民開啟視覺奇觀的同時，築基於人類恆常不變的人文思索，使作品包涵更多耐得住時間消磨的審美意象。

　　科技與藝術關係的歷程一直時疏時密，從文藝復興的解剖、透視到印象主義對光的物理分析，再到廿世紀未來主義的時間探索與超現實主義的潛意識，無論內容或形式都延續了影響的脈絡，雷射全像攝影是另一門新的創作媒材，在新的承載媒體詮釋中，人類永恆的、遙遠的精神關注再次獲得說服力，林書民在這方面實踐的成績令人欣喜。

現象（Phenomenon）

林書民　雷射立體影像　93.9×83.8cm　1993年

99 —— 膿腫、潰傷、糜爛之美 蔡錦 (Cai Jin 1965-　　)

「我覺得自己永遠有一種表達不清楚的東西，在畫筆的每次觸碰中，有著一種出現又隱沒的感覺，它似乎存在但又永遠抓不住。畫畫對我來說就像在編織一件毛衣叫人停不下來，無休止的在一種狀態中，我感到這其中的魅力。」這是蔡錦創作的一段自述。

蔡錦是一位天生的畫家。在九〇年代崛起的中國新銳藝術家中，很少人還執著地在用手去繪圖了，無論男女，大多改採更直接、更快速的觀念、裝置表現形式，而蔡錦側身這群藝術家中間，更顯現她的獨特和可貴。

一九六五年出生於安徽的蔡錦，畢業於安徽師範大學美術系和中央美院油畫研修班，目前往返於中、美二地創作，是現代藝術候鳥徵候群的代表。她早期作品以人體和變形的靜物——像提琴為題材，凝聚一種內燃的生命力和有待宣洩的意識情感。但是她真正為人所知則始自九〇年後開始繪製〈美人蕉〉系列作品。她以深淺變化繁複，像是帶有血腥味的紅色來畫美人蕉的根、莖和葉片，表現出一種黏稠、蠕動、潰瘍、自虐的生命意象，畫面像手術檯上被開膛剖腹的人體內臟，令人悚然。除了畫在畫布上外，她也把血紅的美人蕉畫於席夢思床墊、沙發墊、澡缸和自行車墊等上面，心隨境轉，更加強了畫所表達的力度和聯想。藝評家栗憲庭認為：「芭蕉成為她內心感覺的外在意象……，構成了她的語言，我們通過這語言去感受她難以名狀的內在生命狀態。」

很多人從蔡錦作品討論性的壓抑、自虐與被虐和潛意識種種問題，像劉驍純說：「看她的畫，我感到了生命的雙重性：它燦爛輝煌而又惡性增殖，它靈化萬物而又吞噬環境，它熱血奔湧而又腥臊並蓄，它艷若紅錦而又糜若潰瘍，它帶來生命的火焰又帶來死亡的癌變——它神祕而不可盡知。」張頌仁也說：「她的芭蕉是肉體的，帶著動物的氣味，可是其植物的原體卻又曖昧地保留了一種中性，雌雄不分的神祕感……，生命體的旺盛活力與腐敗的盛衰之間，散發出奇異迷人的糜爛之美。」

面對著眾多的評述，蔡錦自認是一個單純簡單的人，畫美人蕉只是「從植物生長的趨向聯想到膿皰形狀，它在生長，是肉感的」，並且「一旦畫畫就平靜如水」，「就像在繡花，在編織」。

藝術家拋開外在的追求，讓創作成為內在的療傷和滿足真實時，藝術自然具有了生命。分析和評解是藝評人的事，藝術家關心的是創作。通過自身的體驗和需要，蔡錦提供出一種私密的生命意象，感性又性感，交匯出永恆與腐朽間的動人樂章。

蔡錦在她的作品〈美人蕉58〉中把血紅的美人蕉畫於床墊上，像是一堆流動的，攪和的跡漬和斑痕。由於床具有供人躺臥的功能，故予人血淋淋的手術檯剖解的聯想，也有女性的生命經血或性的糾纏驚怖感覺。作品表現了一種模糊難言的惶恐意象和現代人豐富、複雜、私密的內心情慾。

美人蕉58（Flower Pipe No.58）
蔡錦　綜合媒材、床墊　190×150cm　1995年

100 ― **赤身的擁抱** 張洹（Zhang Huan 1965-　　）

　　思想家齊克果（S. Kierkegaard）認為只有自我才是看得到的絕對力量，離開自我即無真理，亦無權威。

　　近世的自由精神以十八世紀盧梭（Jean Jacques Rousseau）為先驅，到了廿世紀初發展成為極端的個人主義。現代藝術由於強調藝術的原創性，前衛藝術家受存在主義哲學影響，對於「自我」尤其重視，某些時候甚至病態化到介乎常人與瘋狂者間的極端境界。

　　張洹生於一九六五年，北京中央美院畢業後一直在中國作行為藝術創作。一九九八年應邀到美國，九九年在紐約Max Protetch畫廊個展造成轟動，立即獲邀參加威尼斯雙年展。嚴格來說張洹在海外時間太短，很難歸進「海外」藝術家範疇，但是九○年代因為資訊和交通的發達，海內外的區分日趨減少。張洹於短期內能夠在西方崛起，代表著一種新的現象，或稱作一個新時代的來臨開始，本書百位藝術家的討論正可以以他作一結束。

　　張洹在大陸發表過許多作品，由於怪異又驚世駭俗，難免引起大眾的討論。例如他裸身在北京公廁「創作」，在華氏一百度高溫，臭氣難聞下全身爬滿蒼蠅，如此的「藝術」怎不令人側目；他與另外六男二女光赤了身子在北京妙峰山上疊臥，是要為山增加高度；同樣的九個人在山上挖洞後放入生殖器，是希望十個月後山上能夠生出什麼「新生事物」……。多年前台灣行動藝術家李銘盛在台北的達達展覽會場「即興」拉屎，被大會警衛拖出，相比下張洹聰明得多，他使人拍下錄影和相片作紀錄，由朋友發表書信作理論的見證。他的創作特點是自我擰絞的玄祕苦情與肉身菩薩悲捨。他善於丟出問題給藝評討論，此種現象恰像藝評才救他於地獄水火，他又築設自己合意的新的地獄，並以此互動臻達涅槃。

　　前衛藝術的表現常常流為一種莫名的歇斯底里，有淪落至廉價馬戲之虞，歇斯底里沒有什麼不好，它是一種發洩，不過究竟應是偶發形態，不是常態現象。人類慣常以獵奇心理看待異域文化，當司空見慣，就失去了吸引。張洹的身體表演，像他九八年的〈朝拜——紐約風水〉即以怪異的音樂，明式的家具，嘈雜的狗群，再加上躺於冰上赤身的人體吸引了觀眾，自我表現可謂至矣，但有多少人注意藝術表現的內涵？到下一世紀文化的隔閡會愈為縮小，人們的注意會從外觀轉移到內容上面，華人藝術家將無所謂海內外，也不必靠販售風水和異域風情，而能以民族的自信坦然面對西方。取經與朝拜心理結束後，東西方的交往才真正立足於平等點上，才能自然自適地在藝術天地中自由的邀遊。

　　〈朝拜——紐約風水〉，據藝術家自述——狗群代表族裔的混合，在西藏音樂中，一步一拜到明式冰床前，要以赤身的體溫把冰溶解掉。張洹此作意義比較明確，異鄉詭祕的情調濃厚，雖在賣弄祖產風水並難避自虐之嫌，但的確吸引西方人好奇停觀的興趣。

朝拜—紐約風水（Pilgrimage-Wind and Water in New York）
張洹　行為藝術　1998 年表演於紐約亞洲協會 Inside-Out 展覽

國家圖書館出版品預行編目資料

百年華人美術圖象＝ The Chinese Overseas
Art Icons of the 100 Years ／劉昌漢著
 -- 初版 -- 臺北市：藝術家，民89
面；公分　 --（20世紀美術系列.海外卷）

ISBN　957-8273-73-8（平裝）
1.藝術家—傳記 2.藝術—作品集
909.9　　　　　　　89011745

20 世紀美術系列〈海外卷〉

百年華人美術圖象

The Chinese Overseas Art Icons of the 100 Years

劉昌漢▲著

發 行 人　何政廣
主　　編　王庭玫
編　　輯　江淑玲、郭冠英
美　　編　王孝�
出 版 者　藝術家出版社
　　　　　台北市重慶南路一段147號6樓
　　　　　TEL：（02）23719692~3
　　　　　FAX：（02）23317096
　　　　　郵政劃撥：0104479-8 號藝術家雜誌社帳戶
總 經 銷　藝術圖書公司
　　　　　台北市羅斯福路三段283巷18號
　　　　　TEL：（02）23620578、23629769
　　　　　FAX：（02）23623594
　　　　　郵政劃撥：0017620~0 號帳戶
分　　社　台南市西門路一段223巷10弄26號
　　　　　TEL：（06）2617268
　　　　　FAX：（06）2637698
　　　　　台中縣潭子鄉大豐路三段186巷6弄35號
　　　　　TEL：（04）5340234
　　　　　FAX：（04）5331186
製　　版　新豪華彩色製版印刷有限公司
印　　刷　東海印刷事業股份有限公司
初　　版　中華民國89年（2000）9月
定　　價　台幣500元

ISBN　957-8273-73-8
法律顧問　蕭雄淋